V1068

7327

METHODE
POUR FAIRE UNE INFINITÉ
DE
DESSEINS DIFFERENS,
AVEC
DES CARREAUX MI-PARTIS DE DEUX COULEURS
par une ligne diagonale;
OU
OBSERVATIONS
DU PERE DOMINIQUE DOUAT,
Religieux Carme de la Province de Toulouse,

Sur un Memoire inseré dans l'Histoire de l'Academie Royale des Sciences de Paris l'année 1704, présenté par le REVEREND PERE SEBASTIEN TRUCHET, Religieux du même Ordre, Academicien Honoraire.

A PARIS,
Chez { FLORENTIN DE LAULNE, rue Saint Jacques.
CLAUDE JOMBERT, rue Saint Jacques.
ANDRÉ CAILLEAU, à la Place Sorbonne.
M. DCC. XXII.
AVEC APPROBATIONS ET PRIVILEGE DU ROY.

A MONSEIGNEUR
FRANÇOIS-XAVIER
BON,

CHEVALIER, CONSEILLER DU ROY en tous ses Conseils, Marquis de Saint Hilaire, Baron de Fourques, Solcs & Latour, Seigneur de Celleneuve, Terrade, Saint Quintin, & autres Places, Premier Président en la Cour des Comptes, Aydes & Finances de Montpellier ; Honoraire & Président de l'Academie Royale des Sciences de la même Ville.

ONSEIGNEUR,

Vous avez jetté les yeux avec tant de complaisance sur le petit Ouvrage que j'ai osé vous presenter, que j'ai crû que vous ne trouveriez pas mauvais que je prisse la liberté de le

EPITRE.

mettre sous votre protection; né pour les grandes choses vous ne dédaignez pas les petites, votre Grandeur se donne aux premieres par inclination & se presente aux autres par bonté. Je n'ai pas besoin, MONSEIGNEUR, de recourir à l'illustre source de vos Ancêtres, pour y trouver de quoi relever l'éclat qui vous environne, vous êtes vous-même votre Eloge parfait, & on voit en vous chaque jour quelque chose qui éblouit, & que l'éloquence la plus rafinée ne peut exprimer.

Aisé dans la conversation, grave dans les affaires, aussi moderé que fort dans vos discours, vous présidez également sur les cœurs & sur les esprits, & vous prenez sur les deux un ascendant que la seule raison & le seul merite vous donne. Vos yeux, MONSEIGNEUR, sont ouverts sur tous les états, vos regards y établissent la regle, la discipline, le concert, l'esprit de justice; & si quelquefois les cas extraordinaires vous obligent de suppléer à la prévoyance des Loix, vous prenez toujours leur esprit, & vous ne sortez jamais de la regle qu'en suivant un fil qui tient, pour ainsi dire, à la regle même. Consulté de toutes parts, vous donnez des réponses courtes, mais décisives, pleines de sagesse & de dignité; & le langage des Loix préside toujours à vos discours.

Ménageant tout avec une sage politique, ne reglant rien que par religion, établissant le bon ordre par la douceur, & ne perdant jamais cette douceur que par le zele du bon ordre, & de la justice; vous gouvernez, MONSEIGNEUR, une des plus grandes Cours du Royaume aussi aisément que

EPITRE.

votre propre famille. La source de vos Conseils est en vous-même, & ce que vous pensez n'a pas moins de grandeur, que ce que vous faites.

Connoître tout ce qui merite d'être sçû, avoir cette connoissance presque infinie des principes de la Jurisprudence, de la diversité des Loix, des differens usages, des regles immenses du Droit commun, des exemptions délicates, des privileges des Princes, des interests des devoirs des Sujets, des diverses natures des expeditions pour juger des justices des autres : pénétrer d'un coup d'œil dans les affaires les plus embrouillées, & redresser par la lumiere & par l'équité ce que les plus sages têtes n'ont point vû, c'est-là, MONSEIGNEUR, *le caractere naturel de la vaste étendue de votre esprit.*

Tout ce qu'il y a de tenebres répandues sur les Arts & sur les Sciences les plus obscures, cede, MONSEIGNEUR, *à la pénétration de vôtre sublime genie, & vous n'êtes pas moins l'Oracle de toutes les belles disciplines, que celui des Loix : les choses, même les plus communes, deviennent précieuses entre vos mains, les plus petites y trouvent un air de grandeur qui les rend merveilleuses, & vous avez sçû faire servir à l'utilité publique jusqu'aux Insectes les plus inutiles.*

Oubliez, MONSEIGNEUR, *pour quelques instans ce que vous êtes ; pensez ce que je voudrois être à votre Grandeur, & jettant quelquefois les yeux sur ce petit Ouvrage*

ã iij

EPITRE.

que j'ose lui presenter, & que vous avez eu la bonté d'honorer de l'approbation de l'Illustre & Royale Academie à laquelle vous présidez : souffrez que je dise qu'il n'est personne qui soit avec un plus profond respect, & une plus parfaite reconnoissance que moi,

MONSEIGNEUR,

De votre Grandeur,

Le très-humble & très-obéissant serviteur F^r DOMINIQUE DOÜAT, Religieux Carme.

PRÉFACE.

ON sera peut-être surpris qu'avec une figure aussi simple qu'est un carreau mi-parti de deux couleurs par une ligne diagonale, je veuille donner une Methode pour faire des compartimens à l'infini & des desseins tous differens. Mais l'on reviendra de son étonnement, si l'on fait attention que les Sciences, quelque étendue qu'elles ayent, ont toutes des principes très-simples.

La base & le fondement des Mathematiques n'est qu'un *point*, que cette science suppose *indivisible*. Par le mouvement du *point*, elle conçoit la ligne ; par le mouvement transversal des lignes, elle trace les *surfaces* ; par le mouvement transversal des *sur-faces*, elle forme les *corps* ou *solides* ; & s'élevant ainsi par degrez, elle parvient aux plus hautes connoissances. L'Arithmetique, si utile dans toutes les parties de Mathematique, n'employe que *neuf chifres significatifs*, pour exprimer & representer tous les nombres imaginables, observant l'ordre, le rang ou lieu de leur position. La Musique n'a besoin que de *sept notes* pour faire tous les divers chants.

Cette Methode n'admet qu'un carreau mi-parti de deux couleurs par une diagonale, qui diversement placé & apperçû d'un même côté, peut être consi-

PREFACE.

deré & regardé comme quatre différens carreaux; or quatre différens carreaux, mi-partis de deux couleurs par une ligne diagonale, repetez & permutez, formant deux cens cinquante-six figures differentes, il n'est pas surprenant, avec ce nombre de figures, qu'elle n'enseigne à faire des compartimens & des desseins à l'infini. Sur-tout, puisqu'avec *les vingt-quatre lettres de l'alphabet* * on peut faire un si grand nombre de mots, que quand même toutes les minutes des temps, compris depuis la création du monde, jusqu'à plus de deux cens mille ans d'ici, seroient changées chacune en mille millions de fois cent mille millions de siecles, il y auroit encore moins de siecles dans toute cette affreuse durée, qu'il n'y auroit de mots avec les vingt-quatre lettres.

Ce seroit peu en Mathematique, & sur-tout en la Mechanique de donner des regles, si l'on n'en rendoit la pratique aisée & facile; c'est à quoi je me suis appliqué dans cet Ouvrage, en sorte que l'ordre & la précision des idées m'ont dispensé d'employer cette foule de regles qui accablent les plus consommez dans ces Sciences, & me suis attaché à la brieveté & nêteté qui font toujours les delices de l'esprit. Aussi les plus simples trouveront ici une methode courte, aisée, & facile pour figurer tous les desseins qui y sont gravez, n'étant necessaire que de connoître les quatre lettres A, B, C, D; & quand ils ignoreroient la valeur de ces lettres, ils pourroient également executer & pratiquer tous ces desseins (sans même jetter les yeux sur les planches) observant seu-

* R. P. Prestet dans ses Elemens de Mathematique.

PREFACE.

lement les quatre differens mouvemens du carreau mi-parti de deux couleurs par une diagonale, sçavoir en bas à gauche, en haut à gauche, en haut à droite, en bas à droite.

Ce qui a fait que plusieurs Sçavans ont jugé que cet Ouvrage étoit aussi curieux qu'utile, non seulement pour la perfection de l'Architecture, mais encore de plusieurs autres Arts. En effet de tous ceux qui ont écrit de l'Architecture, très peu ont parlé du pavé ou carrelage, ou s'ils ont traité cette matiere, ç'a été fort succintement. Dans ce Livre vous trouverez une source intarissable pour paver les Eglises & autres Edifices, carreler les planchers, & y faire de très beaux compartimens. Le Peintre y puisera des idées, les Ouvriers en marqueterie, les Ebenistes, les Menuisiers, les Vitriers, les Marbriers, les Tailleurs de pierre, & autres Ouvriers s'en serviront très utilement ; les Brodeurs, les Tapissiers, les Tisserands, ceux qui travaillent sur le canevas, en un mot tous ceux qui se servent de l'aiguille, y apprendront à faire de très beaux ouurages : & les Doctes Curieux qui s'adonnent à la Physique pourront aussi en tirer un grand avantage pour arriver à la connoissance de cette varieté incomprehensible qu'on voit dans les effets de la nature.

Ce Livre est divisé en quatre parties ; dans la premiere je donne les principes pour faire des compartimens & des desseins à l'infini ; la seconde contient soixante-douze desseins tous differens (quoique figurez, construits, ou composez avec les mêmes pieces.) Les explications desdits desseins font la troisiéme

PREFACE.

partie ; & la quatriéme partie comprend la pratique pour executer tous ces deſſeins, ſans qu'il ſoit neceſſaire de recourir aux tables des permutations, ni d'avoir devant les yeux les deſſeins qu'on veut figurer; comme auſſi la pratique pour executer les deſſeins *horiſontalement, perpendiculairement & diagonalement* oppoſez à ceux qui ſont gravez, avec une table qui fournit 256 deſſeins encore tous differens, de ſorte que l'on trouve dans cette pratique 544 deſſeins ſans étude, que le Lecteur curieux peut executer & pratiquer en ſe jouant, ayant fait un certain nombre de carreaux de carton, ou autre matiere, & mi-partis de deux couleurs par une diagonale.

Le ſçavant Reverend Pere Sebaſtien Truchet, l'un des Honoraires de l'Academie Royale des Sciences de Paris, l'ornement de mon Ordre par ſa pieté & par ſon rare genie, avoit eu le premier l'idée de cet Ouvrage, & l'auroit mieux remplie que moi, ſi de plus ſerieuſes occupations auprès de LOUIS LE GRAND, *de glorieuſe memoire*, pour qui il a eu l'honneur de faire quantité d'ouvrages tous dignes d'un ſi grand Roy, lui avoient permis de pourſuivre ſa découverte, ayant été goûté du plus grand & du plus connoiſſeur des Monarques ; un travail a ſuccedé à un autre, ce qui a fait que cet excellent Mecanicien n'a pû retoucher ſon Memoire inſeré dans l'hiſtoire de l'Academie.

Approbation de l'Academie Royale des Sciences de la Ville de Montpellier.

LE R. P. Dominique Doüat Religieux Carme de la Province de Toulouse a lû à l'Academie une Methode raisonnée, pour faire une infinité de Desseins differens avec des carreaux mi-partis de deux couleurs par une Diagonale, ou Observations sur le Memoire du P. Sebastien Truchet, presenté à l'Academie Royale de Paris l'année 1704.

Cette Methode est un tissu de consequences tirées de principes clairs & évidens, où l'on voit un ordre & une netteté qui sont l'effet de l'esprit geometrique qui regne dans tout cet Ouvrage. En un mot le P. Doüat a épuisé l'art des Combinaisons & Permutations, & l'on n'aura plus rien à desirer sur cette matiere, si cet Ouvrage devient un jour public. Donné à Montpellier le quatorziéme Decembre mil sept cens dix-neuf. *Signé*, GAUTERON, Secretaire perpetuel de la Societé Royale des Sciences.

Approbation de Monsieur Niquet.

NOUS soussigné Chevalier de l'Ordre Militaire de S. Louis, Lieutenant de Roy au Gouvernement d'Antibes, Directeur des Fortifications de Languedoc, certifions avoir lû & examiné les Ecrits & les Desseins du R. P. Doüat Religieux Carme de la Province de Toulouse, où nous avons vû avec plaisir sa Methode très ingenieuse, & fort aisée à pratiquer, pour carreler les planchers avec des carreaux mi-partis de deux couleurs par une Diagonale en une infinité de dispositions differentes, si agréables à la vûe, que nous croyons que les planchers d'un Palais carrelez differemment suivant cette maniere seroit ce qu'il y auroit de plus curieux à y voir. A Narbonne le 17 Juin 1720.

Signé, NIQUET.

Approbation de Monsieur Mirabel.

NOus Comte de Mirabel de Gourdon, Ingenieur en chef, Chevalier de l'Ordre Militaire de S. Louis, &c. Avons lû avec une singuliere attention l'art de combiner & permuter les quatre carreaux mi-partis de deux couleurs par une ligne diagonale du R. Pere Dominique Doüat Religieux Carme de la Province de Touloufe. Aprés quoi nous avons reconnu que cette matiere n'a jamais été, & ne peut être traitée plus profondement, plus methodiquement, & plus utilement, tant pour les Sçavans, que pour les Ouvriers & le Public qui en retirera un grand avantage, quand cet Ouvrage paroîtra au jour ; & nous sommes persuadez que le R. P. Sebastien qui a fait naître l'envie au P. Dominique Doüat d'alonger & d'éclaicir quelques essais qu'il a donné au Public, approuvera infiniment cet Ouvrage. Fait à Narbonne le 23 Aoust 1720. *Signé,* DE MIRABEL.

Approbation du R. P. Saguens de l'Ordre des Minimes.

J'AI lû avec attention & satisfaction l'Ouvrage que le R. P. Dominique Doüat Religieux Carme de la Province de Touloufe a composé sur la multitude des differentes Combinaisons qui se peuvent faire avec des carreaux mi-partis de deux couleurs, & divisez par leurs lignes diagonales. L'Ouvrage est rempli de speculations fort élevées & de tout autant de démonstrations très solides : les Ouvriers en marqueterie y pourront apprendre toute la perfection de leur art : & les Doctes Curieux qui s'adonnent à la Physique pourront aussi en tirer un grand avantage pour arriver à la connoissance de cette varieté incomprehensible qu'on voit dans les effets de la nature ; c'est pourquoi il est à desirer que ce Livre soit donné bien tôt au Public. A Toulouse ce 31 Aoust 1720. *Signé,* F. JEAN SAGUENS Religieux Minime & Exprovincial.

Approbation du R. P. Durranc Jesuite.

J'Ai vû avec beaucoup de plaisir un Ouvrage du R. P. Dominique Doüat Religieux de l'Ordre des Carmes, sur les divers Desseins qui se peuvent faire avec des carreaux diagonalement mi-partis de deux couleurs. Il m'a paru que l'impression de cet Ouvrage ne pouvoit être que très utile pour la perfection, non seulement de l'Architecture, mais encore de plusieurs autres Arts. On n'en a point encore donné de cette nature, de si complet, ni de si exact. La matiere y est entierement épuisée, & expliquée avec tout l'ordre, toute la justesse & toute la clarté qu'on peut desirer. L'invention & l'execution de tous les Desseins possibles y sont réduites à la derniere facilité : on pourra desormais tout trouver & tout executer presqu'en se jouant. C'est le témoignage que je me sens obligé d'en rendre ; & que je rends d'autant plus volontiers, qu'à mesure que je parcourois le Manuscrit, j'en ai fait le même jugement que j'ai sçû ensuite en avoir été fait par bien d'autres gens plus habiles que moi. Fait à Toulouse le 14 Septembre 1720.

Signé, DURRANC Jesuite, Professeur Royal des Mathematiques dans l'Université de Toulouse.

Extrait des Regiſtres de l'Academie Royale des Sciences.
Du 14 Mai 1721.

MEssieurs de Lagni & Saurin qui avoient été nommez pour examiner les Observations du P. Dominique Doüat Religieux Carme de la Province de Toulouse sur le Memoire du P. Sebastien Truchet, inseré dans l'Histoire de l'Academie de l'année 1704, en ayant fait leur rapport à la Compagnie ; elle a jugé que l'Auteur avoit appliqué la Methode des Combinaisons & des Permutations avec beaucoup d'ordre & de netteté aux differens arrangemens qu'on peut donner à des carreaux mi-partis de deux couleurs par une Diagonale pour en former des compartimens agréables, & qu'il avoit perfectionné, & poussé aussi loin qu'il étoit possible l'idée du P. Sebastien, en foi de quoi j'ai signé le present Certificat. A Paris ce 17 Mai 1721.

Signé, FONTENELLE, Secretaire perpetuel de l'Academie Royale des Sciences.

Approbation de Monsieur l'Abbé Varignon de l'Académie Royale des Sciences de Paris, d'Angleterre, de Prusse, & Professeur Royal des Mathematiques au College Mazarin.

J'AI lû avec plaisir par l'ordre de Monseigneur le Chancelier le present Manuscrit intitulé, *Methode pour faire une infinité de Desseins differens avec des Carreaux mi-partis de deux couleurs par une Diagonale, ou Observations, &c.* L'Auteur de cette Methode, nommé le P. Dominique Doüat Religieux Carme de la Province de Toulouse, reconnoît la devoir aux Observations qu'il a faites sur un Memoire touchant le même sujet, presenté en 1704 à l'Academie Royale des Sciences par le P. Sebastien Truchet, aussi Carme, & de la même Académie. Mais le P. Doüat a poussé cette idée beaucoup plus loin par le moyen de la doctrine des Combinaisons & des Permutations, qui l'a conduit dans un plus grand détail des differens arrangemens & dispositions que peuvent avoir entr'eux les Carreaux mi-partis de deux couleurs, destinez aux compartimens qu'on en veut faire. Il en donne ici plusieurs Desseins differens, très agréables à la vûe, & enseigne une maniere facile d'en construire tant d'autres qu'on voudra, tout differens encore, & également curieux. Ce qui me persuade que cet Ouvrage fera plaisir au Public. Fait à Paris le premier Aoust 1721. *Signé*, VARIGNON.

PRIVILEGE DU ROY.

LOUIS par la grace de Dieu, Roy de France & de Navarre: A nos amez & feaux Conseillers les Gens tenans nos Cours de Parlement; Maîtres des Requestes ordinaires de notre Hôtel, grand Conseil, Prevôt de Paris, Baillifs, Senechaux, leurs Lieutenans Civils & autres Justiciers qu'il appartiendra, Salut. Notre bien amé *le P. Dominique Doüat Religieux Carme* nous ayant fait remontrer qu'il souhaiteroit faire imprimer & donner au Public un Ouvrage de sa composition intitulé, *Methode pour faire une infinité de Desseins differens avec des Carreaux mi-partis de deux couleurs par une Diagonale*; mais craignant que d'autres personnes ne s'ingerassent à lui contrefaire ledit Ouvrage, ce qui lui feroit un tort très considerable; il nous auroit en consequence très humblement supplié de lui vouloir accorder nos Lettres de Privilege sur ce necessaires. A CES CAUSES voulant favorablement traiter l'Exposant, nous avons permis & permettons par ces Presentes de faire imprimer ledit Livre en tels volumes, forme, marge,

caractere, conjointement ou feparement, & autant de fois que bon lui femblera, & de le vendre, faire vendre & debiter par tout notre Royaume pendant le temps de fept années confecutives, à compter du jour de la datte defdites Prefentes. Faifons défenfes à toutes fortes de perfonnes de quelque qualité & condition qu'elles foient, d'en introduire d'impreffion étrangere dans aucun lieu de notre obéiffance ; comme auffi à tous Libraires, Imprimeurs & autres, d'imprimer, faire imprimer, vendre, faire vendre, debiter, ni contrefaire ledit Livre en tout, ni en partie, ni d'en faire aucuns Extraits fous quelque prétexte que ce foit, d'augmentation, correction, changement de titre, ou autrement, fans la permiffion expreffe & par écrit dudit Expofant, ou de ceux qui auront droit de lui, à peine de confifcation des Exemplaires contrefaits, de quinze cens livres d'amende contre chacun des Contrevenans, dont un tiers à nous, un tiers à l'Hôtel-Dieu de Paris, l'autre tiers audit Expofant, & de tous dépens, dommages & interefts ; à la charge que ces Prefentes feront enregiftrées tout au long fur le Regiftre de la Communauté des Libraires & Imprimeurs de Paris, & ce dans trois mois de la date d'icelles ; que l'impreffion de ce Livre fera faite dans notre Royaume, & non ailleurs, en bon papier & en beaux caracteres, conformément aux Reglemens de la Librairie ; & qu'avant que de l'expofer en vente le Manufcrit ou Imprimé qui aura fervi de copie à l'impreffion dudit Livre, fera remis dans le même état où l'approbation y aura été donnée, ès mains de notre très cher & feal Chevalier Chancelier de France le fieur Dagueffeau, & qu'il en fera enfuite remis deux Exemplaires dans notre Bibliotheque publique, un dans celle de notre Château du Louvre, & un dans celle de notredit très cher & feal Chevalier Chancelier de France le fieur Dagueffeau, le tout à peine de nullité des Prefentes : Du contenu defquelles vous mandons & enjoignons de faire jouir l'Expofant ou fes ayant caufe pleinement & paifiblement, fans fouffrir qu'il leur foit fait aucun trouble, ni empêchement. Voulons que la copie defdites Prefentes qui fera imprimée tout au long au commencement ou à la fin dudit Livre, foit tenue pour dûement fignifiée, & qu'aux copies collationnées par l'un de nos amez & feaux Confeillers & Secretaires foi foit ajoûtée comme à l'Original. Commandons au premier notre Huiffier ou Sergent de faire pour l'execution d'icelles tous Actes requis & neceffaires, fans demander autre permiffion, nonobftant Clameur de Haro, Chartre Normande & Lettres à ce contraires : Car tel eft notre plaifir. Donné à Paris le vingt-deux jour du mois de Septembre l'an de grace mil fept cens vingt-un, & de notre Regne le feptiéme. Par le Roy en fon Confeil, CARPOT. Et fcellé.

Il eft ordonné par l'Edit du Roy du mois d'Août 1686, & Arrefts de fon Confeil que les Livres dont l'impreffion fe permet par privilege de

Sa Majesté, ne pourront être vendus que par un Libraire ou un Imprimeur.

Regiſtré ſur le Regiſtre IV de la Coumunauté des Libraires & Imprimeurs de Paris, page 781, N° 848, conformément aux Reglemens, & notamment à l'Arreſt du Conſeil du 13 Aouſt 1703. A Paris le 24 Septembre 1721.

DELAULNE, Syndic.

OBSERVATIONS

OBSERVATIONS
DU P. DOMINIQUE DOÜAT,
RELIGIEUX CARME
DE LA PROVINCE DE TOULOUSE,

Sur un Memoire inseré dans l'Histoire de l'Academie Royale des Sciences de Paris, l'année 1704, & presenté par le R. P. SEBASTIEN TRUCHET, Religieux du même Ordre, & Academicien honoraire.

PREMIERE OBSERVATION.

UN Carreau mi-parti de deux couleurs par une diagonale peut, par rapport au même aspect, recevoir quatre differentes dispositions.

DEMONSTRATION.

Un carreau a quatre angles, par consequent un carreau mi-parti de deux couleurs par une diagonale peut recevoir quatre differentes dispositions, l'angle

coloré peut être placé en bas à main gauche, en haut à main gauche, en haut à main droite, & en bas à main droite. Il apert par l'afpect des Figures, Planche premiere, Figure 1.

II. OBSERVATION.

Le même carreau A, étant diverfement placé, & aperçû d'un même côté, peut être regardé comme quatre differens carreaux: cela eft clair.

Nous appellerons carreau A, celui qui a l'angle coloré en bas à main gauche ; carreau B, celui qui a l'angle coloré en haut à main gauche ; carreau C, celui qui a l'angle coloré en haut à main droite ; & carreau D, celui qui a l'angle coloré en bas à main droite. Voyez la Planche premiere, Figure 2.

III. OBSERVATION.

Les carreaux A, B, C, D, étant comparez entr'eux, font oppofez en trois façons differentes ; fçavoir diagonalement, horifontalement, & perpendiculairement.

Les carreaux A & C, ou C & A, B & D, ou D & B, font oppofez diagonalement, c'eft-à-dire du blanc au noir, ou du noir au blanc.

Les carreaux A & D, ou D & A, B & C, ou C & B, font oppofez horifontalement, c'eft-à-dire de droite à gauche, ou de gauche à droite.

Les carreaux A & B, ou B & A, C & D, ou D & C, font oppofez perpendiculairement ; c'eft-à-dire de haut en bas, ou de bas en haut. Il eft clair par le feul afpect des quatre carreaux figurez ci-après, Planche 1, Figure 2.

IV. OBSERVATION.

Les carreaux A, B, C, & D, étant pris un à un, reçoivent quatre permutations.

DEMONSTRATION.

Chacun des quatre carreaux A, B, C, D, peut occuper une fois la premiere place, une fois la feconde, une fois la troifiéme, & une fois la quatriéme ; & l'on aura les quatre

UNE INFINITÉ DE DESSEINS.

permutations des quatre differens carreaux, pris un à un.

```
A B C D
B C D A
C D A B
D A B C
```

V. OBSERVATION.

Les carreaux A, B, C, D, étant pris deux à deux, reçoivent six combinaisons, & douze permutations.

DEMONSTRATION.

Si l'on écrit A avant B, avant C, avant D ; B avant C, avant D ; & D avant C, l'on aura les six combinaisons des quatre carreaux A, B, C, D.

Et si renversant l'ordre, l'on écrit B, C, D avant A ; C, D avant B ; & C avant D, l'on aura les douze permutations des quatre differens carreaux A, B, C, D, pris deux à deux

```
AB  BA
AC  CA
AD  DA
BC  CB
BD  DB
DC  CD
```

VI. OBSERVATION.

Les carreaux A, B, C, & D, pris trois à trois, reçoivent douze combinaisons, & vingt-quatre permutations.

DEMONSTRATION.

Si l'on place A avant BC, avant BD, avant CB, avant CD, avant DB, avant DC ; B avant AC, avant AD, avant DC ; C avant AD, avant BD ; & D avant CB, l'on aura les douze combinaisons des quatre carreaux A, B, C, D, pris trois à trois.

Et si renversant l'ordre, l'on place CB, DB, BC, DC, BD, CD avant A ; CA, DA, CD avant B ; DA, DB avant C ; & BC avant D, l'on aura les vingt-quatre per-

A ij

mutations des quatre différens carreaux A, B, C, D, pris trois à trois.

ABC	CBA
ABD	DBA
ACB	BCA
ACD	DCA
ADB	BDA
ADC	CDA
BAC	CAB
BAD	DAB
BDC	CDB
CAD	DAC
CBD	DBC
DCB	BCD

VII. OBSERVATION.

Les carreaux A, B, C, & D, pris quatre à quatre, reçoivent aussi douze combinaisons, & vingt-quatre permutations. DEMONSTRATION.

Si l'on pose A avant BCD, BDC, CDB, CBD, DBC, DCB ; B avant CAD, ADC, DAC ; C avant ABD, BAD ; & D avant CAB, l'on aura les douze combinaisons des quatre carreaux A, B, C, D, pris quatre à quatre.

Et si renversant l'ordre, l'on pose DCB, CDB, BDC, DBC, CBD, BCD avant A ; DAC, CDA, CAD avant B ; DBA, DAB, avant C ; & BAC avant D, l'on aura les vingt-quatre permutations des quatre différens carreaux A, B, C, D, pris quatre à quatre.

ABCD	DCBA
ABDC	CDBA
ACBD	DBCA
ACDB	BDCA
ADBC	CBDA
ADCB	BCDA
BCAD	DACB
BADC	CDAB
BDAC	CADB
CABD	DBAC
CBAD	DABC
DCAB	BACD

UNE INFINITÉ DE DESSEINS.

Remarquez que nous appellons combinaisons, tous les differens assemblages, ou tous les divers choix que l'on peut faire des carreaux A, B, C, & D, en les prenant en diverses manieres, un à un, deux à deux, trois à trois & quatre à quatre, pourvû que l'ordre n'y soit point observé.

Mais si l'ordre y est observé, nous donnons à tous les divers choix des carreaux A, B, C, D, le nom de permutations.

VIII. OBSERVATION.

Les carreaux A, B, C, D, pris un à un, deux à deux, trois à trois & quatre à quatre, reçoivent en tout soixante-quatre permutations. Cela est démontré.

IX. OBSERVATION.

Les carreaux A, B, C, & D, pris deux à deux, & repetez, reçoivent au juste seize permutations.

DEMONSTRATION.

Chacun des quatre differens carreaux A, B, C, D, peut occuper quatre fois la premiere place, & quatre fois la seconde ; or quatre fois quatre font seize.

```
AA    BB    CC    DD
AB    BA    CA    DA
AC    BC    CB    DB
AD    BD    CD    DC
```

X. OBSERVATION.

Les carreaux A, B, C, D, pris trois à trois, & repetez, reçoivent au juste soixante-quatre permutations.

DEMONSTRATION.

Chacun des quatre differens carreaux A, B, C, D, peut occuper seize fois la premiere place, & quatre fois la seconde & troisiéme place ; or quatre fois seize font soixante-quatre.

```
AAA   BBB   CCC   DDD
AAB   BBA   CCA   DDA
AAC   BBC   CCB   DDB
AAD   BBD   CCD   DDC
```

MÉTHODE POUR FAIRE

ABA	BAB	CAC	DAD
ACA	BCB	CBC	DBD
ADA	BDB	CDC	DCD
ABB	BAA	CAA	DAA
ACC	BCC	CBB	DBB
ADD	BDD	CDD	DCC
ABC	BAC	CAB	DAB
ABD	BAD	CAD	DAC
ACB	BCA	CBA	DBA
ACD	BCD	CBD	DBC
ADB	BDA	CDA	DCA
ADC	BDC	CDB	DCB

XI. OBSERVATION.

Les carreaux A, B, C, & D, pris quatre à quatre, & repetez, reçoivent au juste deux cens cinquante-six permutations.

DEMONSTRATION.

Un même carreau, par exemple A, occupant soixante-quatre fois la premiere place, il occupera seize fois la seconde, troisiéme & quatriéme place, & ainsi des autres carreaux B, C & D ; or quatre fois soixante-quatre font 256 permutations.

AAAA	ABBA	ACBA	ABCC
AAAB	ACCA	ABDA	ADCC
AAAC	ADDA	ADBA	ABDD
AAAD	AABC	ACDA	ACDD
AABA	AACB	ADCA	ABCB
AACA	AABD	ABBB	ABDB
AADA	AADB	ACCC	ACBC
ABAA	AACD	ADDD	ACDC
ACAA	AADC	ABBC	ADCD
ADAA	ABAC	ABBD	ADBD
AABB	ACAB	ACCB	ABCD
AACC	ABAD	ACCD	ADBC
AADD	ADAB	ADDB	ADCB
ABAB	ACAD	ADDC	ACBD
ACAC	ADAC	ACBB	ABDC
ADAD	ABCA	ADBB	ACDB

UNE INFINITÉ DE DESSEINS.

BBBB	BDDD	CBCB	CADA
BBBA	BAAC	CDCD	CBAB
BBBC	BAAD	CAAC	CBDB
BBBD	BCCA	CBBC	CDAD
BBAB	BCCD	CDDC	CDBD
BBCB	BDDA	CCAB	CABD
BBDB	BDDC	CCBA	CDAB
BABB	BCAA	CCAD	CDBA
BCBB	BDAA	CCDA	CBAD
BDBB	BACC	CCBD	CADB
BBAA	BDCC	CCDB	CBDA
BBCC	BADD	CACB	DDDD
BBDD	BCDD	CBCA	DDDA
BABA	BACA	CACD	DDDB
BCBC	BADA	CDCA	DDDC
BDBD	BCAC	CBCD	DDAD
BAAB	BCDC	CDCB	DDBD
BCCB	BDAD	CABC	DDCD
BDDB	BDCD	CBAC	DADD
BBAC	BACD	CADC	DBDD
BBCA	BDAC	CDAC	DCDD
BBAD	BDCA	CBDC	DDAA
BBDA	BCAD	CDBC	DDBB
BBCD	BADC	CAAA	DDCC
BBDC	BCDA	CDDD	DADA
BABC	CCCC	CBBB	DBDB
BCBA	CCCA	CAAB	DCDC
BABD	CCCB	CAAD	DAAD
BDBA	CCCD	CBBA	DBBD
BCBD	CCAC	CBBD	DCCD
BDBC	CCBC	CDDA	DDAB
BACB	CCDC	CDDB	DDBA
BCAB	CACC	CBAA	DDAC
BADB	CBCC	CDAA	DDCA
BDAB	CDCC	CABB	DDBC
BCDB	CCAA	CDBB	DDCB
BDCB	CCBB	CADD	DADB
BAAA	CCDD	CBDD	DBDA
BCCC	CACA	CABA	DADC

METHODE POUR FAIRE

DCDA	DAAA	DBAA	DBCB
DBDC	DBBB	DCAA	DCAC
DCDB	DCCC	DABB	DCBC
DABD	DAAB	DCBB	DABC
DBAD	DAAC	DACC	DCAB
DACD	DBBA	DBCC	DCBA
DCAD	DBBC	DABA	DBAC
DBCD	DCCA	DACA	DACB
DCBD	DCCB	DBAB	DBCA

XII. OBSERVATION.

Les carreaux A, B, C, & D, pris un à un, deux à deux, trois à trois, quatre à quatre, & repetez, reçoivent en tout trois cens quarante permutations: ce qui eſt démontré.

Nous repreſenterons ces 340 permutations en quatre Tables, avec des carreaux figurez, & avec des lettres.

PREMIERE TABLE,

Contenant quatre permutations. Voyez la premiere Planche.

A	B	C	D
1	2	3	4

SECONDE TABLE.

Contenant ſeize permutations. Voyez la premiere Planche.

AA	BB	CC	DD
1	2	3	4
AB	BA	CA	DA
5	6	7	8
AC	BC	CB	DB
9	10	11	12
AD	BD	CD	DC
13	14	15	16

TROISIE'ME

UNE INFINITÉ DE DESSEINS.

TROISIÈME TABLE,
Contenant 64 Permutations.

1 AAA	2 BBB	33 CCC	34 DDD
3 AAB	4 BBA	35 CCA	36 DDA
5 AAC	6 BBC	37 CCB	38 DDB
7 AAD	8 BBD	39 CCD	40 DDC
9 ABA	10 BAB	41 CAC	42 DAD
11 ACA	12 BCB	43 CBC	44 DBD
13 ADA	14 BDB	45 CDC	46 DCD
15 ABB	16 BAA	47 CAA	48 DAA
17 ACC	18 BCC	49 CBB	50 DBB
19 ADD	20 BDD	51 CDD	52 DCC
21 ABC	22 BAC	53 CAB	54 DAB
23 ABD	24 BAD	55 CAD	56 DAC
25 ACB	26 BCA	57 CBA	58 DBA
27 ACD	28 BCD	59 CBD	60 DBC
29 ADB	30 BDA	61 CDA	62 DCA
31 ADC	32 BDC	63 CDB	64 DCB

B

MÉTHODE POUR FAIRE

QUATRIÈME TABLE,
Contenant 256 Permutations.

1 AAAA	17 ABBA	33 ACBA	49 ABCC
2 AAAB	18 ACCA	34 ABDA	50 ADCC
3 AAAC	19 ADDA	35 ADBA	51 ABDD
4 AAAD	20 AABC	36 ACDA	52 ACDD
5 AABA	21 AACB	37 ADCA	53 ABCB
6 AACA	22 AABD	38 ABBB	54 ABDB
7 AADA	23 AADB	39 ACCC	55 ACBC
8 ABAA	24 AACD	40 ADDD	56 ACDC
9 ACAA	25 AADC	41 ABBC	57 ADBD
10 ADAA	26 ABAC	42 ABBD	58 ADCD
11 AABB	27 ACAB	43 ACCB	59 ABCD
12 AACC	28 ABAD	44 ACCD	60 ADBC
13 AADD	29 ADAB	45 ADDB	61 ADCB
14 ABAB	30 ACAD	46 ADDC	62 ACBD
15 ACAC	31 ADAC	47 ACBB	63 ABDC
16 ADAD	32 ABCA	48 ADBB	64 ACDB

CONTINUATION DE LA TABLE
de 256 Permutations.

65 BBBB	81 BAAB	97 BCAB	113 BACC
66 BBBA	82 BCCB	98 BADB	114 BDCC
67 BBBC	83 BDDB	99 BDAB	115 BADD
68 BBBD	84 BBAC	100 BCDB	116 BCDD
69 BBAB	85 BBCA	101 BDCB	117 BACA
70 BBCB	86 BBAD	102 BAAA	118 BADA
71 BBDB	87 BBDA	103 BCCC	119 BCAC
72 BABB	88 BBCD	104 BDDD	120 BCDC
73 BCBB	89 BBDC	105 BAAC	121 BDAD
74 BDBB	90 BABC	106 BAAD	122 BDCD
75 BBAA	91 BCBA	107 BCCA	123 BACD
76 BBCC	92 BABD	108 BCCD	124 BDAC
77 BBDD	93 BDBA	109 BDDA	125 BDCA
78 BABA	94 BCBD	110 BDDC	126 BCAD
79 BCBC	95 BDBC	111 BCAA	127 BADC
80 BDBD	96 BACB	112 BDAA	128 BCDA

CONTINUATION DE LA TABLE
de 256 Permutations.

129 CCCC	145 CAAC	161 CBAC	177 CABB
130 CCCA	146 CBBC	162 CADC	178 CDBB
131 CCCB	147 CDDC	163 CDAC	179 CADD
132 CCCD	148 CCAB	164 CBDC	180 CBDD
133 CCAC	149 CCBA	165 CDBC	181 CABA
134 CCBC	150 CCAD	166 CAAA	182 CADA
135 CCDC	151 CCDA	167 CBBB	183 CBAB
136 CACC	152 CCBD	168 CDDD	184 CBDB
137 CBCC	153 CCDB	169 CAAB	185 CDAD
138 CDCC	154 CACB	170 CAAD	186 CDBD
139 CCAA	155 CBCA	171 CBBA	187 CABD
140 CCBB	156 CACD	172 CBBD	188 CDAB
141 CCDD	157 CDCA	173 CDDA	189 CDBA
142 CACA	158 CBCD	174 CDDB	190 CBAD
143 CBCB	159 CDCB	175 CBAA	191 CADB
144 CDCD	160 CABC	176 CDAA	192 CBDA

CONTINUATION DE LA TABLE
de 256 Permutations.

193 DDDD	209 DAAD	225 DBAD	241 DABB
194 DDDA	210 DBBD	226 DACD	242 DCBB
195 DDDB	211 DCCD	227 DCAD	243 DACC
196 DDDC	212 DDAB	228 DBCD	244 DBCC
197 DDAD	213 DDBA	229 DCBD	245 DABA
198 DDBD	214 DDBC	230 DAAA	246 DACA
199 DDCD	215 DDCB	231 DBBB	247 DBAB
200 DADD	216 DDAC	232 DCCC	248 DBCB
201 DBDD	217 DDCA	233 DAAB	249 DCAC
202 DCDD	218 DADB	234 DAAC	250 DCBC
203 DDAA	219 DBDA	235 DBBA	251 DABC
204 DDBB	220 DADC	236 DBBC	252 DCAB
205 DDCC	221 DCDA	237 DCCA	253 DCBA
206 DADA	222 DBDC	238 DCCB	254 DBAC
207 DBDB	223 DCDB	239 DBAA	255 DACB
208 DCDC	224 DABD	240 DCAA	256 DBCA

XIII. OBSERVATION.

Tous les divers changemens, ou differentes positions des carreaux A, B, C, D, sont prévûs & marquez dans les Tables précedentes; de sorte que de quelque maniere qu'on range un certain nombre de carreaux mi-partis de deux couleurs par une ligne diagonale, l'on y trouvera leur situation ou disposition figurée & representée, soit qu'on les y rapporte ou un à un, ou deux à deux, ou trois à trois, ou enfin quatre à quatre.

XIV. OBSERVATION.

Le different arrangement des carreaux A, B, C, D, formant des figures agréables, l'on peut avec les deux cens cinquante-six permutations des mêmes carreaux, repetées de suite, ou alternativement, ou de quelqu'autre façon qu'on voudra, faire un très grand nombre de desseins differens.

XV. OBSERVATION.

En repetant de suite deux, ou trois, ou quatre fois, &c. chaque permutation (selon qu'on veut faire le dessein petit ou grand) à chaque rangée, il est évident qu'on figurera 256 desseins tous differens; c'est-à-dire qu'en prenant les permutations de la 4me Table une à une, l'on peut figurer 256 desseins.

XVI. OBSERVATION.

En prenant deux à deux les deux cens cinquante-six permutations figurées dans la quatriéme Table, l'on peut faire 65280 desseins differens.

XVII. OBSERVATION.

En prenant trois à trois les deux cens cinquante-six permutations, l'on peut faire 16581120 desseins differens.

XVIII. OBSERVATION.

En prenant quatre à quatre les deux cens cinquante-six permutations, l'on peut faire . . . 4195023360 desseins differens.

XIX. OBSERVATION.

En prenant cinq à cinq les deux cens cinquante-six permutations, l'on peut faire . . . 10571458867 20 desseins différens.

XX. OBSERVATION.

En prenant six à six les deux cens cinquante-six permutations, l'on peut faire . . . 265343617566720 desseins différens.

Continuant à prendre ces permutations sept à sept, huit à huit, neuf à neuf, dix à dix, & ainsi de suite jusqu'à deux cens cinquante-six, l'on trouveroit un nombre prodigieux, (encore que nous ayons supposé jusqu'ici qu'elles ne soient pas repetées;) que si nous supposons qu'elles soient repetées autant de fois qu'on voudra, l'on pourroit figurer des desseins, pour ainsi dire, à l'infini.

Ce qui paroîtra incroyable, sur-tout à ceux qui ignorent les regles de Combinaisons & Permutations; pour être décillez, ils n'ont qu'à les étudier dans les Elemens de Mathematique du R. P. Prestet, en attendant que mon Arithmetique speculative & pratique paroisse au jour.

Dans ces Elemens ils apprendront que les huit mots latins de ce Vers fait à la louange de la très Sainte Vierge Mere de Dieu,

Tot tibi sunt dotes Virgo, quot sidera cœlo,

pris tous ensemble, ou huit à huit, peuvent recevoir 40320 permutations, si l'on n'a pas égard à la mesure d'un Vers hexametre, & 3276 permutations en gardant les regles de la Poësie; & qu'avec les vingt-quatre lettres de l'alphabet repetées & prises deux à deux, trois à trois, quatre à quatre, & ainsi de suite jusqu'à vingt-quatre, l'on peut faire ce grand nombre 1391742488872529994251284934022 00 de mots differens; les uns composez de deux lettres, les autres de trois, les autres de quatre, & ainsi de suite, & les derniers de vingt-quatre.

Après cette étude, sans doute, qu'ils tireront cette consequence naturelle, que puisque huit mots peuvent recevoir

tant de changemens, & qu'avec les lettres de l'alphabet l'on peut composer tant de differens mots; il n'est pas impossible avec les deux cens cinquante-six permutations des carreaux A, B, C, D, de faire une infinité de desseins differens.

PROBLEME.

Fixer le nombre de desseins differens qui peuvent être faits avec les deux cens cinquante-six permutations repetées, & prises une à une, deux à deux, trois à trois, quatre à quatre, cinq à cinq, six à six, sept à sept, huit à huit, neuf à neuf, dix à dix, & ainsi de suite jusqu'à deux cens cinquante-six.

TABLE

Contenant le nombre des Desseins qui peuvent être faits avec les 256 Permutations prises dans le sens du Probleme.

AVERTISSEMENT.

Pour éviter cette multitude de chiffres que je serois obligé d'écrire pour dresser cette Table, j'aurai recours à l'Algebre, qui par le moyen des lettres de l'alphabet, & des signes qu'elle employe, fait qu'on s'énonce d'une maniere courte & claire, & on exprime par une ou plusieurs lettres un grand nombre.

Nous supposerons que A est égal au nombre 256.

Pour marquer le signe d'égalité, nous userons de cette note $=$; ainsi pour désigner que le nombre 256 est égal à A, nous écrirons seulement $A=256$.

Pour dénoter la seconde puissance du nombre 256, nous écrirons AA, au lieu de 65536; pour dénoter la troisiéme puissance, qui devroit être désignée par AAA, nous écrirons seulement A^3, pour la quatriéme puissance A^4, & ainsi de suite.

AVEC

UNE INFINITÉ DE DESSEINS. 17

AVEC 256 PERMUTATIONS

Prises	l'on peut faire
Une à une	A = 256
Deux à deux	AA
Trois à trois	A^3
Quatre à quatre	A^4
Cinq à cinq	A^5
Six à six	A^6
Sept à sept	A^7
Huit à huit	A^8
Neuf à neuf	A^9
Dix à dix	A^{10}
Onze à onze.	A^{11}
Douze à douze	A^{12}
Treize à treize	A^{13}
Quatorze à quatorze	A^{14}
Quinze à quinze	A^{15}
Seize à seize	A^{16}
Dix-sept à dix-sept	A^{17}
Dix-huit à dix-huit	A^{18}
Dix-neuf à dix-neuf	A^{19}
Vingt à vingt	A^{20}

Desseins differens.

Et ainsi de suite jusqu'à la 256.me puissance.

Cette Table étant ainsi continuée jusqu'au nombre de 256 à 256, pour connoître tout d'un coup le nombre des desseins qui peuvent être faits avec ces permutations ; il faut remarquer que AA vaut 256 fois davantage que A ; que A^3 vaut 256 fois davantage AA ; que A^4 vaut 256 fois davantage que A^3 ; & ainsi de suite chaque nombre suivant, étant 256 fois plus grand que celui qui le précède immédiatement.

Or une progression étant donnée, connoissant le premier terme, & la raison qui regne, il est facile de connoître quelqu'autre de ses termes qui soit proposé, & la somme de tous les termes.

XXI. OBSERVATION.

Parmi ce nombre prodigieux de desseins, l'on peut endi-

stinguer de quatre sortes, sçavoir de simples, de moins simples, de composez, & de plus composez.

Nous appellerons desseins simples ceux qui seront faits avec une seule permutation, repetée de suite de gauche à droite dans toutes les rangées.

Nous dirons que les desseins moins simples sont ceux qui seront faits avec deux permutations repetées de suite, ou alternativement dans les rangs, toujours de gauche à droite.

Nous nommerons desseins composez ceux qui seront faits avec quatre differentes permutations opposées perpendiculairement entr'elles, ou pour le moins quatre permutations, dont les deux premieres seront semblables; & les autres deux, leurs permutations opposées perpendiculairement.

Enfin les desseins plus composez seront ceux, dont la premiere partie sera construite avec une, ou deux, ou trois, ou quatre, ou cinq, &c. permutations; & les trois autres parties, seront leurs permutations opposées.

Les exemples donneront mieux à connoître la difference qu'il y a entre ces quatre sortes de desseins.

AVIS GENERAL
POUR LA CONSTRUCTION DES DESSEINS.

POur construire tous les desseins possibles, il faut avoir recours à la grande Table, Planche 3.me, qui sert comme de Dictionnaire pour trouver toutes les permutations des carreaux A, B, C, D., pris quatre à quatre, & repetez.

De la construction des Desseins simples.

Pour construire un dessein, il faut prendre une seule permutation, & la poser toujours de gauche à droite dans toutes les rangées, en la repetant autant de fois qu'il sera necessaire, selon qu'on voudra le dessein grand ou petit.

En repetant, par exemple, trois fois à chaque rangée la premiere permutation, qui represente quatre fois le carreau A,

UNE INFINITÉ DE DESSEINS.

& faisant douze rangées semblables, l'on aura le premier dessein gravé dans le Memoire du R. Pere Sebastien Truchet.

De la construction des Desseins moins simples.

Pour figurer un dessein moins simple, il faut prendre deux permutations, posant l'une de suite à la premiere rangée, & l'autre aussi de suite à la seconde rangée, & ainsi alternativement dans toutes les rangées. Le premier, second & troisiéme de mes desseins sont de ce genre.

De la construction des Desseins composez.

Pour former un dessein composé, il faut choisir quatre permutations opposées perpendiculairement entr'elles, & les poser alternativement à chaque rangée, les plaçant de telle maniere, que la quatriéme permutation soit opposée perpendiculairement à la premiere, & la troisiéme à la seconde. Tels sont le quatriéme, cinquiéme, sixiéme, septiéme, huitiéme & neuviéme de mes desseins.

De la construction des Desseins plus composez.

Pour faire un dessein plus composé, il faut choisir une, ou deux, ou trois, ou quatre, ou cinq, ou six, &c. permutations semblables, ou differentes en partie, ou toutes differentes, & en former la premiere partie du dessein, observant que les permutations de la seconde partie doivent être leurs permutations opposées horisontalement; celles de la troisiéme, leurs permutations opposées perpendiculairement; & celles de la quatriéme, leurs permutations opposées diagonalement. Tous les autres desseins figurez dans ce Livre sont de cette espece.

La Table que vous trouverez à la fin du Livre, fournira deux cens cinquante-six desseins composez tous differens, & sera d'un grand usage pour trouver les centres & les angles des desseins plus composez.

XXII. OBSERVATION.

Les permutations des carreaux A, B, C, D, sont oppo-

sées entr'elles en trois façons différentes, sçavoir diagonalement, horisontalement & perpendiculairement. Nous avons expliqué les termes au commencement.

Des oppositions entre les Permutations des carreaux A, B, C, D.

La 1re & la 129me Permutation sont opposées diagonalement.
La 1re & la 193me sont opposées horisontalement.
La 1re & la 65me sont opposées perpendiculairement.

La 2 & la 132me Permutation sont opposées diagonalement.
La 2 & la 196me sont opposées horisontalement.
La 2 & la 66me sont opposées perpendiculairement.

La 3 & la 130me Permutation sont opposées diagonalement.
La 3 & la 195me sont opposées horisontalement.
La 3 & la 68me sont opposées perpendiculairement.

La 4 & la 131me Permutation sont opposées diagonalement.
La 4 & la 194me sont opposées horisontalement.
La 4 & la 67me sont opposées perpendiculairement.

La 5 & la 135me Permutation sont opposées diagonalement.
La 5 & la 199me sont opposées horisontalement.
La 5 & la 69me sont opposées perpendiculairement.

La 6 & la 133me Permutation sont opposées diagonalement.
La 6 & la 198me sont opposées horisontalement.
La 6 & la 71me sont opposées perpendiculairement.

La 7 & la 134me Permutation sont opposées diagonalement.
La 7 & la 197me sont opposées horisontalement.
La 7 & 70me sont opposées perpendiculairement.

UNE INFINITÉ DE DESSEINS.

La 8 & la 138.me Permutation sont opposées diagonalement.
La 8 & la 202.me sont opposées horisontalement.
La 8 & la 72.me sont opposées perpendiculairement.

La 9 & la 136.me Permutation sont opposées diagonalement.
La 9 & la 201.me sont opposées horisontalement.
La 9 & la 74.me sont opposées perpendiculairement.

La 10 & la 137.me Permutation sont opposées diagonalement.
La 10 & la 200.me sont opposées horisontalement.
La 10 & la 73.me sont opposées perpendiculairement.

La 11 & la 141.me Permutation sont opposées diagonalement.
La 11 & la 205.me sont opposées horisontalement.
La 11 & la 75.me sont opposées perpendiculairement.

La 12 & la 139.me Permutation sont opposées diagonalement.
La 12 & la 204.me sont opposées horisontalement.
La 12 & la 77.me sont opposées perpendiculairement.

La 13 & la 140.me Permutation sont opposées diagonalement.
La 13 & la 203.me sont opposées horisontalement.
La 13 & la 76.me sont opposées perpendiculairement.

La 14 & la 144.me Permutation sont opposées diagonalement.
La 14 & la 208.me sont opposées horisontalement.
La 14 & la 78.me sont opposées perpendiculairement.

La 15 & la 142.me Permutation sont opposées diagonalement.
La 15 & la 207.me sont opposées horisontalement.
La 15 & la 80.me sont opposées perpendiculairement.

Methode pour faire

La 16 & la 143.me Permutation sont opposées diagonalement.
La 16 & la 206.me sont opposées horisontalement.
La 16 & la 79.me sont opposées perpendiculairement.

※

La 17 & la 147.me Permutation sont opposées diagonalement.
La 17 & la 211.me sont opposées horisontalement.
La 17 & la 81.me sont opposées perpendiculairement.

※

La 18 & la 145.me Permutation sont opposées diagonalement.
La 18 & la 210.me sont opposées horisontalement.
La 18 & la 83.me sont opposées perpendiculairement.

※

La 19 & la 146.me Permutation sont opposées diagonalement.
La 19 & la 209.me sont opposées horisontalement.
La 19 & la 82.me sont opposées perpendiculairement.

※

La 20 & la 151.me Permutation sont opposées diagonalement.
La 20 & la 215.me sont opposées horisontalement.
La 20 & la 86.me sont opposées perpendiculairement.

※

La 21 & la 150.me Permutation sont opposées diagonalement.
La 21 & la 214.me sont opposées horisontalement.
La 21 & la 87.me sont opposées perpendiculairement.

※

La 22 & la 153.me Permutation sont opposées diagonalement.
La 22 & la 217.me sont opposées horisontalement.
La 22 & la 84.me sont opposées perpendiculairement.

※

La 23 & la 152.me Permutation sont opposées diagonalement.
La 23 & la 216.me sont opposées horisontalement.
La 23 & la 85.me sont opposées perpendiculairement.

※

UNE INFINITÉ DE DESSEINS.

La 24 & la 148ᵐᵉ Permutation sont opposées diagonalement.
La 24 & la 213ᵐᵉ sont opposées horisontalement.
La 24 & la 89ᵐᵉ sont opposées perpendiculairement.

※

La 25 & la 149ᵐᵉ Permutation sont opposées diagonalement.
La 25 & la 212ᵐᵉ sont opposées horisontalement.
La 25 & la 88ᵐᵉ sont opposées perpendiculairement.

※

La 26 & la 157ᵐᵉ Permutation sont opposées diagonalement.
La 26 & la 223ᵐᵉ sont opposées horisontalement.
La 26 & la 92ᵐᵉ sont opposées perpendiculairement.

※

La 27 & la 156ᵐᵉ Permutation sont opposées diagonalement.
La 27 & la 222ᵐᵉ sont opposées horisontalement.
La 27 & la 93ᵐᵉ sont opposées perpendiculairement.

※

La 28 & la 159ᵐᵉ Permutation sont opposées diagonalement.
La 28 & la 221ᵐᵉ sont opposées horisontalement.
La 28 & la 90ᵐᵉ sont opposées perpendiculairement.

※

La 29 & la 158ᵐᵉ Permutation sont opposées diagonalement.
La 29 & la 220ᵐᵉ sont opposées horisontalement.
La 29 & la 91ᵐᵉ sont opposées perpendiculairement.

※

La 30 & la 154ᵐᵉ Permutation sont opposées diagonalement.
La 30 & la 219ᵐᵉ sont opposées horisontalement.
La 30 & la 95ᵐᵉ sont opposées perpendiculairement.

※

La 31 & la 155ᵐᵉ Permutation sont opposées diagonalement.
La 31 & la 218ᵐᵉ sont opposées horisontalement.
La 31 & la 94ᵐᵉ sont opposées perpendiculairement.

※

Methode pour faire

La 32 & la 163.me Permutation sont opposées diagonalement.
La 32 & la 229.me sont opposées horisontalement.
La 32 & la 98.me sont opposées perpendiculairement.

<center>❧❧❧</center>

La 33 & la 162.me Permutation sont opposées diagonalement.
La 33 & la 228.me sont opposées horisontalement.
La 33 & la 99.me sont opposées perpendiculairement.

<center>❧❧❧</center>

La 34 & la 165.me Permutation sont opposées diagonalement.
La 34 & la 227.me sont opposées horisontalement.
La 34 & la 96.me sont opposées perpendiculairement.

<center>❧❧❧</center>

La 35 & la 164.me Permutation sont opposées diagonalement.
La 35 & la 226.me sont opposées horisontalement.
La 35 & la 97.me sont opposées perpendiculairement.

<center>❧❧❧</center>

La 36 & la 160.me Permutation sont opposées diagonalement.
La 36 & la 225.me sont opposées horisontalement.
La 36 & la 101.me sont opposées perpendiculairement.

<center>❧❧❧</center>

La 37 & la 161.me Permutation sont opposées diagonalement.
La 37 & la 224.me sont opposées horisontalement.
La 37 & 100.me sont opposées perpendiculairement.

<center>❧❧❧</center>

La 38 & la 168.me Permutation sont opposées diagonalement.
La 38 & la 232.me sont opposées horisontalement.
La 38 & la 102.me sont opposées perpendiculairement.

<center>❧❧❧</center>

La 39 & la 166.me Permutation sont opposées diagonalement.
La 39 & la 231.me sont opposées horisontalement.
La 39 & la 104.me sont opposées perpendiculairement.

<center>❧❧❧</center>

UNE INFINITÉ DE DESSEINS.

La 40 & la 167.me Permutation sont opposées diagonalement.
La 40 & la 230.me sont opposées horisontalement.
La 40 & la 103.me sont opposées perpendiculairement.

La 41 & la 173.me Permutation sont opposées diagonalement.
La 41 & la 238.me sont opposées horisontalement.
La 41 & la 106.me sont opposées perpendiculairement.

La 42 & la 174.me Permutation sont opposées diagonalement.
La 42 & la 237.me sont opposées horisontalement.
La 42 & la 105.me sont opposées perpendiculairement.

La 43 & la 170.me Permutation sont opposées diagonalement.
La 43 & la 236.me sont opposées horisontalement.
La 43 & la 109.me sont opposées perpendiculairement.

La 44 & la 169.me Permutation sont opposées diagonalement.
La 44 & la 235.me sont opposées horisontalement.
La 44 & la 110.me sont opposées perpendiculairement.

La 45 & la 172.me Permutation sont opposées diagonalement.
La 45 & la 234.me sont opposées horisontalement.
La 45 & la 107.me sont opposées perpendiculairement.

La 46 & la 171.me Permutation sont opposées diagonalement.
La 46 & la 233.me sont opposées horisontalement.
La 46 & la 108.me sont opposées perpendiculairement.

La 47 & la 179.me Permutation sont opposées diagonalement.
La 47 & la 244.me sont opposées horisontalement.
La 47 & 112.me sont opposées perpendiculairement.

La 48 & la 180ᵐᵉ Permutation sont opposées diagonalement.
La 48 & la 243ᵐᵉ sont opposées horisontalement.
La 48 & la 111ᵐᵉ sont opposées perpendiculairement.

<center>❦</center>

La 49 & la 176ᵐᵉ Permutation sont opposées diagonalement.
La 49 & la 242ᵐᵉ sont opposées horisontalement.
La 49 & la 115ᵐᵉ sont opposées perpendiculairement.

<center>❦</center>

La 50 & la 175ᵐᵉ Permutation sont opposées diagonalement.
La 50 & la 241ᵐᵉ sont opposées horisontalement.
La 50 & la 116ᵐᵉ sont opposées perpendiculairement.

<center>❦</center>

La 51 & la 178ᵐᵉ Permutation sont opposées diagonalement.
La 51 & la 240ᵐᵉ sont opposées horisontalement.
La 51 & la 113ᵐᵉ sont opposées perpendiculairement.

<center>❦</center>

La 52 & la 177ᵐᵉ Permutation sont opposées diagonalement.
La 52 & la 239ᵐᵉ sont opposées horisontalement.
La 52 & la 114ᵐᵉ sont opposées perpendiculairement.

<center>❦</center>

La 53 & la 185ᵐᵉ Permutation sont opposées diagonalement.
La 53 & la 250ᵐᵉ sont opposées horisontalement.
La 53 & la 118ᵐᵉ sont opposées perpendiculairement.

<center>❦</center>

La 54 & la 186ᵐᵉ Permutation sont opposées diagonalement.
La 54 & la 249ᵐᵉ sont opposées horisontalement.
La 54 & la 117ᵐᵉ sont opposées perpendiculairement.

<center>❦</center>

La 55 & la 182ᵐᵉ Permutation sont opposées diagonalement.
La 55 & la 248ᵐᵉ sont opposées horisontalement.
La 55 & la 121ᵐᵉ sont opposées perpendiculairement.

<center>❦</center>

UNE INFINITÉ DE DESSEINS.

La 56 & la 181.me Permutation sont opposées diagonalement.
La 56 & la 247.me sont opposées horisontalement.
La 56 & la 122.me sont opposées perpendiculairement.

La 57 & la 184.me Permutation sont opposées diagonalement.
La 57 & la 246.me sont opposées horisontalement.
La 57 & 119.me sont opposées perpendiculairement.

La 58 & la 183.me Permutation sont opposées diagonalement.
La 58 & la 245.me sont opposées horisontalement.
La 58 & la 120.me sont opposées perpendiculairement.

La 59 & la 188.me Permutation sont opposées diagonalement.
La 59 & la 253.me sont opposées horisontalement.
La 59 & la 127.me sont opposées perpendiculairement.

La 60 & la 192.me Permutation sont opposées diagonalement.
La 60 & la 255.me sont opposées horisontalement.
La 60 & la 126.me sont opposées perpendiculairement.

La 61 & la 190.me Permutation sont opposées diagonalement.
La 61 & la 251.me sont opposées horisontalement.
La 61 & la 128.me sont opposées perpendiculairement.

La 62 & la 191.me Permutation sont opposées diagonalement.
La 62 & la 256.me sont opposées horisontalement.
La 62 & la 124.me sont opposées perpendiculairement.

La 63 & la 189.me Permutation sont opposées diagonalement.
La 63 & la 252.me sont opposées horisontalement.
La 63 & la 123.me sont opposées perpendiculairement.

La 64 & la 187ᵐᵉ Permutation sont opposées diagonalement.
La 64 & la 254ᵐᵉ sont opposées horisontalement.
La 64 & la 125ᵐᵉ sont opposées perpendiculairement.

XXIII. OBSERVATION.

Par le moyen de ces oppositions sur un dessein gravé, on en aura facilement trois autres desseins. Par exemple.

Supposons un dessein gravé, construit avec la 16ᵐᵉ permutation, repetée de suite de gauche à droite dans toutes les rangées : si l'on repete de suite de gauche à droite la 143ᵐᵉ, qui est sa permutation opposée diagonalement, l'on aura un second dessein different du premier, du blanc au noir : si encore l'on repete de suite, & toujours de gauche à droite la 206ᵐᵉ permutation, l'on aura un troisiéme dessein horisontalement opposé au premier, c'est-à-dire de droite à gauche : enfin si l'on repete de suite de gauche à droite la 79ᵐᵉ permutation, l'on aura un quatriéme dessein, different du premier de haut en bas, c'est à dire perpendiculairement opposé au premier.

XXIV. OBSERVATION.

Ayant appellé A la premiere disposition du carreau mi-parti de deux couleurs par une diagonale, B, la seconde ; C, la troisiéme, & D, la quatriéme, l'on peut, par le moyen de ces quatre lettres, executer tous les desseins possibles, encore qu'on ne les voye pas figurez.

EXPLICATION

EXPLICATION
DES DESSEINS CI-DESSUS FIGUREZ.

AVERTISSEMENT.

Tous les Desseins figurez, ou à figurer peuvent être expliquez en prenant les carreaux A, B, C, D, un à un, ou deux à deux, ou trois à trois, ou quatre à quatre; ainsi chaque Table en particulier peut servir pour expliquer tous les desseins possibles. Si l'on prend les carreaux un à un, l'on aura recours à la premiere Table, fol. 8. Si deux à deux, à la seconde, aussi fol. 8. Si trois à trois, à la troisiéme, fol. 9. Si quatre à quatre, à la quatriéme, qui commence fol. 10, & finit à fol. 13.

Nous prendrons les carreaux A, B, C, D, quatre à quatre, partant nous expliquerons tous les desseins avec les permutations marquées & figurées dans la quatriéme Table, qui commence fol. 10, & finit à fol. 13.

LE PREMIER DESSEIN

Est fait avec la cent vingt-sixiéme permutation, repetée de suite à la premiere rangée; & avec la cent quatre-vingts-douziéme, repetée aussi de suite à la seconde rangée; & ainsi de suite posant alternativement l'une & l'autre permutation à chaque rangée.

LE SECOND DESSEIN

Est construit avec la deux cens sixiéme permutation, repetée de suite à la premiere rangée; & avec la soixante-deuxiéme, repetée aussi de suite à la seconde rangée; & ainsi de suite mettant alternativement dans chaque rangée ces deux permutations.

EXPLICATION

LE TROISIE'ME DESSEIN,

Eſt figuré avec la cent quarante-quatriéme permutation, repetée de ſuite à la premiere rangée ; & avec la quatorziéme, repetée auſſi de ſuite à la ſeconde rangée, & ainſi de ſuite alternant ces mêmes permutations.

LE QUATRIE'ME DESSEIN

Eſt formé avec la deux cens ſixiéme permutation, repetée de ſuite à la premiere rangée : avec la ſeiziéme, repetée de ſuite à la ſeconde rangée : avec la ſoixante-dix-neuviéme, repetée de ſuite à la troiſiéme rangée : & avec la cent quarante-troiſiéme, repetée de ſuite à la quatriéme rangée, & ainſi de ſuite prenant alternativement ces quatre permutations.

LE CINQUIE'ME DESSEIN

Eſt fait avec la ſoixante-deuxiéme & la cent quatre-vingts-onziéme, alternées à la premiere rangée : avec la deux cens cinquante-ſixiéme, & la cent vingt-quatriéme permutations alternées à la ſeconde rangée : avec la cent quatre-vingts-onziéme & la ſoixante-deuxiéme, alternées à la troiſiéme rangée : & avec la cent vingt-quatriéme & la deux cens cinquante-ſixiéme, alternées à la quatriéme rangée, & ainſi de ſuite.

LE SIXIE'ME DESSEIN

Eſt conſtruit avec la deux cens ſixiéme permutation, repetée de ſuite à la premiere rangée : avec la ſoixante-deuxiéme, repetée de ſuite à la ſeconde rangée : avec la cent vingt-quatriéme, repetée de ſuite à la troiſiéme rangée ; & avec la cent quarante-troiſiéme, repetée de même à la quatriéme rangée, & ainſi de ſuite repetant ces mêmes permutations.

LE SEPTIE'ME DESSEIN

Eſt figuré avec la deux cens cinquante-troiſiéme permutation, repetée de ſuite à la premiere rangée : avec la cinquante-neuviéme permutation, repetée de même à la ſeconde rangée : avec la cent vingt-ſeptiéme permutation, repetée de ſuite à la troiſiéme rangée ; & avec la cent quatre-vingt-huitiéme, auſſi

repetée de suite à la quatriéme rangée, & ainsi de suite, repetant les mêmes permutations.

LE HUITIÉME DESSEIN

Est formé avec la cent vingt-quatriéme permutation, repetée de suite à la premiere rangée : avec la deux cens troisiéme, repetée de même à la seconde rangée : avec la cent quarantiéme, repetée de suite à la troisiéme rangée, & avec la soixante-deuxiéme, repetée de suite à la quatriéme rangée ; & ainsi de suite repetant alternativement les mêmes permutations.

LE NEUVIÉME DESSEIN

Est construit avec la soixante-dix-neuviéme permutation, repetée de suite à la premiere rangée : avec la cinquante-neuviéme, repetée de même à la seconde rangée : avec la cent vingt-septiéme, repetée de suite à la troisiéme rangée : avec la vingt-neuviéme permutation, la cent quatre-vingts-huitiéme & la cent quatre-vingts-cinquiéme, mises à la quatriéme rangée : avec la quatre-vingts-onziéme permutation, la deux cens cinquante-troisiéme & la deux cens cinquantiéme, placées à la cinquiéme rangée : avec la seiziéme permutation, repetée de suite à la sixieme rangée : avec la soixante-dix-neuviéme permutation, repetée de même à la septiéme rangée : avec la vingt-neuviéme permutation, la cent quatre-vingts-huitiéme & la cent quatre vingts-cinquiéme, posées à la huitiéme rangée : avec la quatre-vingts-onziéme permutation, la deux cens cinquante-troisiéme & la deux cens cinquantiéme, posées à la neuviéme rangée ; la dixiéme rangée est semblable à la seconde, la onziéme à la troisiéme, & la douziéme à la sixiéme.

LE DIXIÉME DESSEIN

Est fait avec la soixante-cinquiéme, la deux cens troisiéme & la cent vingt-neuviéme permutation, mises à la premiere rangée : avec la soixante-huitiéme, la cent vingt-quatriéme & la trente-neuviéme permutation, posées à la seconde rangée : avec la soixante-onziéme, la deux cens troisiéme & la cent trente-sixiéme permutation, placées à la troisiéme

rangée : avec la quatre-vingtiéme, la deux cens troisiéme & la quinziéme permutation, mises à la quatriéme rangée : avec la deux cens-uniéme, la deux cens troisiéme & la sixiéme permutation, posées à la cinquiéme rangée : avec la cent quatre-vingts-treiziéme, la deux cens troisiéme & la premiere permutation, placées à la sixiéme rangée : avec la cent vingt-neuviéme, la cent quarantiéme & la soixante-cinquiéme, mises à la septiéme rangée : avec la cent trente sixiéme, la cent quarantiéme & la soixante-onziéme, posées à la huitiéme rangée : avec la quinziéme, la cent quarantiéme & la quatre-vingtiéme, placées à la neuviéme rangée : avec la sixiéme, la cent quarantiéme & deux cens-uniéme, mises à la dixiéme rangée : avec la troisiéme, la cent quarantiéme & la cent quatriéme, posées à l'onziéme rangée : enfin avec la premiere, la cent quarantiéme & la cent quatre-vingts-treiziéme, placées à la douziéme rangée.

LE ONZIE'ME DESSEIN

Est formé avec la deux cens cinquante-sixiéme permutation, repetée de suite à la premiere rangée : avec la quatre-vingts-quatriéme, la cent vingt-quatriéme & la cent quatorziéme permutation, mises à la seconde rangée : avec la soixante-quatriéme permutation, la deux cens cinquante-sixiéme & la cent quatre-vingts-septiéme, posées à la troisiéme rangée : avec la cent quatre-vingts-septiéme permutation, la cent vingt-quatriéme & la soixante-quatriéme, placées à la quatriéme rangée : avec la deux cens septiéme permutation, la deux cens cinquante-troisiéme & la cent quarante-deuxiéme, mises à la cinquiéme rangée : avec la quatre-vingtiéme permutation, la seiziéme & la quinziéme, posées à la sixiéme rangée : avec la quinziéme permutation, la soixante-dix-neuviéme & la quatre-vingtiéme, placées à la septiéme rangée : avec la cent quarante-deuxiéme permutation, la cent quatre-vingts-huitiéme & la deux cens septiéme, posées à la huitiéme rangée : avec la deux cens cinquante-quatriéme permutation, la soixante-deuxiéme & la cent vingt-cinquiéme, mises à la neuviéme rangée : avec la cent vingt-cinquiéme permutation, la cent quatre-vingts-onziéme & la deux cens cinquante-quatriéme, posées à la dixiéme rangée : avec la vingt-

deuxiéme permutation, la soixante-deuxiéme & la cinquante-deuxiéme, placées à l'onziéme rangée : enfin avec la cent quatre-vingts-onziéme permutation, repetée de suite à la douziéme rangée.

LE DOUZIE'ME DESSEIN

Est figuré avec la deux cens cinquante-sixiéme permutation, repetée de suite à la premiere rangée : avec la quatre-vingts-quatriéme, la cent vingt-quatriéme & la cent quatorziéme permutation, mises à la seconde rangée : avec la cinquante-deuxiéme permutation, la cent vingt-quatriéme & la vingt-deuxiéme, placées à la troisiéme rangée : avec la cent quatre-vingts-onziéme permutation, la deux cens cinquante-troisiéme & la cent quatre-vingts onziéme, encore posées à la quatriéme rangée : avec la deux cens dixiéme permutation, la deux cens troisiéme & la dix-huitiéme, mises à la cinquiéme rangée : avec la cent neuviéme permutation, la deux cens troisiéme & la deux cens trente-quatriéme, placées à la sixiéme rangée : avec la quarante-troisiéme, la cent quarantiéme & la cent soixante-douziéme permutation, posées à la septiéme rangée : avec la cent quarante-cinquiéme, la cent quarantiéme & la quatre-vingts-troisiéme permutation, mises à la huitiéme rangée : avec la deux cens cinquante-sixiéme, la cent quatre-vingts-huitiéme & la deux cens cinquante-sixiéme, encore posées à la neuviéme rangée : avec la cent quatorziéme, la soixante-deuxiéme & la quatre-vingts-quatriéme permutation, placées à la dixiéme rangée : avec la vingt-deuxiéme, la soixante-deuxiéme & la cinquante-deuxiéme permutation, mises à l'onziéme rangée : enfin avec la cent quatre-vingts-onziéme permutation, repetée de suite à la douziéme & derniere rangée.

LE TREIZIE'ME DESSEIN

Est fait avec la quatre-vingts-troisiéme, la deux cens troisiéme & la cent quarante-cinquiéme permutation, mises à la premiere rangée : avec la deux cens uniéme, la cent vingt-quatriéme & la sixiéme permutation, placées à la seconde rangée : avec la cent quatre-vingts-dix-huitiéme, la deux cens cinquante-sixiéme & la neuviéme permutation, posées à

la troisiéme rangée : avec la quatre-vingts-troisiéme, la deux cens troisiéme & la cent quarante-cinquiéme permutation, mises à la quatriéme rangée : la cinquiéme rangée est semblable à la seconde : & la sixiéme à la troisiéme rangée : avec la cent trente-troisiéme, la cent quatre-vingt-onziéme & la soixante-quatorziéme permutation, posées à la septiéme rangée : avec la cent trente-sixiéme, la soixante-deuxiéme & la soixante-onziéme permutation, placées à la huitiéme rangée : avec la dix-huitiéme, la cent quarantiéme & la deux cens dixiéme permutation, mises à la neuviéme rangée : la dixiéme rangée est semblable à la septiéme : la onziéme est semblable à la huitiéme : & la douziéme rangée est semblable à la neuviéme.

LE QUATORZIE'ME DESSEIN

Est construit avec la cent neuviéme, la deux cens sixiéme & la deux cens trente-quatriéme permutation, mises à la premiere rangée : avec la deux cens quatriéme, la cent quarante-troisiéme & la cent trente-neuviéme permutation, posées à la seconde rangée : avec la deux cens dixiéme, la deux cens sixiéme & la dix-huitiéme permutation, placées à la troisiéme rangée : avec la cent quatre-vingtiéme, la soixante-seiziéme & la vingt-uniéme permutation, mises à la quatriéme rangée : avec la deux cens dix-huitiéme, la soixante-dix-neuviéme & la cent quatre-vingt-deuxiéme, posées à la cinquiéme rangée ; avec la cent quarante-troisiéme, la seiziéme & la cent quarante-troisiéme, encore placées à la sixiéme rangée : avec la deux cens sixiéme, la soixante dix-neuviéme, & la deux cens sixiéme, encore mises à la septiéme rangée : avec la cent cinquante-cinquiéme, la seiziéme & la deux cens quarante-huitiéme permutation, posées à la huitiéme rangée : avec la deux cens quarante-troisiéme, la treiziéme & la quatre-vingts-septiéme, placées à la neuviéme rangée : avec la cent quarante-cinquiéme, la cent quarante-troisiéme & la quatre-vingts-troisiéme, mises à la dixiéme rangée : avec la cent trente neuviéme, la deux cens sixiéme & la deux cens quatriéme, posées à l'onziéme rangée : avec la quarante-troisiéme, la cent-quarante-troisiéme & la cent soixante-douziéme, placées à la douziéme rangée.

LE QUINZIE'ME DESSEIN

Est figuré avec la cent quatriéme, la seiziéme & la troisiéme permutation, mises à la premiere rangée : avec la cent quatre-vingts-treziéme, la seiziéme & la premiere permutation, placées à la seconde, troisiéme & quatriéme rangée : avec la cent vingt-neuviéme, la cent vingt-septiéme & la soixante-cinquiéme, posées à la cinquiéme rangée : avec la cent quatre-vingts-treiziéme, la cent quarante-troisiéme & la premiere permutation, placées à la sixiéme rangée : avec la cent vingt-neuviéme, la deux cens sixiéme & la soixante-cinquiéme, mises à la septiéme rangée : avec la cent quatre vingts-treiziéme, la cinquante-neuviéme & la premiere permutation, mises à la huitiéme rangée : avec la cent vingt-neuviéme, la soixante-dix-neuviéme & la soixante-cinquiéme permutation, placées à la neuviéme, dixiéme & onziéme rangée : avec la trente-neuviéme, la soixante-dix-neuviéme & la soixante-huitiéme permutation, posées à la douziéme rangée.

LE SEIZIE'ME DESSEIN.

Est formé avec la quatre-vingts-troisiéme, la cent vingt-quatriéme & la cent quarante-cinquiéme permutation, mises à la premiere, quatriéme & cinquiéme rangée : avec la deux cens dixiéme, la deux cens cinquante-sixiéme & la dix-huitiéme permutation, placées à la seconde, troisiéme & sixiéme rangée : avec la quarante-cinquiéme, la cent quatre-vingts-onziéme & la quatre-vingts-troisiéme, posées à la septiéme, dixiéme & onziéme rangée : avec la dix-huitiéme, la soixante-deuxiéme & la deux cens dixiéme permutation, mises à la huitiéme, neuviéme & douziéme rangée.

LE DIX-SEPTIE'ME DESSEIN

Est fait avec la cent quatre-vingts-dix-huitiéme, la deux cens cinquante-sixiéme & la neuviéme permutation, mises à la premiere rangée : avec la deux cens uniéme, la soixante-seiziéme & la sixiéme permutation, placées à la seconde rangée : avec la quatre-vingts-troisiéme, la deux cens sixiéme & la cent quarante-cinquiéme permutation, posées à la troi-

fiéme rangée : avec la cent quatre-vingts-dix-huitiéme, la foixante-feiziéme & la neuviéme permutation, mifes à la quatriéme rangée : avec la deux cens feptiéme, la cent vingt-feptiéme & la cent quarante-deuxiéme permutation, placées à la cinquiéme rangée : avec la foixante-dixiéme, la cent quatre-vingts-huitiéme & la cent trente-feptiéme permutation, pofées à la fixiéme rangée : avec la feptiéme, la deux cens cinquante-troifiéme & la deux centiéme permutation, mifes à la feptiéme rangée : avec la cent quarante-deuxiéme, la cinquante-neuviéme & la deux cens feptiéme permutation, pofées à la huitiéme rangée : avec la cent trente-troifiéme, la treiziéme & la foixante-quatorziéme permutation, placées à la neuviéme rangée : avec la dix-huitiéme, la cent quarante-troifiémé & la deux cens dixiéme permutation, mifes à la dixiéme rangée : avec la cent trente-fixiéme, la treiziéme & la foixante-onziéme permutation, placées à l'onziéme rangée : avec la cent trente-troifiéme, la cent quatre-vingts-onziéme & la foixante-quatorziéme permutation, pofées à la douziéme rangée.

LE DIX-HUITIE'ME DESSEIN

Eft figuré avec la foixante-huitiéme, la cent vingt-quatriéme & la trente-neuviéme permutation, mifes à la premiere rangée : avec la quatre-vingts-troifiéme & la cent vingt-quatriéme & la cent quarante-cinquiéme permutation, pofées à la feconde rangée : avec la quatre-vingtiéme, la deux cens cinquante-fixiéme & la quinziéme permutation, placées à la troifiéme rangée : avec la deux cens dixiéme, la cent vingt-feptiéme & la dix-huitiéme permutation, mifes à la quatriéme rangée : avec la quatre-vingts-troifiéme, la deux cens fixiéme & la cent quarante-cinquiéme permutation, pofées à la cinquiéme rangée : avec la quatre-vingts-quinziéme, la cent quarante-troifiéme & la cent dix-neuviéme permutation, placées à la fixiéme rangée : avec la trentiéme, la deux cens fixiéme & la cinquante-feptiéme permutation, mifes à la feptiéme rangée : avec la dix-huitiéme, la cent quarante-troifiéme & la deux cens dixiéme permutation, placées à la huitiéme rangée : avec la cent quarante-cinquiéme, la cinquante-neuviéme & la quatre-vingts-troifiéme permutation,

mutation, posées à la neuviéme rangée : avec la quinziéme, la cent quatre-vingt-onziéme, & la quatre-vingtiéme permutation, mises à la dixiéme rangée, avec la dix-huitiéme, la soixante-deuxiéme & la deux cens dixiéme permutation, posées à l'onziéme rangée : & enfin avec la troisiéme, la soixante-deuxiéme & la cent quatriéme permutation, placées à la douziéme rangée.

LE DIX-NEUVIE'ME DESSEIN

Est formé avec la deux cens treiziéme, la treiziéme & la deux cens quarantiéme permutation, mises à la premiere rangée : avec la cent quatre-vingts-quinziéme, la treiziéme & la cent soixante-sixiéme permutation, placées à la seconde rangée : avec la cent quatriéme, la cent vingt-septiéme & la troisiéme permutation, posées à la troisiéme rangée : avec la cent quatre-vingtiéme, la deux cens cinquante-sixiéme & la vingt-uniéme, mises à la quatriéme rangée : avec la cent cinquante-deuxiéme, la deux cens troisiéme & la quarante-septiéme permutation, posées à la cinquiéme rangée : avec la cent trente-uniéme, la deux cens troisiéme & la cent soixante-septiéme permutation placées à la sixiéme rangée : avec la cent quatre-vingts-quatorziéme, la cent quarantiéme & la deux cens trentiéme permutation, mises à la septiéme rangée : avec la deux cens seiziéme, la cent quarantiéme & la cent douziéme permutation, placées à la huitiéme rangée, avec la deux cens quarante-troisiéme, la cent quatre-vingts-onziéme & la quatre-vingts-septiéme permutation, posées à la neuviéme rangée : avec la trente-neuviéme, la cinquante-neuviéme & la soixante-huitiéme permutation, mises à la dixiéme rangée : avec la cent trentiéme, la soixante-seiziéme & la deux cens trente-uniéme permutation, posées à l'onziéme rangée : enfin avec la cent quarante-huitiéme, la soixante-seiziéme & la cent soixante-dix-huitiéme permutation, placées à la douziéme rangée.

LE VINGTIE'ME DESSEIN

Est construit avec la quatre-vingts-cinquiéme, la soixante-deuxiéme & la deux cens quarante-quatriéme permutation, mises à la premiere rangée : avec la cent quatorziéme, la

Contraste insuffisant

NF ≥ **43**-120-14

cent quatre-vingts-onziéme & la quatre-vingts-quatriéme permutation, posées à la seconde rangée : avec la cinquiéme, la cent quatre-vingts-onziéme & la deux cens deuxiéme permutation, posées à la troisiéme rangée : avec la cent cinquante-sixiéme, la cent quarantiéme & la cinquante-quatriéme permutation, mises à la quatriéme rangée : avec la cent soixante-sixiéme, la cent vingt-quatriéme & la cent quatre-vingts-quinziéme permutation, mises à la cinquiéme rangée : avec la dix-huitiéme, la deux cens troisiéme & la deux cens dixiéme permutation, posées à la sixiéme rangée : avec la quatre-vingts-troisiéme, la cent quarantiéme & la cent quarante-cinquiéme permutation, placées à la septiéme rangée : avec la deux cens trente-uniéme, la soixante-deuxiéme & la cent trentiéme permutation, mises à la huitiéme rangée : avec la deux cens vingt-deuxiéme, la deux cens troisiéme & la cent dix-septiéme permutation, posées à la neuviéme rangée : avec la soixante-neuviéme, la deux cens cinquante-sixiéme & la cent trente-huitiéme permutation, placées à la dixiéme rangée : avec la cinquante-deuxiéme, la deux cens cinquante-sixiéme, & la vingt-deuxiéme permutation, mises à l'onziéme rangée : enfin avec la vingt-troisiéme, la cent vingt-quatriéme & la cent soixante-dix-neuviéme permutation, placées à la douziéme rangée.

LE VINGT-UNIE'ME DESSEIN

Est fait avec la deux cens quarante-quatriéme, la cent quarantiéme & la quatre-vingts-cinquiéme permutation, mises à la premiere rangée : avec la quatre-vingts-quinziéme, la cent quarantiéme & la cent dix-neuviéme permutation, posées à la seconde rangée, avec la cinquante-quatriéme, la cent quarantiéme & la cent cinquante-sixiéme permutation, placées à la troisiéme rangée : avec la vingt-deuxiéme, la soixante-dix-neuviéme & la cinquante-deuxiéme permutation, mises à la quatriéme rangée : avec la seconde, la deux cens cinquante-sixiéme & la cent soixante-huitiéme permutation, posées à la cinquiéme rangée : avec la premiere, la cent vingt-quatriéme & la cent quatre-vingts-treiziéme, placées à la sixiéme rangée : avec la soixante-cinquiéme, la soixante-deuxiéme & la cent vingt-neuviéme, mises à la septiéme rangée : avec la

soixante-sixiéme, la cent quatre-vingts-onziéme & la deux cens trente-deuxiéme, posées à la huitiéme rangée : avec la quatre-vingt-quatriéme, la seiziéme & la cent quatorziéme permutation, placées à la neuviéme rangée : avec la cent dix-septiéme, la deux cens troisiéme & la deux cens vingt-deuxiéme permutation, mises à la dixiéme rangée : avec la trentiéme, la deux cens troisiéme & la cinquante-septiéme, posées à l'onziéme rangée : avec la cent soixante-dix-neuviéme, la deux cens troisiéme & la vingt-troisiéme, posées à la douziéme rangée.

LE VINGT-DEUXIE'ME DESSEIN

Est formé avec la soixante-onziéme, la soixante-deuxiéme & la cent trente-sixiéme permutation, mises à la premiere rangée : avec la soixante-huitiéme, la soixante-seiziéme & la trente-neuviéme permutation, posées à la seconde rangée, avec la deux cens trente-uniéme, la deux cens sixiéme & la cent trentiéme permutation, placées à la troisiéme rangée : avec la soixante-quatorziéme, la cent vingt-quatriéme & la cent trente-troisiéme permutation, mises à la quatriéme rangée : avec la cent quatre-vingts-quatriéme, la soixante-dix-neuviéme & la cent cinquante-quatriéme, posées à la cinquiéme rangée : avec la cinquante-neuviéme, la seiziéme & la cinquante-neuviéme encore placées à la sixiéme rangée : avec la cent vingt-septiéme & la soixante-dix-neuviéme, posées alternativement à la septiéme rangée : avec la deux cens quarante-sixiéme, la seiziéme & la deux cens dix-neuviéme, mises à la huitiéme rangée : avec la neuviéme, la soixante-deuxiéme & la cent quatre-vingts-dix-huitiéme, posées à la neuviéme rangée : avec la cent soixante-sixiéme, la cent quarante-troisiéme, placées à la dixiéme rangée : avec la troisiéme, la treiziéme & la quatre-vingts-troisiéme, mises à l'onziéme rangée : enfin avec la sixiéme, la cent vingt-quatriéme & la deux cens uniéme, placées à la douziéme rangée.

LE VINGT-TROISIE'ME DESSEIN

Est figuré avec la soixante-dix-septiéme, la soixante-seiziéme & la douziéme permutation, mises à la premiere rangée : avec la soixante-dix-septiéme, la soixante-dix-neuviéme & la

douziéme permutation posées à la seconde rangée : avec la deux cens quatriéme, la deux cens sixiéme & la cent trente-neuviéme permutation, placées à la troisiéme rangée : avec la deux cens quatriéme, la soixante-dix-neuviéme & la cent trente-neuviéme permutation, mises à la quatriéme rangée : avec la soixante-onziéme, la deux cens cinquante-sixiéme & la cent trente-sixiéme, posées à la cinquiéme rangée : avec la cent dix-septiéme, la cent vingt-quatriéme & la deux cens vingt-deuxiéme permutation, placées à la sixiéme rangée : avec la cinquante-quatriéme, la soixante-deuxiéme & la cent cinquante-sixiéme, mises à la septiéme rangée : avec la sixiéme, la cent quatre-vingt-onziéme & la deux cens uniéme, posées à la huitiéme rangée : avec la cent trente-neuviéme, la seiziéme & deux cens quatriéme, placées à la neuviéme rangée : avec la cent trente-neuviéme, la cent quarante-troisiéme & la deux cens quatriéme, mises à la dixiéme rangée : avec la douziéme, la seiziéme & la soixante-dix-septiéme, posées à l'onziéme rangée : enfin avec la douziéme, la treiziéme & la soixante-dix-septiéme permutation, placées à la douziéme rangée.

LE VINGT-QUATRIE'ME DESSEIN

Est fait avec la deux cens sixiéme permutation, repetée de suite à la premiere rangée : avec la seiziéme, repetée de même à la seconde rangée : avec la cent dix-huitiéme, la deux cens sixiéme & la deux cens vingtiéme permutation mises à la troisiéme rangée : avec la vingt-huitiéme, la seiziéme & la cinquante-huitiéme permutation, placées à la quatriéme rangée : avec la soixante-dix-huitiéme, la deux cens sixiéme & la deux cens huitiéme permutation, posées à la cinquiéme rangée : avec la quatorziéme, la seiziéme & la cent quarante-quatriéme permutation, mises à la sixiéme rangée : avec la soixante-dix-huitiéme, la soixante-dix-neuviéme & la deux cens huitiéme permutation, posées à la septiéme rangée : avec la quatorziéme, la cent quarante-troisiéme & la cent quarante-quatriéme permutation, placées à la huitiéme rangée : avec la quatre-vingts-dixiéme, la soixante-dix-neuviéme & la cent vingtiéme permutation, mises à la neuviéme rangée : avec la cinquante-troisiéme, la cent quarante-troisiéme & la cent

cinquante-huitiéme permutation, posées à la dixiéme rangée : avec la soixante-dix-neuviéme permutation, repetée de suite à l'onziéme rangée : & enfin avec la cent quarante-troisiéme, repetée de même à la douziéme rangée.

LE VINGT-CINQUIE'ME DESSEIN

Est construit avec la cent quatre-vingts-treiziéme, la soixante-deuxiéme & la premiere permutation, placées à la premiere rangée : avec la cent quatre-vingts-quinziéme, la deux cens sixiéme & la cent soixante-sixiéme permutation, posées à la seconde rangée : avec la cent quatre-vingts-dix-huitiéme, la soixante-dix-neuviéme & la neuviéme permutation, mises à la troisiéme rangée : avec la deux cens septiéme, la deux cens sixiéme & la cent quarante-deuxiéme permutation, placées à la quatriéme rangée : avec la cent quatre-vingts-sixiéme, la deux cens cinquante-troisiéme & la vingt-septiéme, permutation, posées à la cinquiéme rangée : avec la quinziéme, la seiziéme & la quatre-vingtiéme permutation, mises à la sixiéme rangée : avec la quatre-vingtiéme, la soixante-dix-neuviéme & la quinziéme, placées à la septiéme rangée : avec la deux cens quarante-neuviéme, la cent quatre-vingts-huitiéme & la quatre-vingts-treiziéme, posées à la huitiéme rangée : avec la cent quarante-deuxiéme, la cent quarante-troisiéme, & la deux cens septiéme, mises à la neuviéme rangée : avec la cent trente-troisiéme, la seiziéme & la soixante-quatorziéme, placées à la dixiéme rangée : avec la cent trentiéme, la cent quarante-troisiéme & la deux cens trente-uniéme, posées à l'onziéme rangée : enfin avec la cent vingt-neuviéme, la cent vingt-quatriéme & la soixante-cinquiéme, mises à la douziéme rangée.

LE VINGT-SIXIE'ME DESSEIN

Est formé avec la cent uniéme, la deux cens cinquante-sixiéme & la cent soixante-uniéme permutation, placées à la premiere rangée : avec la deux cens dix-neuviéme, la cent vingt-quatriéme & la deux cens quarante-sixiéme permutation, posées à la seconde rangée : avec la cinquante-septiéme, la cent quarante-troisiéme & la trentiéme permutation, mises à la troisiéme rangée : avec la centiéme, la deux cens sixiéme

& la cent soixantiéme permutation, placées à la quatriéme rangée : avec la deux cens vingt-cinquiéme, la deux cens cinquante-troisiéme & la trente-septiéme permutation, posées à la cinquiéme rangée : avec la quatre-vingts-quinziéme, la cinquante-neuviéme & la cent dix-neuviéme permutation, mises à la sixiéme rangée : avec la trentiéme, la cent vingt-septiéme & la cinquante-septiéme, placées à la septiéme rangée : avec la cent soixantiéme, la cent quatre-vingts-huitiéme & la centiéme, posées à la huitiéme rangée : avec la trente-septiéme, la cent quarante-troisiéme & la deux cens vingt-cinquiéme, placées à la neuviéme rangée : avec la cent dix-neuviéme, la deux cens sixiéme & la quatre-vingts-quinziéme, posées à la dixiéme rangée : avec la cent cinquante-quatriéme, la soixante-deuxiéme & la cent quatre-vingts-quatriéme, placées à l'onziéme rangée : enfin avec la trente-sixiéme, la cent quatre-vingts-onziéme & la deux cens vingt-quatriéme permutation, mises à la douziéme rangée.

LE VINGT-SEPTIE'ME DESSEIN

Est figuré avec la deux cens seiziéme, la cent vingt-quatriéme & la cent douziéme permutation, mises à la premiere rangée : avec la deux cens dix-septiéme, la deux cens cinquante-sixiéme & la deux cens trente-neuviéme permutation, posées à la seconde rangée : avec la cent soixantedix-neuviéme, la cent vingt-quatriéme & la vingt-troisiéme permutation, placées à la troisiéme rangée : avec la soixante-quatriéme, la deux cens troisiéme & la cent quatre-vingts-septiéme permutation, posées à la quatriéme rangée : avec la quatre-vingtiéme, la deux cens-troisiéme & la quinziéme permutation, à la cinquiéme rangée : avec la deux cens uniéme, la deux cens troisiéme & la sixiéme permutation, à la sixiéme rangée : avec la cent trente-sixiéme, la cent quarantiéme & la soixante-onziéme, à la septiéme rangée : avec la quinziéme, la cent quarantiéme & la quatre-vingtiéme, à la huitiéme rangée : avec la cent vingt-cinquiéme, la cent quarantiéme & la deux cens cinquante-quatriéme, à la neuviéme rangée : avec la deux cens quarante-quatriéme, la soixante-deuxiéme & la quatre-vingts-cinquiéme, à la dixiéme rangée : avec la cent cinquante-troisiéme, la cent quatre-vingts-on-

ziéme & la soixante-dix-septiéme, à l'onziéme rangée : & avec la cent cinquante-deuxiéme, la soixante-deuxiéme & la quarante-septiéme permutation, posées au dernier rang.

LE VINGT-HUITIE'ME DESSEIN

Est construit avec la soixante-cinquiéme, la deux cens sixiéme & la cent vingt-neuviéme permutation, posées à la premiere rangée : avec la soixante-huitiéme, la soixante-dix-neuviéme & la trente-neuviéme permutation, placées à la seconde rangée : avec la soixante-onziéme, la deux cens sixiéme & la cent trente-sixiéme permutation, posées à la troisiéme rangée : avec la quatre-vingtiéme, la soixante-dix-neuviéme & la quinziéme permutation, mises à la quatriéme rangée : avec la deux cens septiéme, la deux cens sixiéme & la cent quarante-deuxiéme permutation, placées à la cinquiéme rangée : avec la cent quarante-deuxiéme, la cent quatre-vingts-huitiéme & la deux cens septiéme permutation, posées à la sixiéme rangée : avec la deux cens septiéme, la deux cens cinquante-troisiéme & la cent quarante-deuxiéme permutation, mises à la septiéme rangée : avec la cent quarante-deuxiéme, la cent quarante-troisiéme & la deux cens septiéme permutation, placées à la huitiéme rangée : avec la quinziéme, la seiziéme & la quatre-vingtiéme permutation, posées à la neuviéme rangée : avec la sixiéme, la cent quarante-troisiéme & la deux cens uniéme permutation, mises à la dixiéme rangée: avec la troisiéme, la seiziéme & la cent quatriéme permutation, placées à l'onziéme rangée : enfin avec la premiere, la cent quarante-troisiéme & la cent quatre-vingts-treiziéme permutation, posées à la douziéme rangée.

LE VINGT-NEUVIE'ME DESSEIN

Est fait avec la cent quatre-vingts-onziéme permutation, repetée de suite à la premiere, troisiéme & onziéme rangée : avec la deux cens cinquante-sixiéme permutation, repetée de suite à la seconde, dixiéme & douziéme rangée : avec la quatre-vingts-quatorziéme, la soixante-deuxiéme & la cinquante-cinquiéme permutation, mises à la quatriéme rangée : avec la trente-uniéme, la deux cens sixiéme & la cent vingt-uniéme permutation, posées à la cinquiéme rangée : avec la cent

cinquante-cinquiéme, la cent quarante-troisiéme & la deux cens quarante-huitiéme permutation, placées à la sixiéme rangée : avec la deux cens dix-huitiéme, la deux cens sixiéme & la cent quatre-vingts-deuxiéme, mises à la septiéme rangée : avec la quatre-vingts-quatorziéme, la cent-quarante-troisiéme & la cinquante-cinquiéme permutation, posées à la huitiéme rangée : avec la trente-uniéme, la cent vingt-quatriéme, & la cent vingt-uniéme permutation, placées à la neuviéme rangée : la dixiéme rangée est semblable à la seconde ; l'onziéme à la premiere ; la douziéme à la seconde.

LE TRENTIE'ME DESSEIN

Est formé avec la deux cens trentiéme, la treiziéme & la cent quatre-vingt quatorziéme permutation, mises à la premiere & onziéme rangée : avec la cent soixante-septiéme, la soixante-seiziéme & la cent trente-uniéme permutation, placées à la seconde & douziéme rangée : avec la cent soixante-septiéme, la cent vingt-quatriéme & la cent trente-uniéme permutation, posées à la troisiéme rangée : avec la cent soixante-septiéme, la deux cens cinquante-troisiéme & la cent trente-uniéme permutation, mises à la quatriéme rangée : avec la cent soixante-douziéme, la soixante-dix-neuviéme & la quarante-troisiéme permutation, placées à la cinquiéme rangée : avec la cent quatre-vingts-douziéme, la seiziéme, & la deux cens cinquante-cinquiéme permutation, posées à la sixiéme rangée : avec la deux cens cinquante-cinquiéme, la soixante-dix-neuviéme & la cent quatre-vingts-douziéme permutation, mises à la septiéme rangée : avec la deux cens trente-quatriéme, la seiziéme & la cent neuviéme permutation, posées à la huitiéme rangée : avec la deux cens trentiéme, la cent quatre-vingts-huitiéme & la cent quatre-vingts-quatorziéme, placées à la neuviéme rangée : enfin avec la deux cens trentiéme, la soixante-deuxiéme & la cent quatre-vingts-quatorziéme permutation, mises à la dixiéme rangée.

LE TRENTE-UNIE'ME DESSEIN

Est figuré avec la soixante-dixiéme, la deux cens cinquante-sixiéme & la cent trente-septiéme permutation, mises à la premiere rangée : avec la cent vingt-uniéme, la cent vingt-septiéme,

DES DESSEINS. 45

septiéme & la trente-uniéme permutation, placées à la seconde rangée : avec la soixante-quatriéme, la cent quatre-vingts-huitiéme & la cent quatre-vingts-septiéme permutation, posées à la troisiéme rangée : avec la quatre-vingts-quinziéme, la soixante-dix-neuviéme & la cent dix-neuviéme permutation, mises à la quatriéme rangée : avec la deux cens-vingt-cinquiéme, la seiziéme & la trente-septiéme permutation, placées à la cinquiéme rangée : avec la centiéme, la cent quarante-troisiéme & la cent soixantiéme permutation, posées à la sixiéme rangée : avec la trente-septiéme, la deux cens sixiéme & la deux cens vingt-cinquiéme permutation, mises à la septiéme rangée : avec la cent soixantiéme, la soixante-dix-neuviéme & la centiéme permutation, posées à la huitiéme rangée : avec la trentiéme, la seiziéme & la cinquante-septiéme permutation placées à la neuviéme rangée : avec la cent vingt-cinquiéme, la deux cens cinquante-troisiéme & la deux cens cinquante-quatriéme, mises à la dixiéme rangée : avec la cinquante-cinquiéme, la cinquante-neuviéme & la quatre-vingts-quatorziéme permutation, posées à l'onziéme rangée : enfin avec la septiéme, la cent quatre-vingts-onziéme & la deux centiéme permutation, placées à la douziéme rangée.

LE TRENTE-DEUXIE'ME DESSEIN.

Est formé avec la cent quatre-vingts-quatorziéme, la deux cens sixiéme & la deux cens trentiéme permutation, mises à la premiere rangée : avec la deux cens trente-sixiéme : la soixante-deuxiéme & la cent septiéme permutation, posées à la seconde rangée : avec la deux cens trente-sixiéme, la cent quatre-vingts-onziéme & la cent septiéme permutation, placées à la troisiéme rangée : avec la cent soixante-neuviéme, la soixante-deuxiéme & la cent soixante-quatorziéme permutation, mises à la quatriéme rangée : avec la deux cens quarante-neuviéme, la deux cens sixiéme & la quatre-vingts-treiziéme permutation, posées à la cinquiéme rangée : avec la cent quarante-deuxiéme, la cent quatre-vingts-huitiéme & la deux cens septiéme permutation, placées à la sixiéme rangée : avec la deux cens septiéme, la deux cens cinquante-troisiéme & la cent quarante-deuxiéme, mises à la septiéme rangée :

G

avec la cent quatre-vingts-sixiéme, la cent quarante-troisiéme & la vingt-septiéme permutation, posées à la huitiéme rangée : avec la deux cens trente-cinquiéme, la cent vingt-quatriéme & la deux cens trente-septiéme permutation, placées à la neuviéme rangée : avec la cent soixante-dixiéme, la deux cens cinquante-sixiéme & la quarante-cinquiéme permutation, mises à la dixiéme rangée : avec la cent soixante-dixiéme, la cent vingt-quatriéme & la quarante-cinquiéme permutation, posées à l'onziéme rangée : enfin avec la cent trente-uniéme, la cent quarante-troisiéme & la cent soixante-septiéme permutation, placées à la douziéme rangée.

LE TRENTE-TROISIE'ME DESSEIN

Est fait avec la soixante cinquiéme, la soixante-seiziéme & la cent vingt-neuviéme permutation, mises à la premiere, seconde, troisiéme, quatriéme, cinquiéme & sixiéme rangée : avec la premiere, la treiziéme & la cent quatre-vingts-treiziéme permutation, placées à la septieme, huitiéme neuviéme, dixiéme, onziéme & douziéme rangée.

LE TRENTE-QUATRIE'ME DESSEIN

Est construit avec la soixante-dix-septiéme, la cent vingt-quatriéme & la douziéme permutation, mises à la premiere rangée : avec la soixante-onziéme, la deux cens cinquante-troisiéme & la cent trente-sixiéme permutation, posées à la seconde rangée, avec la cent quatre-vingts-dix-huitiéme, la cent vingt-quatriéme & la neuviéme permutation, placées à la troisiéme rangée : avec la deux cens septiéme, la deux cens cinquante-troisiéme & la cent quarante-deuxiéme permutation, mises à la quatriéme rangée : avec la quatre-vingtiéme, la deux cens sixiéme & la quinziéme permutation, placées à la cinquiéme rangée : avec la deux cens sixiéme, la cent quarante-troisiéme & la deux cens sixiéme, encore placées à la sixiéme rangée : avec la cent quarante-troisiéme & la deux cens sixiéme permutation, mises alternativement à la septiéme rangée : avec la quinziéme, la cent quarante-troisiéme & la quatre-vingtiéme permutation, posées à la huitiéme rangée : avec la cent quarante-deuxiéme, la cent quatre-vingts-huitiéme & la deux cens septiéme permutation, pla-

cées à la neuviéme rangée : avec la cent trente-troisiéme, la soixante-deuxiéme & la soixante-quatorziéme permutation, mises à la dixiéme rangée : avec la sixiéme, la cent quatre-vingts-huitiéme & la deux cens uniéme posées à l'onziéme rangée : & avec la douziéme, la soixante-deuxiéme & la soixante-dix-septiéme permutation, placées à la douziéme rangée.

LE TRENTE-CINQUIE'ME DESSEIN

Est figuré avec la deux cens quarante-troisiéme, la soixante-dix-neuviéme & la quatre-vingts-septiéme permutation, mises à la premiere rangée : avec la cent soixante-troisiéme, la cent quarante-troisiéme & la quatre-vingts-dix-neuviéme permutation, posées à la seconde rangée : avec la trente-sixiéme, la cent quarante-troisiéme & la deux cens vingt-quatriéme permutation, placées à la troisiéme rangée : avec la vingt-quatriéme, la soixante-deuxiéme & la cinquante-uniéme permutation, mises à la quatriéme rangée : avec la cent cinquiéme, la deux cens sixiéme & la cent dixiéme permutation, posées à la cinquiéme rangée : avec la huitiéme, la cent quatre-vingts-huitiéme & la cent quatre-vingts-dix-neuviéme permutation, placées à la sixiéme rangée : avec la soixante-douziéme, la deux cens cinquante-troisiéme & la cent trente-cinquiéme permutation, mises à la septiéme rangée : avec la quarante-deuxiéme, la cent quarante-troisiéme & la quarante-quatriéme permutation, posées à la huitiéme rangée : avec la quatre-vingts-neuviéme, la cent vingt-quatriéme & la cent treiziéme permutation, mises à la neuviéme rangée : avec la cent uniéme, la deux cens sixiéme, & la cent soixante-uniéme permutation, mises à la dixiéme rangée : avec la deux cens vingt-neuviéme, la deux cens sixiéme & la trente-troisiéme permutation, mises à l'onziéme rangée : enfin avec la cent quatre-vingtiéme, la seiziéme & la vingt-uniéme permutation, placées à la douziéme rangée.

LE TRENTE-SIXIE'ME DESSEIN

Est formé avec la soixante-dix-huitiéme, la cent vingt-septiéme & la deux cens huitiéme permutation, mises à la premiere, troisiéme & cinquiéme rangée : avec la cent quarante-quatriéme, la cent quatre-vingts-huitiéme & la

quatorziéme, posées à la seconde, quatriéme & sixiéme rangée : avec la deux cens huitiéme, la deux cens cinquante-troisiéme & la soixante-dix-huitiéme, placées à la septiéme, neuviéme & onziéme rangée : enfin avec la quatorziéme, la cinquante-neuviéme & la cent quarante-quatriéme, à la huitiéme, dixiéme & douziéme rangée.

LE TRENTE-SEPTIE'ME DESSEIN

Est construit avec la quatre-vingtiéme, la cent vingt-quatriéme & la quinziéme permutation, posées à la premiere rangée : avec la cent quatre-vingts-treiziéme, la deux cens troisiéme & la premiere permutation, placées à la seconde rangée : la troisiéme & cinquiéme rangée sont semblables à la premiere ; la quatriéme & sixiéme rangée sont comme la seconde : avec la cent vingt-neuviéme, la cent quarantiéme & la soixante-cinquiéme permutation, mises à la septiéme, neuviéme & onziéme rangée : enfin avec la quinziéme, la soixante-deuxiéme & la quatre-vingtiéme permutation, posées à la huitiéme, dixiéme & douzieme rangée.

LE TRENTE-HUITIE'ME DESSEIN

Est fait avec la quatre-vingts-douzieme, la soixante-dix-neuviéme & la cinquante-sixiéme permutation, mises à la premiere rangée : avec la cent soixante-quatorziéme, la deux cens sixiéme & la cent soixante-neuviéme permutation, posées à la seconde rangée : avec la quatre-vingtiéme, la soixante-dix-neuviéme & la quinziéme permutation, placées à la troisiéme rangée : avec la deux cens septiéme, la deux cens cinquante-sixiéme & la cent quarante-deuxiéme permutation, mises à la quatriéme rangée : avec la quatre-vingtiéme, la cent vingt-septiéme & la quinziéme permutation, placées à la cinquiéme rangée : avec la vingt-septiéme, la cent quarante-troisiéme & la cent quatre-vingts-sixiéme permutation, posées à la sixiéme rangée : avec la quatre-vingts-treizieme, la deux cens sixiéme & la deux cens quarante-neuviéme permutation, mises à la septiéme rangée : avec la quinziéme, la cinquante-neuviéme & la quatre-vingtiéme permutation, placées à la huitiéme rangée : avec la cent quarante-deuxiéme, la cent quatre-vingts-onziéme & la deux cens septiéme permutation,

posées à la neuviéme rangée : avec la quinziéme, la seiziéme & la quatre-vingtiéme permutation, mises à la dixiéme rangée : avec la deux cens trente-septiéme, la cent quarante-troisiéme & la deux cens trente-cinquiéme permutation, placées à l'onziéme rangée : enfin avec la vingt-sixiéme, la seiziéme & la cent vingt-deuxiéme permutation, mises à la douziéme rangée.

LE TRENTE-NEUVIE'ME DESSEIN

Est figuré avec la cent vingt-septiéme & la deux cens sixiéme permutation, mises alternativement à la premiere rangée : avec la cent quatre-vingts-cinquiéme, la soixante dix-neuviéme & la vingt-neuviéme permutation, posées à la seconde rangée : avec la deux cens vingt-troisiéme, la deux cens sixiéme & la cent quatre-vingts-uniéme permutation, mises à la troisiéme rangée : avec la cinquante-septiéme, la deux cens cinquante-troisiéme & la trentiéme, posées à la quatriéme rangée : avec la deux cens uniéme, la deux cens sixiéme & la sixiéme permutation, placées à la cinquiéme rangée : avec la cent quarante-deuxiéme, la cent quatre-vingts-huitiéme & la deux cens septiéme permutation, mises à la sixiéme rangée : avec la deux cens septiéme, la deux cens cinquante-troisiéme & la cent quarante-deuxiéme permutation, placées à la septiéme rangée : avec la cent trente-sixiéme, la cent quarante-troisiéme & la soixante-onziéme permutation, posées à la huitiéme rangée : avec la cent dix-neuviéme, la cent quatre-vingts-huitiéme & la quatre-vingts-quinziéme permutation, placées à la neuviéme rangée : avec la cent cinquante-septiéme, la cent quarante-troisiéme & la deux cens quarante-septiéme permutation, mises à la dixiéme rangée : avec la deux cens cinquantiéme, la seiziéme & la quatre-vingts-onziéme permutation, posées à l'onziéme rangée : enfin avec la cinquante-neuviéme & la cent quarante-troisiéme permutation, placées alternativement à la douziéme rangée.

LE QUARANTIE'ME DESSEIN

Est formé avec la quatre-vingts-septiéme, la seiziéme & la deux cens quarante-troisiéme permutation, mises à la premiere rangée : avec la quatre-vingtiéme, la soixante-seiziéme

& la quinziéme permutation, posées à la seconde rangée : avec la deux cens septiéme, la deux cens sixiéme & la cent quarante-deuxiéme permutation, placées à la troisiéme rangée : avec la cent quatre-vingts-sixiéme, la cent vingt-quatriéme & la vingt-septiéme permutation, mises à la quatriéme rangée : avec la cent quatriéme, la deux cens cinquante-troisiéme & la cent cinquante-quatriéme permutation, posées à la cinquiéme rangée : avec la deux cens vingt-huitiéme, la seiziéme & la trente-deuxiéme, placées à la sixiéme rangée : avec la cent soixante-deuxiéme, la soixante-dix-neuviéme & la quatre-vingts-dix-huitiéme, mises à la septiéme rangée : avec la deux cens quarante-sixiéme, la cent quatre-vingts-huitiéme & la deux cens dix-neuviéme, posées à la huitiéme rangée : avec la deux cens quarante-neuviéme, la soixante-deuxiéme & la quatre-vingts-treiziéme, placées à la neuviéme rangée : avec la cent quarante-deuxiéme, la cent quarante-troisiéme & la deux cens septiéme, mises à la dixiéme rangée : avec la quinziéme, la treiziéme & la quatre-vingtiéme, placées à l'onziéme rangée : enfin avec la vingt-uniéme, la soixante-dix-neuviéme & la cent quatre-vingtiéme, posées à la douziéme rangée.

LE QUARANTE-UNIE'ME DESSEIN

Est fait avec la deux cens seiziéme, la cent-vingts-quatriéme & la cent douziéme permutation, mises à la premiere rangée : avec la deux cens dix-septiéme, la deux cens cinquante-sixiéme & la deux cens trente-neuviéme permutation, posées à la seconde rangée : avec la cent soixante-dix-neuviéme, la cent vingt-quatriéme & la vingt-troisiéme permutation, placées à la troisiéme rangée : avec la soixante-quatriéme, la deux cens cinquante-sixiéme & la cent quatre-vingts-septiéme permutation, mises à la quatriéme rangée : avec la quatre-vingtiéme, la deux cens cinquante-troisiéme & la quinziéme permutation, posées à la cinquiéme rangée : avec la deux cens septiéme, la cinquante-neuviéme & la cent quarante-deuxiéme, placées à la sixiéme rangée : avec la cent quarante-deuxiéme, la cent vingt-septiéme & la deux cens septiéme, mises à la septiéme rangée : avec la quinziéme, la cent quatre-vingts-huitiéme & la quatre-vingtiéme, posées à

la huitiéme rangée : avec la cent vingt-cinquiéme, la cent quatre-vingt-onziéme & la deux cens cinquante-quatriéme, placées à la neuviéme rangée : avec la deux cens quarante-quatriéme, la soixante-deuxiéme & la quatre-vingts-cinquiéme, mises à la dixiéme rangée : avec la cent cinquante-troisiéme, la cent quatre-vingts-onziéme & la cent soixante-dix-septiéme, posées à l'onziéme rangée : enfin avec la cent-cinquante-deuxiéme, la soixante-deuxiéme & la quarante-septiéme, placées à la douziéme rangée.

LE QUARANTE-DEUXIE'ME DESSEIN

Est figuré avec la soixante-dix-huitiéme, la cent vingt-quatriéme & la deux cens huitiéme permutation, mises à la premiere rangée : avec la cent quarante-quatriéme, la deux cens troisiéme & la quatorziéme permutation, posées à la seconde rangée : avec la quatre-vingts-douziéme, la deux cens cinquante-sixiéme & la cinquante-sixiéme permutation, placées à la troisiéme rangée : avec la cent soixante-huitiéme, la cent vingt-quatriéme & la seconde permutation, mises à la quatriéme rangée : avec la quatre-vingts-troisiéme, la cent vingt-septiéme & la cent quarante-cinquiéme permutation, posées à la cinquiéme rangée : avec la cent quatre-vingts-dix-huitiéme, la cent quatre-vingts-huitiéme & la neuviéme, placées à la sixiéme rangée : avec la cent trente-troisiéme, la deux cens cinquante-troisiéme & la soixante-quatorziéme, mises à la septiéme rangée : avec la dix-huitiéme, la cinquante-neuviéme & la deux cens dixiéme, posées à la huitiéme rangée : avec la deux cens trente-deuxiéme, la soixante-deuxiéme & la soixante-sixiéme, placées à la neuviéme rangée : avec la vingtiéme, la cent quatre-vingts-onziéme & la cent vingt-deuxiéme, mises à la dixiéme rangée : avec la deux cens huitiéme, la cent quarantiéme & la soixante-dix-huitiéme, posées à l'onziéme rangée : avec la quatorziéme, la soixante-deuxiéme & la cent quarante-quatriéme, placées à la douziéme rangée.

LE QUARANTE-TROISIE'ME DESSEIN

Est formé avec la soixante-dixiéme, la deux cens cinquante-sixiéme, & la cent trente-septiéme permutation, mises à la

premiere rangée : avec la cent vingt-uniéme, la cent vingt-septiéme & la trente-uniéme permutation, posées à la seconde rangée, avec la soixante-quatriéme, la deux cens cinquante-sixiéme & la cent quatre-vingts-septiéme permutation, placées à la troisiéme rangée : avec la quatre-vingtiéme, la cent vingt-septiéme & la quinziéme, mises à la quatriéme rangée : avec la deux cens septiéme, la deux cens cinquante-troisiéme & la cent quarante-deuxiéme, posées à la cinquiéme rangée : avec la soixante-dix-neuviéme, la seiziéme & la soixante-dix-neuviéme, encore placées à la sixiéme rangée : avec la seiziéme & la soixante-dix-neuviéme, mises alternativement à la septiéme rangée : avec la cent quarante-deuxiéme, la cent quatre-vingts-huitiéme & la deux cens septiéme, posées à la huitiéme rangée : avec la quinziéme, la cinquante-neuviéme & la quatre-vingtiéme, placées à la neuviéme rangée : avec la cent vingt-cinquiéme, la cent quatre-vingts-onziéme & la deux cens cinquante-quatriéme, mises à la dixiéme rangée : avec la cinquante-cinquiéme, la cinquante-neuviéme & la quatre-vingts-quatorziéme, posées à l'onziéme rangée : enfin avec la septiéme, la cent quatre-vingts-onziéme & la deux centiéme permutation, placées à la douziéme rangée.

LE QUARANTE-QUATRIÉME DESSEIN

Est construit avec la deux cens trente-deuxiéme, la cent-quarantiéme & la soixante-sixiéme permutation, mises à la premiere rangée : avec la cinquantiéme, la cent quarantiéme & la quatre-vingts-sixiéme permutation, posées à la seconde rangée : avec la vingt-cinquiéme, la cent quarantiéme & la cent quinziéme permutation, placées à la troisiéme rangée : avec la quatriéme, la cent quarantiéme & la quarantiéme, mises à la quatriéme rangée : avec la premiere, la deux cens cinquante-troisiéme & la cent quatre-vingts-treiziéme, posées à la cinquiéme rangée : avec la premiere, la seiziéme & la cent quatre vingts-treiziéme, placées à la sixiéme rangée : avec la soixante-cinquiéme, la soixante-dix-neuviéme & la cent vingt-neuviéme, mises à la septiéme rangée : avec la soixante-cinquiéme, la cent quatre vingt-huitiéme & la cent vingt-neuviéme, posées à la huitiéme rangée : avec la soixante-septiéme, la deux cens troisiéme & la cent troisiéme, placées

placées à la neuviéme rangée : avec la quatre-vingts-huitié-me, la deux cens troisiéme, & la quarante-neuviéme, mises à la dixiéme rangée : avec la cent seiziéme, la deux cens troisiéme & la vingtiéme, posées à l'onziéme rangée : enfin avec la cent soixante-huitiéme, la deux cens troisiéme & la seconde, placées à la douziéme rangée.

LE QUARANTE-CINQUIE'ME DESSEIN

Est fait avec la premiere, la treiziéme & la cent quatre-vingt-treiziéme permutation, posées à la premiere rangée : avec la trente-neuviéme, la cent quarantiéme & la soixante-huitiéme permutation, placées à la seconde rangée : avec la neuviéme, la treiziéme & la cent quatre-vingts-dix-huitiéme permutation, mises à la troisiéme rangée : avec la quinziéme, la cent quarantiéme & la quatre-vingtiéme, placées à la quatriéme rangée : avec la quinziéme, la treiziéme & la quatre-vingtiéme, posées à la cinquiéme rangée : avec la quinziéme, la soixante-deuxiéme & la quatre-vingtiéme, mises à la sixiéme rangée : avec la quatre-vingtiéme, la cent vingt-quatriéme & la quinziéme, posées à la septiéme rangée : avec la quatre-vingtiéme, la soixante-seiziéme & la quinziéme, placées à la huitiéme rangée : avec la quatre-vingtiéme, la deux cens troisiéme & la quinziéme, mises à la neuviéme rangée : avec la soixante-quatorziéme, la soixante-seiziéme & la cent trente-troisiéme, posées à la dixiéme rangée : avec la cent quatriéme, la deux cens troisiéme & la troisiéme, placées à l'onziéme rangée : enfin avec la soixante-cinquiéme, la soixante-seiziéme & la cent vingt-neuviéme permutation, mises à la douziéme rangée.

LE QUARANTE-SIXIE'ME DESSEIN

Est formé avec la deux cens cinquante-cinquiéme, la deux cens sixiéme & la cent quatre-vingts-douziéme permutation, placées à la premiere & cinquimée rangée : avec la cent quatre-vingts-douziéme, la cent quarante-troisiéme & la deux cens cinquante-cinquiéme permutation, posées à la seconde & sixiéme rangée : avec la soixantiéme, la seiziéme & la cent vingt-sixiéme permutation, mises à la troisiéme rangée : avec la cent vingt-sixiéme, la soixante-dix-neuviéme & la soixan-

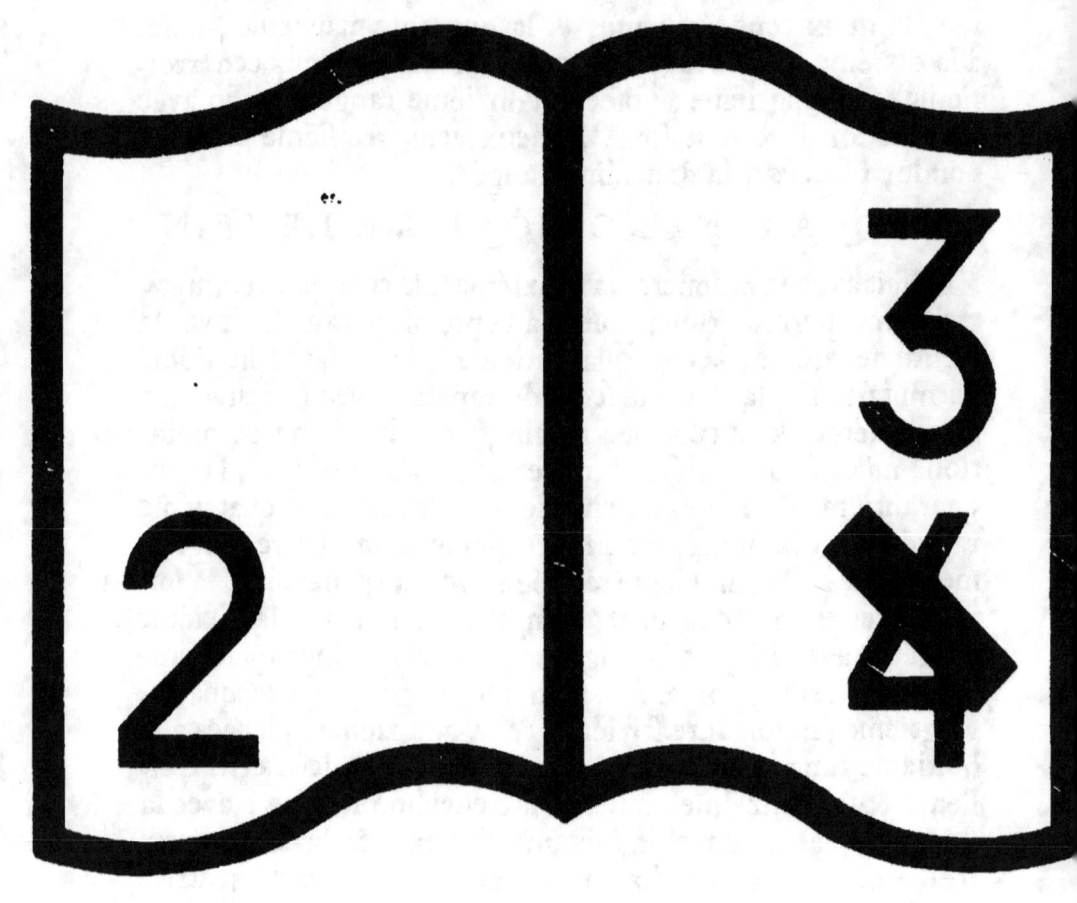

Pagination incorrecte — date incorrecte

NF Z 43-120-12

tiéme permutation, placées à la quatriéme rangée, & ainsi de suite en repetant les mêmes permutations que dessus.

LE QUARANTE-SEPTIE'ME DESSEIN

Est figuré avec la deux cens quarante-sixiéme, la cent quatre-vingts-onziéme & la deux cens dix-neuvieme permutation, mises à la premiere rangée : avec la cent cinquante-septiéme, la cent quatre-vingts-onziéme & la deux cens quarante-septiéme permutation, posées à la seconde rangée : avec la septiéme, la cent quatre-vingts-onziéme & la deux centiéme permutation, placées à la troisiéme rangée : avec la cent trente-deuxiéme, la cent quatre-vingts-onziéme & la trente-huitiéme permutation, mises à la quatriéme rangée : avec la premiere, la deux cens sixiéme & la cent quatre-vingts-treiziéme permutation, posées à la cinquiéme rangée : avec la cent vingt-neuviéme, la cent quatre-vingts-huitiéme & la soixante-cinquiéme permutation, placées à la sixiéme rangée : avec la cent quatre-vingts-treiziéme, la deux cens cinquante-troisiéme & la premiere permutation, mises à la septiéme rangée : avec la soixante-cinquiéme, la cent quarante-troisiéme & la cent vingt-neuviéme permutation, posées à la huitiéme rangée : avec la cent quatre-vingts-seiziéme, la deux cens cinquante-sixiéme & la cent deuxiéme permutation, placées à la neuviéme rangée : avec la soixante-dixiéme, la deux cens cinquante-sixiéme & la cent trente-septiéme permutation, mises à la dixiéme rangée : avec la deux cens vingt-troisiéme, la deux cens cinquante-sixiéme & la cent quatre-vingts-uniéme permutation, posées à l'onziéme rangée : enfin avec la cent quatre-vingts-quatriéme, la deux cens cinquante-sixiéme & la cent cinquante-quatriéme permutation, placées à la douziéme rangée.

LE QUARANTE-HUITIE'ME DESSEIN

Est fait avec la cent deuxiéme, la treiziéme & la cent quatre-vingts-seiziéme permutation, mises à la premiere rangée : avec la cent trente-huitiéme, la cent quarantiéme, & la soixante-neuviéme permutation, placées à la seconde rangée : avec la cent quatre-vingts-uniéme, la treiziéme & la deux cens vingt-troisiéme permutation, posées à la troisiéme ran-

gée : avec la cent cinquante-sixiéme, la cent quarantiéme & la cinquante-quatriéme permutation, mises à la quatriéme rangée : avec la cent quarante-deuxiéme, la cent vingt-septiéme & la deux cens septiéme, posées à la cinquiéme rangée : avec la cent quarante-deuxiéme, la cent quatre-vingts-huitiéme & la deux cens septiéme, placées à la sixiéme rangée : avec la deux cens septiéme, la deux cens cinquante-troisiéme & la cent quarante-deuxiéme permutation, mises à la septiéme rangée : avec la deux cens septiéme, la cinquante-neuviéme, & la cent quarante-deuxiéme permutation, placées à la huitiéme rangée : avec la deux cens vingt-deuxiéme, la deux cens troisiéme & la cent dix-septiéme permutation, posées à la neuviéme rangée : avec la deux cens quarante-septiéme, la soixante-seiziéme & la cent cinquante-septiéme permutation, mises à la dixiéme rangée : avec la deux cens deuxiéme, la deux cens troisiéme & la cinquiéme permutation, posées à l'onziéme rangée : enfin avec la trente-huitiéme, la soixante-seiziéme & la cent trente-uniéme permutation, placées à la douziéme rangée.

LE QUARANTE-NEUVIE'ME DESSEIN

Est construit avec la cent douziéme, la deux cens troisiéme & la deux cens seiziéme permutation, mises à la premiere rangée : avec la deux cens cinquante-sixiéme permutation, placées de suite à la seconde rangée : avec la cent quatre-vingts onziéme permutation, posées de suite à la troisiéme rangée : avec la cent cinquante-deuxiéme, la cent quarantiéme & quarante-septiéme permutation, mises à la quatriéme rangée : avec la deux cens troisiéme & la cent vingt-septiéme permutation, placées alternativement à la cinquiéme rangée : avec la deux cens cinquante-sixiéme & la cent quarante-troisiéme permutation, posées à la sixiéme rangée : avec la cent quatre-vingts-onziéme & la deux cens sixiéme permutation, mises alternativement à la septiéme rangée : avec la cent quarantiéme & la cinquante-neuviéme permutation, posées à la huitiéme rangée : avec la deux cens seiziéme, la deux cens troisiéme & la cent douziéme permutation, placées à la neuviéme rangée : avec la deux cens cinquante-sixiéme permutation, mise de suite à la dixiéme rangée : avec la cent quatre-

vingts-onziéme permutation, posée de suite à l'onziéme rangée : enfin avec la quarante-septiéme, la cent quarantiéme & la cent cinquante-deuxiéme permutation, placées à la douziéme rangée.

LE CINQUANTIE'ME DESSEIN

Est figuré avec la soixante-dix-neuviéme permutation, mise de suite à la premiere rangée : avec la soixante-uniéme, la cent quarante-troisiéme & la cent quatre-vingts-dixiéme permutation, posées à la seconde rangée : avec la quatre-vingts-dixiéme, la soixante-dix-neuviéme & la cent vingtiéme permutation, placées à la troisiéme rangée : avec la vingt-huitiéme, la cent quarante-troisiéme & la cinquante-huitiéme, mises à la quatriéme rangée : avec la soixante-dix-huitiéme, la soixante-dix-neuviéme & la deux cens huitiéme, posées à la cinquiéme rangée : avec la quatorziéme, la seiziéme & la cent quarante-quatriéme, placées à la sixiéme rangée : la septiéme rangée est semblable à la cinquiéme, & la huitiéme à la sixiéme : avec la quatre-vingt-dixiéme, la deux cens sixiéme & la cent vingtiéme permutation, mises à la neuviéme rangée : avec la vingt-huitiéme, la seiziéme & la cinquante-huitiéme permutation, posées à la dixiéme rangée, avec la cent vingt-huitiéme, la deux cens sixiéme & la deux cens cinquante-uniéme permutation, placées à l'onziéme rangée : enfin avec la seiziéme permutation, posées de suite à la douziéme rangée.

LE CINQUANTE-UNIE'ME DESSEIN

Est formé avec la cent quarante-deuxiéme, la cent quatre-vingts-onziéme & la deux cens septiéme permutation, placées à la premiere, troisiéme & cinquiéme rangée : avec la quinziéme, la soixante-deuxiéme & la quatre-vingtiéme permutation, posées à la seconde, quatriéme & sixiéme rangée : avec la quatre-vingtiéme, la cent vingt-quatriéme & la quinziéme permutation placées à la septiéme, neuviéme & onziéme rangée : & avec la deux cens septiéme, la deux cens cinquante-sixiéme & la quinziéme permutation, disposées de suite à la huitiéme, dixiéme & douziéme rangée.

LE CINQUANTE-DEUXIE'ME DESSEIN

Est construit avec la cent dix-huitiéme, la cent vingt-quatriéme & la deux cens vingtiéme permutation, mises à la premiere rangée : avec la cent soixante-dix-huitiéme, la deux cens cinquante-sixiéme & la cent quarante-huitiéme permutation, posées à la seconde rangée : avec la deux cens trente-cinquiéme, la cent quatre-vingt-onziéme & la deux cens trente-septiéme permutation, placées à la troisiéme rangée : avec la cent quarante-troisiéme & la deux cens cinquante-sixiéme permutation, mises alternativement à la quatriéme rangée : avec la cent vingt-uniéme, la cent vingt-quatriéme & la trente-uniéme permutation, posées à la cinquiéme rangée : avec la deux cens quarante-huitiéme, la deux cens cinquante-sixiéme & la cent cinquante-cinquiéme permutation, placées à la sixiéme rangée : avec la cent quatre-vingts deuxiéme, la cent quatre-vingts-onziéme & la deux cens dix-huitiéme permutation, mises à la septiéme rangée : avec la cinquante-cinquiéme, la soixante-deuxiéme & la quatre-vingts-quatorziéme permutation, posées à la huitiéme rangée : avec la deux cens sixiéme & la cent quatre-vingts-onziéme permutation, placées alternativement à la neuviéme rangée : avec la cent soixante-neuviéme, la deux cens cinquante-sixiéme & la cent soixante quatorziéme mises à la dixiéme rangée : avec la deux cens quarantiéme, la cent quatre-vingts-onziéme & la deux cens treiziéme, placées à l'onziéme rangée : enfin avec la cinquante-troisiéme, la soixante-deuxiéme & la cent cinquante-huitiéme permutation, posées à la douziéme rangée.

LE CINQUANTE-TROISIE'ME DESSEIN

Est fait avec la cent vingt-troisiéme, la cent vingt-septiéme & la soixante-deuxiéme permutation, mises à la premiere, cinquiéme & dixiéme rangée : avec la cent quatre-vingts-neuviéme, la cent quatre-vingts-huitiéme & la deux cens cinquante-deuxiéme permutation, posées à la seconde, sixiéme & neuviéme rangée : avec la soixante-troisiéme, la cinquante-neuviéme & la cent vingt-troisiéme permutation, placées à la troisiéme, huitiéme & douziéme rangée : enfin avec la deux cens cinquante-deuxiéme, la deux cens cinquante-troi-

siéme & la cent quatre-vingts-neuviéme permutation, mises à la quatriéme, septiéme & onziéme rangée.

LE CINQUANTE-QUATRIE'ME DESSEIN

Est formé avec la deux cens dixiéme, la soixante-dix-neuviéme & la dix-huitiéme permutation, mises à la premiere rangée : avec la soixante-quatorziéme, la deux cens cinquante-sixiéme & la cent trente-troisiéme permutation, placées à la seconde rangée : avec la soixante-onziéme, la soixante-dix-neuviéme & la cent trente-sixiéme permutation, posées à la troisiéme rangée : avec la deux cens dixiéme, la cent vingt-septiéme & la dix-huitiéme permutation, mises à la quatriéme rangée : avec la soixante-quatorziéme, la deux cens cinquante-troisiéme & la cent trente-troisiéme permutation, posées à la cinquiéme rangée : avec la vingt-sixiéme, la cinquante-neuviéme & la cent vingt-deuxiéme permutation, placées à la sixiéme rangée : avec la quatre-vingts-douziéme, la cent vingt-septiéme & la cinquante-sixiéme permutation, mises à la septiéme rangée : avec la neuviéme, la cent quatre-vingts-huitiéme & la cent quatre-vingts-dix-huitiéme, posées à la huitiéme rangée : avec la cent quarante-cinquiéme, la cinquante-neuviéme & la quatre-vingts-troisiéme permutation, placées à la neuviéme rangée : avec la sixiéme, la seiziéme, & la deux cens uniéme permutation, mises à la dixiéme rangée : avec la neuviéme, la cent quatre-vingts-onziéme & la cent quatre-vingts dix-huitiéme permutation, posées à l'onziéme rangée : enfin avec la cent quarante-cinquiéme, la seiziéme & la quatre-vingts-troisiéme permutation, placées à la douziéme rangée.

LE CINQUANTE-CINQUIE'ME DESSEIN

Est formé avec la deux cens cinquante-sixiéme permutation mise de suite à la premiere rangée : avec la soixante-seiziéme & la cent vingt-quatriéme permutation, posées alternativement à la seconde & dixiéme rangée : avec la treiziéme & la soixante-deuxiéme permutation, placées alternativement à la troisiéme & onziéme rangée : avec la cent soixante-dix-neuviéme, la deux cens sixiéme & la vingt-troisiéme permutation, mises à la quatriéme rangée : avec la deux cens vingt-huitié-

me, la soixante-seiziéme & la trente-deuxiéme permutation, posées à la cinquiéme rangée : avec la cent vingt-quatriéme & la soixante-seiziéme permutation, placées alternativement à la sixiéme rangée : avec la soixante-deuxiéme & la treiziéme permutation, mises alternativement à la septiéme rangée : avec la cent soixante-deuxiéme, la treiziéme & la quatre-vingts-dix-huitiéme permutation, posées à la huitiéme rangée : avec la deux cens quarante-quatriéme, la cent quarante-troisiéme & la quatre-vingts-cinquiéme permutation, placées à la neuviéme rangée : enfin avec la cent quatre-vingts-onziéme permutation mise de suite à la douziéme rangée.

LE CINQUANTE-SIXIE'ME DESSEIN

Est figuré avec la quatre-vingts-seiziéme, la deux cens sixiéme & la cent soixante-quatriéme permutation, mises à la premiere rangée : avec la cent soixante-treiziéme, la cent quarante-troisiéme & la deux cens trente-troisiéme permutation, posées à la seconde rangée : avec la quarante-sixiéme, la seiziéme & la cent sixiéme permutation, placées à la troisiéme rangée : avec la quatre-vingts-dix-septiéme, la soixante-dix-neuviéme & la cent soixante-cinquiéme, mises à la quatriéme rangée: avec la deux cens cinquante-cinquiéme, la cent vingt-septiéme & la cent quatre-vingts-douziéme, posées à la cinquiéme rangée: avec la cent quatre-vingts-douziéme, la cent quatre-vingts-huitiéme & la deux cens cinquante-cinquiéme, placées à la sixiéme rangée : avec la deux cens cinquante-cinquiéme, la deux cens cinquante-troisiéme & la cent quatre-vingts-douziéme permutation, mises à la septiéme rangée : avec la cent quatre-vingts-douziéme, la cinquante-neuviéme & la deux cens cinquante-cinquiéme permutation, posées à la huitiéme rangée : avec la trente-cinquiéme, la seiziéme & la deux cens vingt-septiéme permutation, mises à la neuviéme rangée : avec la cent huitiéme, la soixante-dix-neuviéme & quarante-uniéme permutation, mises à la dixiéme rangée: avec la deux cens trente-huitiéme, la deux cens sixiéme & la cent soixante-onziéme permutation, posées à l'onziéme rangée : enfin avec la trente-quatriéme, la cent quarante-troisiéme & la deux cens vingt-sixiéme permutation, placées à la douziéme rangée.

EXPLICATION

LE CINQUANTE-SEPTIE'ME DESSEIN

Est construit avec la deux cens seiziéme, la cent quarantiéme & la cent douziéme permutation, mises à la premiere rangée : avec la cent quatre-vingts-seiziéme, la cent quatre-vingts-onziéme & la cent deuxiéme permutation, posées à la seconde rangée, avec la cent soixante-dix-huitiéme, la cinquante-neuviéme & la cent quarante-huitiéme permutation, placées à la troisiéme rangée : avec la onziéme, la deux cens cinquante-troisiéme & la cent quarante-uniéme permutation, mises à la quatriéme rangée : avec la vingt-quatriéme, la deux cens cinquante-troisiéme & la cinquante-uniéme permutation, placées à la cinquiéme rangée : avec la trente-troisiéme, la cinquante-neuviéme & la deux cens vingt-neuviéme permutation, mises à la sixiéme rangée : avec la quatre-vingts-dix-neuviéme, la cent vingt-septiéme & la cent soixante-troisiéme permutation, posées à la septiéme rangée : avec la quatre-vingts-neuviéme, la cent quatre-vingts-huitiéme & la cent treiziéme permutation, placées à la huitiéme rangée : avec la soixante-quinziéme, la cent quatre-vingts-huitiéme & la deux cens cinquiéme permutation, mises à la neuviéme rangée : avec la deux cens quarantiéme, la cent vingt-septiéme & la deux cens treiziéme permutation, placées à la dixiéme rangée : avec la cent trente-deuxiéme, la deux cens cinquante-sixiéme & la trente-huitiéme permutation, posées à l'onziéme rangée : enfin avec la cent cinquante-deuxiéme, la deux cens troisiéme & la quarante-septiéme permutation, placées à la douziéme rangée.

LE CINQUANTE-HUITIE'ME DESSEIN

Est fait avec la cent vingt-quatriéme permutation repetée de suite à la premiere rangée : avec la deux cens dix-septiéme, la deux cens cinquante-sixiéme & la deux cens trente-neuviéme permutation, mises à la seconde rangée : avec la cent soixante-dix-septiéme, la cent quatre-vingts-onziéme & la cent cinquante-troisiéme permutation, posées à la troisiéme rangée : avec la soixante-deuxiéme, la deux cens cinquante-sixiéme & la soixante-deuxiéme, placées encore à la quatriéme rangée : avec la cent vingt-uniéme, la deux cens troisiéme

me & la trente-uniéme permutation, mises à la cinquiéme rangée : avec la deux cens quarante-huitiéme, la deux cens troisiéme & la cent cinquante-cinquiéme permutation, posées à la sixiéme rangée : avec la cent quatre-vingts-deuxiéme, la cent quarantiéme & la deux cens dix-huitiéme permutation, mises à la septiéme rangée : avec la cinquante-cinquiéme, la cent quarantiéme & la quatre-vingts-quatorziéme permutation, posées à la huitiéme rangée : avec la cent vingt-quatriéme & la cent quatre-vingts-onziéme permutation, placées alternativement à la neuviéme rangée : avec la deux cens trente-neuviéme, la deux cens cinquante-sixiéme & la deux cens dix-septiéme permutation, mises à la dixiéme rangée : avec la cent cinquante-troisiéme, la cent quatre-vingts-onziéme & la cent soixante-dix-septiéme, posées à l'onziéme rangée : enfin avec la soixante-deuxiéme permutation repetée de suite à la douziéme rangée.

LE CINQUANTE-NEUVIE'ME DESSEIN

Est figuré avec la quatre-vingts-seiziéme, la deux cens sixiéme & la cent soixante-quatriéme permutation, mises à la premiere rangée : avec la cent quatre-vingts-sixiéme, la soixante-dix-neuviéme & la vingt-septiéme permutation, posées à la seconde rangée, avec la cinquante-quatriéme, la deux cens cinquante-troisiéme & la cent cinquante-sixiéme permutation, placées à la troisiéme rangée : avec la quatre-vingtiéme, la cent quatre-vingts-huitiéme & la quinziéme, mises à la quatriéme rangée : avec la deux cens dix-neuviéme, la cent vingt-quatriéme, & la deux cens quarante-sixiéme, posées à la cinquiéme rangée : avec la cent soixante-dixiéme, la deux cens cinquante-sixiéme & la quarante-cinquiéme, placées à la sixiéme rangée : avec la deux cens trente-sixiéme, la cent quatre-vingts-onziéme & la cent septiéme, mises à la septiéme rangée : avec la cent quarante troisiéme, la soixante-deuxiéme, & la cent quatre-vingts-quatriéme, posées à la huitiéme rangée : avec la quinziéme, la deux cens cinquante-troisiéme & la quatre-vingtiéme, placées à la neuviéme rangée : avec la cent dix-septiéme, la cent quatre-vingts-huitiéme & la deux cens vingt-deuxiéme, mises à la dixiéme rangée : avec la deux cens quarante-neuviéme, la seiziéme & la quatre-vingts-trei-

ziéme, posées à l'onziéme rangée : enfin avec la trente-quatriéme, la cent quarante-troisiéme & la deux cens vingt-sixiéme permutation, placées à la douziéme rangée.

LE SOIXANTIE'ME DESSEIN

Est formé avec la deux cens trentiéme, la cent quarante-troisiéme & la cent quatre-vingts-quatorziéme permutation, mises à la premiere rangée : avec la cent soixante-septiéme, la deux cens sixiéme & la cent trente-uniéme permutation, posées à la seconde rangée : avec la cent soixante-douziéme, la soixante-dix-neuviéme & la quarante-troisiéme, placées à la troisiéme rangée : avec la cent quatre-vingts-quatriéme, la deux cens sixiéme & la cent cinquante-quatriéme, mises à la quatriéme rangée : avec la cinquante-septiéme, la soixante-dix-neuviéme & la trentiéme, posées à la cinquiéme rangée : avec la cent dix-neuviéme, la seiziéme & la quatre-vingts-quinziéme, placées à la sixiéme rangée : avec la cinquante septiéme, la soixante-dix-neuviéme & la trentiéme, mises à la septiéme rangée : avec la cent dix-neuviéme, la seiziéme & la quatre-vingts-quinziéme, posées à la huitiéme rangée : avec la deux cens quarante-sixiéme, la cent quarante-troisiéme & la deux cens dix-neuviéme, placées à la neuviéme rangée : avec la deux cens trente-quatriéme, la seiziéme & la cent neuviéme, mises à la dixiéme rangée : avec la deux cens trentiéme, la cent quarante-troisiéme & la cent quatre-vingt-quatorziéme, posées à l'onziéme rangée : enfin avec la cent soixante-septiéme, la deux cens sixiéme & la cent trente-uniéme permutation, placées à la douziéme rangée.

LE SOIXANTE-UNIE'ME DESSEIN

Est figuré avec la deux cens vingt-quatriéme & la trente-sixiéme permutation, mises alternativement à la premiere, neuviéme & dix-septiéme rangée : avec la cent soixante-quatriéme & la quatre-vingts-seiziéme permutation, posées alternativement à la seconde & dix-huitiéme rangée : avec la quatre vingts-quinziéme & la cent dix-neuviéme permutation, placées alternativement à la troisiéme & dix-neuviéme rangée : avec la deux cens neuviéme & la seiziéme permutation, mises à la quatriéme & vingtiéme rangée : avec la cent qua-

rante-sixiéme & la quatre-vingts-deuxiéme permutation, posées à la cinquiéme & vingt-uniéme rangée : avec la trentiéme & la cinquante-septiéme permutation, placées à la sixiéme & vingt-deuxiéme rangée : avec la deux cens vingt-sixiéme & la trente-quatriéme, mises à la septiéme & vingt-troisiéme rangée : avec la cent soixante-uniéme & la cent uniéme permutation, posées à la huitiéme & vingt quatriéme rangée : avec la cent soixante-quatriéme, la quatre-vingts seiziéme, la cent quatre-vingts-quatriéme, la cent cinquante-quatriéme, la cent soixante-quatriéme & la quatre-vingts-seiziéme permutation, placées à la dixiéme rangée : avec la quatre-vingts-quinziéme, la cent dix-neuviéme, la quatre-vingts-treiziéme, la deux cens quarante-neuviéme, la quatre-vingts-quinziéme & la cent dix-neuviéme, mises à la onziéme rangée : avec la deux cens neuviéme, la dix-neuviéme, la deux cens vingt-huitiéme, la trente-deuxiéme, la deux cens neuviéme & la dix-neuviéme permutation, posées à la douziéme rangée : avec la cent quarante-sixiéme, la quatre-vingt-deuxiéme, la cent soixante-deuxiéme, la quatre-vingts-dix-huitiéme, la cent quarante-sixiéme & la quatre-vingts-deuxiéme permutation, placées à la treiziéme rangée : avec la trentiéme, la cinquante-septiéme, la vingt-septiéme, la cent quatre-vingts-sixiéme, la trentiéme & la cinquante-septiéme permutation, mises à la quatorziéme rangée : enfin avec la deux cens vingt-sixiéme, la trente-quatriéme, la deux cens quarante-sixiéme, la deux cens dix-neuviéme, la deux cens vingt-sixiéme & la trente-quatriéme permutation, posées à la quinziéme rangée.

LE SOIXANTE-DEUXIE'ME DESSEIN

Est construit avec la cent sixiéme, la deux cens cinquante-troisiéme & la quarante-sixiéme permutation, mises à la premiere, septiéme & dix-neuviéme rangée : avec la cent cinquante-neuviéme, la cinquante-neuviéme & la cent quatre-vingts-troisiéme permutation, posées à la seconde, huitiéme & vingtiéme rangée : avec la cent quatre-vingts-deuxiéme, la deux cens cinquante-sixiéme & la deux cens dix-huitiéme permutation, mises à la troisiéme, neuviéme, quinziéme & vingt-uniéme rangée : avec la deux cens quarante-huitiéme, la cent

quatre-vingts-onziéme & la cent cinquante-cinquiéme permutation, placées à la quatriéme, dixiéme, seiziéme & vingt-deuxiéme rangée : avec la deux cens vingt-uniéme, la cent vingt-septiéme & la deux cens quarante-cinquiéme permutation, mises à la cinquiéme, dix-septiéme & vingt-troisiéme rangée : avec la quarante-uniéme, la cent quatre-vingts-huitiéme & la cent huitiéme permutation, placées à la sixiéme, dix-huitiéme & vingt-quatriéme rangée : avec la deux cens vingt-uniéme, la cent vingt-septiéme, la deux cens vingt-quatriéme, la trente-sixiéme, la cent vingt-septiéme & la deux cens quarante-cinquiéme, posées à l'onziéme rangée : avec la quarante uniéme, la cent quatre-vingts-huitiéme, la cent seiziéme, la vingtiéme, la cent quatre-vingt-huitiéme & la cent huitiéme permutation, mises à la douziéme rangée : avec la cent sixiéme, la deux cens cinquante-troisiéme, la cinquantiéme, la quatre-vingts-sixiéme, la deux cens cinquante-troisiéme & la quarante-sixiéme permutation, posées à la treiziéme rangée : enfin avec la cent cinquante-neuviéme, la cinquante-neuviéme, la cent soixante-uniéme, la cent uniéme, la cinquante-neuviéme & la cent quatre-vingts-troisiéme, placées à la douziéme rangée.

LE SOIXANTE-TROISIE'ME DESSEIN

Est fait avec la soixante-huitiéme & la trente-neuviéme permutation, mises alternativement à la premiere & la dix-septiéme rangée : avec la quatre-vingts-neuviéme & la cent treiziéme permutation, posées alternativement à la seconde & dix-huitiéme rangée : avec la cent quatriéme & la troisiéme permutation, placées alternativement à la troisiéme & dix-neuviéme rangée : avec la deux centiéme & la septiéme permutation, mises alternativement à la quatriéme & vingtiéme rangée : avec la cent trente-septiéme & la soixante-dixiéme permutation, posées alternativement à la cinquiéme & vingt-uniéme rangée : avec la trente-neuviéme & la soixante-huitiéme permutation, placées alternativement à la sixiéme & vingt-deuxiéme rangée : avec la vingt-quatriéme & la trente-quatriéme permutation, mises alternativement à la septiéme & vingt-troisiéme rangée : avec la troisiéme & la cent vingt-deuxiéme, posées alternativement à la huitiéme & vingt-qua-

triéme rangée : avec la soixante-huitiéme, la cinquante-sixiéme, la quatre-vingts-douziéme repetées deux fois, & la trente-neuviéme, placées à la neuviéme rangée : avec la quatre-vingts-septiéme, la deux cens cinquante-cinquiéme, la cent soixante-quatriéme, la quatre-vingts-seiziéme, la cent quatre-vingts douziéme & la deux cens quarante-troisiéme, mises à la dixiéme rangée : avec la soixante-quatorziéme, la cent trente-troisiéme, la quatre-vingts-treiziéme, la deux cens quarante-neuviéme, la soixante-quatorziéme & la cent trente-troisiéme permutation, posées à l'onziéme rangée : avec la deux cens quarante-deuxiéme, la cent quarante-neuviéme, la deux cens cinquante-cinquiéme, la cent quatre-vingts-douziéme, la deux cens quarante-deuxiéme & la cent quarante-neuviéme permutation, placées à la douziéme rangée : avec la cent soixante-seiziéme, la deux cens douziéme, la cent quatre-vingts-douziéme, la deux cens cinquante-cinquiéme, la cent soixante-seiziéme & la deux cens douziéme permutation, mises à la treiziéme rangée : avec la neuviéme, la cent quatre-vingt-dix-huitiéme, la vingt-septiéme, la cent quatre-vingt-sixiéme, la neuviéme & la cent quatre-vingts-dix-huitiéme permutation, placées à la quatorziéme rangée : avec la vingt-uniéme, la cent quatre-vingts-douziéme, la deux cens vingt-sixiéme, la trente-quatriéme, la deux cens cinquante-cinquiéme & la cent quatre-vingtiéme permutation, posées à la quinziéme rangée : enfin avec la troisiéme, la cent vingt-deuxiéme, la vingt-sixiéme, la cent vingt-deuxiéme, la vingt-sixiéme & la cent quatriéme permutation, placées à la seiziéme rangée.

LE SOIXANTE-QUATRIE'ME DESSEIN

Est fait avec la deux cens dix-neuviéme & la deux cens quarante-sixiéme permutation, mises à la premiere rangée : avec la quatre-vingts-treiziéme & la deux cens quarante-neuviéme permutation, placées à la seconde rangée : avec la deux cens vingt-deuxiéme & la cent dix-septiéme permutation, posées à la troisiéme rangée : avec la cent cinquantiéme & la quarante-huitiéme permutation, mises à la quatriéme rangée : avec la deux cens quatorziéme & la cent onziéme permutation posées à la cinquiéme rangée : avec la cent cin-

quante-sixiéme & la cinquante-quatriéme permutation, placées à la sixiéme rangée : avec la vingt-septiéme & la cent quatre-vingts-sixiéme permutation, mises à la septiéme rangée : avec la cent cinquante-quatriéme & la cent quatre-vingts-quatriéme permutation, placées à la huitiéme rangée : & ainsi de suite repetant les mêmes permutations.

LE SOIXANTE-CINQUIEME DESSEIN

Est formé avec la deux cens cinquantiéme & la quatre-vingts-onziéme permutation, mises alternativement à la premiere, neuviéme & dix-septiéme rangée : avec la cinquante-quatriéme & la cent cinquante-sixiéme permutation, placées alternativement à la seconde, dixiéme & dix-huitiéme rangée: avec la quatre-vingts-treiziéme & la deux cens quarante-neuviéme, mises alternativement à la troisiéme, onziéme & dix-neuviéme rangée : avec la cinquante-troisiéme & la cent cinquante-huitiéme permutation, alternativement posées à la quatriéme & vingtiéme rangée : avec la cent dix-huitiéme & la deux cens vingtiéme permutation, alternativement placées à la cinquiéme & vingt-uniéme rangée : avec la vingt-septiéme & la cent quatre-vingts-sixiéme permutation, alternativement mises à la sixiéme, quatorziéme & vingt-deuxiéme rangée : avec la cent dix-septiéme & la deux cens vingt-deuxiéme permutation, posées à la septiéme, quinziéme & vingt-troisiéme rangée : avec la cent quatre-vingts-cinquiéme & la vingt-neuviéme permutation, placées à la huitiéme, seiziéme & vingt-quatriéme rangée : avec la cinquante-troisiéme, la cent cinquante-huitiéme, la cinquante-neuviéme, repetées deux fois, la cinquante-troisiéme & la cent cinquante-huitiéme permutation, mises à la douziéme rangée : enfin avec la cent dix-huitiéme, la deux cens vingtiéme, la cent vingt-septiéme repetée deux fois, la cent dix-huitiéme, & la deux cens vingtiéme permutation, posées à la treiziéme rangée.

LE SOIXANTE-SIXIEME DESSEIN

Est figuré avec la quatre-vingts-septiéme & la deux cens quarante-troisiéme permutation, mises à la premiere, neuviéme & dix-septiéme rangée : avec la quatre-vingts-quinziéme & la cent dix-neuviéme permutation, placées à la seconde,

dixiéme & dix-huitiéme rangée : avec la deux cens trente-cinquiéme & la deux cens trente-septiéme permutation, posées à la troisiéme & dix-neuviéme rangée : avec la cent cinquante-quatriéme, la cent quatre-vingts quatriéme, la cent cinquante-sixiéme, la cinquante-quatriéme, la cent cinquante-quatriéme & la cent quatre-vingts-quatriéme permutation, mises à la quatriéme & vingtiéme rangée : avec la deux cens dix-neuviéme, la deux cens quarante-sixiéme, la deux cens vingt-deuxiéme, la cent dix-septiéme, la deux cens dix-neuviéme & la deux cens quarante-sixiéme permutation, placées à la cinquiéme & vingt-uniéme rangée : avec la cent soixante-neuviéme & la cent soixante-quatorziéme permutation, posées à la sixiéme & vingt-deuxiéme rangée : avec la trentiéme & la cinquante-septiéme permutation, mises à la septiéme, quinziéme & vingt-troisiéme rangée : avec la vingt-uniéme & la cent quatre-vingtiéme permutation, posées à la huitiéme, seiziéme & vingt-quatriéme rangée : avec la deux cens trente-cinquiéme, la deux cens trente-septiéme, la deux cens uniéme, la sixiéme, la deux cens trente-cinquiéme & la deux cens trente-septiéme permutation, placées à l'onziéme rangée : avec la cent cinquante-sixiéme, la cinquante-quatriéme, la cent soixante-dix-neuviéme, la vingt-troisiéme, la cent cinquante-sixiéme & la cinquante-quatriéme permutation, mises à la douziéme rangée : avec la deux cens vingt-deuxiéme, la cent dix-septiéme, la deux cens quarante-quatriéme, la quatre-vingts-cinquiéme, la deux cens vingt-deuxiéme & la cent dix-septiéme permutation, posées à la treiziéme rangée : enfin avec la cent soixante-neuviéme, la cent soixante-quatorziéme, la cent trente-sixiéme, la soixante-onziéme, la cent soixante-neuviéme & la cent soixante-quatorziéme permutation, placées à la quatorziéme rangée.

LE SOIXANTE-SEPTIÉME DESSEIN

Est figuré avec la quatre-vingts-neuviéme, la soixante-deuxiéme & la cent treiziéme permutation, alternativement mises à la premiere rangée : avec la soixante-huitiéme, la cent quatre-vingts-onziéme & la trente-neuviéme permutation, alternativement posées à la seconde rangée : avec la deux cens trente-uniéme, la deux cens cinquante-troisiéme & la cent

trentiéme permutation, placées alternativement à la troifiéme rangée : avec la quarante-huitiéme, la cent vingt-quatriéme & la cent cinquantiéme permutation mifes à la quatriéme rangée : avec la cent quatre-vingts-onziéme , la foixante-feiziéme & la cent quatre-vingt-onziéme repetées deux fois, & encore avec la foixante-feiziéme & la cent quatre-vingts-onziéme, pofées à la cinquiéme rangée : avec la trentiéme, la foixante-feiziéme & la cinquante-feptiéme, placées à la fixiéme rangée : avec la quatre-vingts-quinziéme , la treiziéme & la cent dix-neuviéme permutation, mifes à la feptiéme rangée : avec la deux cens cinquante-fixiéme, la treiziéme, la deux cens cinquante-fixiéme permutation, repetées encore une autre fois à la huitiéme rangée : avec la cent onziéme, la foixante-deuxiéme & la deux cens quatorziéme, alternativement mifes à la neuviéme rangée : avec la cent foixante-fixiéme, la cent quatre-vingts-huitiéme & la cent quatre-vingts-quinziéme permutation, alternativement pofées à la dixiéme rangée : avec la troifiéme, la deux cens cinquante-fixiéme & la cent quatriéme permutation, alternativement placées à l'onziéme rangée : avec la vingt-quatriéme , la cent vingt-quatriéme & la cinquante-uniéme permutation , mifes à la douziéme rangée, & ainfi de fuite en recommençant à la premiere rangée.

LE SOIXANTE-HUITIE'ME DESSEIN

Eft conftruit avec la cent dix-feptiéme , la cens quatre-vingts-huitiéme & la deux cens vingt-deuxiéme permutation, mifes à la premiere rangée : avec la cent foixante-feptiéme, la deux cens cinquante-fixiéme & la cent trente-uniéme permutation, pofées à la feconde rangée : avec la quarante-deuxiéme, la cent vingt-quatriéme & la quarante-quatriéme permutation, placées à la troifiéme rangée : avec la cent quatre-vingts-quatriéme, la deux cens cinquante-fixiéme & la cent cinquante-quatriéme, mifes à la quatriéme rangée : avec la cinquante-feptiéme , la deux cens troifiéme & la cent quatre-vingts-deuxieme, placées à la cinquiéme rangée : avec la deux cens feptiéme, la deux cens cinquante-fixiéme & la cent quarante-deuxiéme permutation , pofées à la fixiéme rangée : avec la cent quarante-deuxiéme , la cent quatre-vingts-onziéme & la
deux

deux cens septiéme permutation, placées à la septiéme rangée : avec la cent dix-neuviéme, la cent quarantiéme & la quatre-vingts-quinziéme permutation, mises à la huitiéme rangée : avec la deux cens quarante-sixiéme, la cent quatre-vingts-onziéme & la deux cens dix-neuviéme permutation, posées à la neuviéme rangée : avec la cent cinquiéme, la soixante-deuxiéme & la cent dixiéme permutation, placées à la dixiéme rangée : avec la deux cens trentiéme, la cent quatre-vingts-onziéme & la cent quatre-vingts-quatorziéme permutation, mises à l'onziéme rangée : enfin avec la cinquante quatriéme, la deux cens cinquante-troisiéme & la cent cinquante-sixiéme permutation, placées à la douziéme rangée ; & ainsi de suite en repetant les mêmes permutations que dessus, depuis la premiere rangée jusqu'à la douziéme.

LE SOIXANTE-NEUVIE'ME DESSEIN

Est figuré avec la cent vingt-quatriéme, la cent quarantiéme & la cent vingt-quatriéme permutation, repetées encore une autre fois à la premiere rangée : avec la deux cens dix-neuviéme, la cent quarantiéme & la deux cens quarante-sixiéme permutation, posées à la seconde rangée : avec la cent quatre-vingt-sixiéme, la soixante-deuxiéme & la vingt-septiéme permutation, placées à la troisiéme rangée : avec la soixante-quatriéme, la deux cens sixiéme & la cent quatre-vingts-septiéme permutation, mises à la quatriéme rangée : avec la vingt-quatriéme, la cent vingt-quatriéme & la cinquante-uniéme permutation, posées à la cinquiéme rangée : avec la troisiéme, la deux cens cinquante-sixiéme & la cent quatriéme permutation, placées à la sixiéme rangée : avec la soixante-huitiéme, la cent quatre-vingts-onziéme & la trente-neuviéme permutation, mises à la septiéme rangée : avec la quatre-vingts-neuviéme, la soixante-deuxiéme & la cent treiziéme permutation, posées à la huitiéme rangée : avec la cent vingt-cinquiéme, la cent quarante-troisiéme & la deux cens cinquante-quatriéme permutation, placées à la neuviéme rangée : avec la deux cens quarante-neuviéme, la cent vingt-quatriéme & la quatre-vingts-treiziéme permutation, mises à la dixiéme rangée : avec la cent cinquante-quatriéme, la deux cens-troisiéme & la cent quatre-vingts-quatriéme permutation, pla-

cées à l'onziéme rangée : avec la foixante-deuxiéme , la deux cens troifiéme & la foixante-deuxiéme repetées encore une autre fois à la douziéme rangée ; & ainfi de fuite en recommençant à placer les mêmes permutations.

LE SOIXANTE-DIXIE'ME DESSEIN

Eft formé avec la deux cens vingt-neuviéme , la foixante-deuxiéme & la trente-troifiéme permutation, pofées alternativement à la premiere rangée : avec la cinquante-quatriéme, la deux cens fixiéme & la cent cinquante-fixiéme permutation, alternativement placées à la feconde rangée : avec la quatre-vingtiéme, la foixante-dix-neuviéme & la quinziéme , mifes alternativement à la troifiéme rangée : avec la deux cens feptiéme , la deux cens fixiéme & la cent quarante-deuxiéme permutation, placées alternativement à la quatriéme rangée : avec la cent quatre-vingts-fixiéme , la foixante-dix-neuviéme & la vingt-feptiéme permutation, alternativement pofées à la cinquiéme rangée : avec la quinziéme, la cinquante-neuviéme & la quatre-vingtiéme, alternativement mifes à la fixiéme rangée : avec la quatre-vingtiéme, la cent vingt-feptiéme & la quinziéme permutation, alternativement pofées à la feptiéme rangée : avec la deux cens quarante-neuviéme, la feiziéme & la quatre-vingts-treiziéme permutation, alternativement placées à la huitiéme rangée : avec la cent quarante-deuxiéme, la cent quarante-troifiéme & la deux cens feptiéme permutation, alternativement mifes à la neuviéme rangée : avec la quinziéme , la feiziéme & la quatre-vingtiéme permutation , alternativement pofées à la dixiéme rangée : avec la cent dix-feptiéme , la cent quarante-troifiéme & la deux cens vingt-deuxiéme permutation, alternativement placées à l'onziéme rangée : avec la cent foixante-troifiéme, la cent vingt-quatriéme & la quatre-vingts-dix-neuviéme permutation , alternativement mifes à la douziéme rangée ; & ainfi de fuite en recommençant à placer les mêmes permutations, depuis la premiere rangée jufqu'à la douziéme.

LE SOIXANTE-ONZIE'ME DESSEIN

Eft conftruit avec la cent dix-huitiéme , la deux cens cinquante-fixiéme & la deux cens vingtiéme permutation, mifes

à la premiere rangée : avec la cent quatre-vingts-sixiéme, la cent vingt-septiéme & la vingt-septiéme permutation, posées à la seconde rangée, avec la deux cens septiéme, la deux cens cinquante-sixiéme & la cent quarante-deuxiéme permutation, placées à la troisiéme rangée : avec la cent quatre-vingts-sixiéme, la cent vingt-septiéme & la vingt-septiéme permutation, mises à la quatriéme rangée : avec la deux cens septiéme, la deux cens cinquante-troisiéme & la cent quarante-deuxiéme permutation, placées à la cinquiéme rangée : avec la soixante-dix-neuviéme, la seiziéme & la soixante-dix-neuviéme permutation, repetées deux fois à la sixiéme rangée : avec la seiziéme, la soixante-dix-neuviéme & la seiziéme permutation, repetées deux fois à la septiéme rangée : avec la cent quarante-deuxiéme, la cent quatre-vingts-huitiéme & la deux cens septiéme permutation, placées à la huitiéme rangée : avec la deux cens quarante-neuviéme, la cinquante-neuviéme & la quatre-vingts treiziéme permutation, mises à la neuviéme rangée : avec la cent quarante-deuxiéme, la cent quatre-vingts-onziéme & la deux cens septiéme permutation, placées à la dixiéme rangée : avec la deux cens quarante-neuviéme, la cinquante-neuviéme & la quatre-vingts-treiziéme permutation, posées à l'onziéme rangée : avec la cinquante troisiéme, la cent quatre-vingts-onziéme & la cent cinquante-huitiéme permutation, placées à la douziéme rangée ; & ainsi de suite reprenant les mêmes permutations.

LE SOIXANTE-DOUZIÉME DESSEIN

Est figuré avec la quatre-vingt-troisiéme, la deux cens troisiéme & la cent quarante-cinquiéme permutation, mises alternativement à la premiere & à la quatriéme rangée : avec la deux cens uniéme, la cent vingt-quatriéme & la sixiéme permutation, posées alternativement à la seconde & cinquiéme rangée : avec la cent quatre-vingts-dix-huitiéme, la deux cens cinquante-sixiéme & la neuviéme permutation, placées alternativement à la troisiéme & sixiéme rangée : avec la cent trente-troisiéme, la cent quatre-vingts-onziéme & la soixante-quatorziéme permutation, mises alternativement à la septiéme & dixiéme rangée : avec la cent trente-sixiéme, la soixante-

deuxiéme & la soixante-onziéme permutation, posées alternativement à la huitiéme & onziéme rangée : avec la dix-huitiéme, la cent quarantiéme & la deux cens dixiéme permutation, placées alternativement à la neuviéme & douziéme rangée : la treiziéme rangée est semblable à la premiere & quatriéme ; la quatorziéme rangée est semblable à la seconde & cinquiéme ; la quinziéme rangée est semblable à la troisiéme & sixiéme ; la seiziéme rangée est semblable à la premiere ; la dix-septiéme rangée est semblable à la seconde ; la dix-huitiéme rangée est semblable à la troisiéme ; la dix-neuviéme est semblable à la septiéme ; la vingtiéme rangée est semblable à la huitiéme ; la vingt-uniéme est semblable à la neuviéme rangée ; la vingt-deuxiéme est semblable à la dixiéme rangée ; la vingt-troisiéme à la onziéme ; enfin la vingt-quatriéme à la douziéme.

PRATIQUE

POUR EXECUTER LES DESSEINS
ci-dessus figurez, sans avoir recours aux Tables, ni voir lesdits Desseins.

COMME AUSSI POUR EXECUTER
leurs Desseins horisontalement, perpendiculairement & diagonalement opposez.

AVERTISSEMENT.

Rappellez-vous que nous appellons carreau A, celui qui a l'angle coloré en bas à main gauche ; B, celui qui a l'angle coloré en haut à main gauche ; C, celui dont l'angle coloré est en haut à main droite ; & D, celui qui a l'angle coloré en bas à main droite.

Rappellez aussi que nous avons dit que les carreaux A & C, B & D sont opposez diagonalement, c'est-à-dire du blanc au noir, ou du noir au blanc.

Que les carreaux A & D, B & C sont opposez horisontalement, c'est-à-dire de gauche à droite, ou de droite à gauche.

Que les carreaux A & B, C & D sont opposez perpendiculairement, c'est-à-dire de haut en bas, ou de bas en haut.

PRATIQUE

Premier Dessein.			Son opposé horisontalement.		
BCAD	BCAD	BCAD	CBDA	CBDA	CBDA
CBDA	CBDA	CBDA	BCAD	BCAD	BCAD
BCAD	BCAD	BCAD	CBDA	CBDA	CBDA
CBDA	CBDA	CBDA	BCAD	BCAD	BCAD
BCAD	BCAD	BCAD	CBDA	CBDA	CBDA
CBDA	CBDA	CBDA	BCAD	BCAD	BCAD
BCAD	BCAD	BCAD	CBDA	CBDA	CBDA
CBDA	CBDA	CBDA	BCAD	BCAD	BCAD
BCAD	BCAD	BCAD	CBDA	CBDA	CBDA
CBDA	CBDA	CBDA	BCAD	BCAD	BCAD
BCAD	BCAD	BCAD	CBDA	CBDA	CBDA
CBDA	CBDA	CBDA	BCAD	BCAD	BCAD

Perpendiculairement.			Diagonalement.		
ADBC	ADBC	ADBC	DACB	DACB	DACB
DACB	DACB	DACB	ADBC	ADBC	ADBC
ADBC	ADBC	ADBC	DACB	DACB	DACB
DACB	DACB	DACB	ADBC	ADBC	ADBC
ADBC	ADBC	ADBC	DACB	DACB	DACB
DACB	DACB	DACB	ADBC	ADBC	ADBC
ADBC	ADBC	ADBC	DACB	DACB	DACB
DACB	DACB	DACB	ADBC	ADBC	ADBC
ADBC	ADBC	ADBC	DACB	DACB	DACB
DACB	DACB	DACB	ADBC	ADBC	ADBC
ADBC	ADBC	ADBC	DACB	DACB	DACB
DACB	DACB	DACB	ADBC	ADBC	ADBC

POUR EXECUTER LES DESSEINS. 75

Second Deſſein.			Son oppoſé horiſontalement.		
DADA	DADA	DADA	ADAD	ADAD	ADAD
ACBD	ACBD	ACBD	DBCA	DBCA	DBCA
DADA	DADA	DADA	ADAD	ADAD	ADAD
ACBD	ACBD	ACBD	DBCA	DBCA	DBCA
DADA	DADA	DADA	ADAD	ADAD	ADAD
ACBD	ACBD	ACBD	DBCA	DBCA	DBCA
DADA	DADA	DADA	ADAD	ADAD	ADAD
ACBD	ACBD	ACBD	DBCA	DBCA	DBCA
DADA	DADA	DADA	ADAD	ADAD	ADAD
ACBD	ACBD	ACBD	DBCA	DBCA	DBCA
DADA	DADA	DADA	ADAD	ADAD	ADAD
ACBD	ACBD	ACBD	DBCA	DBCA	DBCA

Perpendiculairement.			Diagonalement.		
CBCB	CBCB	CBCB	BCBC	BCBC	BCBC
BDAC	BDAC	BDAC	CADB	CADB	CADB
CBCB	CBCB	CBCB	BCBC	BCBC	BCBC
BDAC	BDAC	BDAC	CADB	CADB	CADB
CBCB	CBCB	CBCB	BCBC	BCBC	BCBC
BDAC	BDAC	BDAC	CADB	CADB	CADB
CBCB	CBCB	CBCB	BCBC	BCBC	BCBC
BDAC	BDAC	BDAC	CADB	CADB	CADB
CBCB	CBCB	CBCB	BCBC	BCBC	BCBC
BDAC	BDAC	BDAC	CADB	CADB	CADB
CBCB	CBCB	CBCB	BCBC	BCBC	BCBC
BDAC	BDAC	BDAC	CADB	CADB	CADB

Troisiéme Deſſein.	Son opposé horiſontalement.
CDCD CDCD CDCD ABAB ABAB ABAB CDCD CDCD CDCD ABAB ABAB ABAB CDCD CDCD CDCD ABAB ABAB ABAB CDCD CDCD CDCD ABAB ABAB ABAB CDCD CDCD CDCD ABAB ABAB ABAB CDCD CDCD CDCD ABAB ABAB ABAB	BABA BABA BABA DCDC DCDC DCDC BABA BABA BABA DCDC DCDC DCDC BABA BABA BABA DCDC DCDC DCDC BABA BABA BABA DCDC DCDC DCDC BABA BABA BABA DCDC DCDC DCDC BABA BABA BABA DCDC DCDC DCDC
Perpendiculairement.	Diagonalement.
DCDC DCDC DCDC BABA BABA BABA DCDC DCDC DCDC BABA BABA BABA DCDC DCDC DCDC BABA BABA BABA DCDC DCDC DCDC BABA BABA BABA DCDC DCDC DCDC BABA BABA BABA DCDC DCDC DCDC BABA BABA BABA	ABAB ABAB ABAB CDCD CDCD CDCD ABAB ABAB ABAB CDCD CDCD CDCD ABAB ABAB ABAB CDCD CDCD CDCD ABAB ABAB ABAB CDCD CDCD CDCD ABAB ABAB ABAB CDCD CDCD CDCD ABAB ABAB ABAB CDCD CDCD CDCD

POUR EXECUTER LES DESSEINS. 77

Quatriéme Dessein. Son opposé horisontalement.

DADA	DADA	DADA	ADAD	ADAD	ADAD
ADAD	ADAD	ADAD	DADA	DADA	DADA
BCBC	BCBC	BCBC	CBCB	CBCB	CBCB
CBCB	CBCB	CBCB	BCBC	BCBC	BCBC
DADA	DADA	DADA	ADAD	ADAD	ADAD
ADAD	ADAD	ADAD	DADA	DADA	DADA
BCBC	BCBC	BCBC	CBCB	CBCB	CBCB
CBCB	CBCB	CBCB	BCBC	BCBC	BCBC
DADA	DADA	DADA	ADAD	ADAD	ADAD
ADAD	ADAD	ADAD	DADA	DADA	DADA
BCBC	BCBC	BCBC	CBCB	CBCB	CBCB
CBCB	CBCB	CBCB	BCBC	BCBC	BCBC

Perpendiculairement. Diagonalement.

CBCB	CBCB	CBCB	BCBC	BCBC	BCBC
BCBC	BCBC	BCBC	CBCB	CBCB	CBCB
ADAD	ADAD	ADAD	DADA	DADA	DADA
DADA	DADA	DADA	ADAD	ADAD	ADAD
CBCB	CBCB	CBCB	BCBC	BCBC	BCBC
BCBC	BCBC	BCBC	CBCB	CBCB	CBCB
ADAD	ADAD	ADAD	DADA	DADA	DADA
DADA	DADA	DADA	ADAD	ADAD	ADAD
CBCB	CBCB	CBCB	BCBC	BCBC	BCBC
BCBC	BCBC	BCBC	CBCB	CBCB	CBCB
ADAD	ADAD	ADAD	DADA	DADA	DADA
DADA	DADA	DADA	ADAD	ADAD	ADAD

PRATIQUE

Cinquiéme Deſſein.			Son oppoſé horiſontalement.		
ACBD	CADB	ACBD	DBCA	BDAC	DBCA
DBCA	BDAC	DBCA	ACBD	CADB	ACBD
CADB	ACBD	CADB	BDAC	DBCA	BDAC
BDAC	DBCA	BDAC	CADB	ACBD	CADB
ACBD	CADB	ACBD	DBCA	BDAC	DBCA
DBCA	BDAC	DBCA	ACBD	CADB	ACBD
CADB	ACBD	CADB	BDAC	DBCA	BDAC
BDAC	DBCA	BDAC	CADB	ACBD	CADB
ACBD	CADB	ACBD	DBCA	BDAC	DBCA
DBCA	BDAC	DBCA	ACBD	CADB	ACBD
CADB	ACBD	CADB	BDAC	DBCA	BDAC
BDAC	DBCA	BDAC	CADB	ACBD	CADB

Perpendiculairement.			Diagonalement.		
BDAC	DBCA	BDAC	CADB	ACBD	CADB
CADB	ACBD	CADB	BDAC	DBCA	BDAC
DBCA	BDAC	DBCA	ACBD	CADB	ACBD
ACBD	CADB	ACBD	DBCA	BDAC	DBCA
BDAC	DBCA	BDAC	CADB	ACBD	CADB
CADB	ACBD	CADB	BDAC	DBCA	BDAC
DBCA	BDAC	DBCA	ACBD	CADB	ACBD
ACBD	CADB	ACBD	DBCA	BDAC	DBCA
BDAC	DBCA	BDAC	CADB	ACBD	CADB
CADB	ACBD	CADB	BDAC	DBCA	BDAC
DBCA	BDAC	DBCA	ACBD	CADB	ACBD
ACBD	CADB	ACBD	DBCA	BDAC	DBCA

POUR EXECUTER LES DESSEINS. 79

Sixiéme Dessein. | Son opposé horisontalement.

DADA	DADA	DADA	ADAD	ADAD	ADAD
ACBD	ACBD	ACBD	DBCA	DBCA	DBCA
BDAC	BDAC	BDAC	CADB	CADB	CADB
CBCB	CBCB	CBCB	BCBC	BCBC	BCBC
DADA	DADA	DADA	ADAD	ADAD	ADAD
ACBD	ACBD	ACBD	DBCA	DBCA	DBCA
BDAC	BDAC	BDAC	CADB	CADB	CADB
CBCB	CBCB	CBCB	BCBC	BCBC	BCBC
DADA	DADA	DADA	ADAD	ADAD	ADAD
ACBD	ACBD	ACBD	DBCA	DBCA	DBCA
BDAC	BDAC	BDAC	CADB	CADB	CADB
CBCB	CBCB	CBCB	BCBC	BCBC	BCBC

Perpendiculairement. | Diagonalement.

CBCB	CBCB	CBCB	BCBC	BCBC	BCBC
BDAC	BDAC	BDAC	CADB	CADB	CADB
ACBD	ACBD	ACBD	DBCA	DBCA	DBCA
DADA	DADA	DADA	ADAD	ADAD	ADAD
CBCB	CBCB	CBCB	BCBC	BCBC	BCBC
BDAC	BDAC	BDAC	CADB	CADB	CADB
ACBD	ACBD	ACBD	DBCA	DBCA	DBCA
DADA	DADA	DADA	ADAD	ADAD	ADAD
CBCB	CBCB	CBCB	BCBC	BCBC	BCBC
BDAC	BDAC	BDAC	CADB	CADB	CADB
ACBD	ACBD	ACBD	DBCA	DBCA	DBCA
DADA	DADA	DADA	ADAD	ADAD	ADAD

L ij.

80 PRATIQUE

Septiéme Dessein.			Son opposé horisontalement.		
DCBA	DCBA	DCBA	ABCD	ABCD	ABCD
ABCD	ABCD	ABCD	DCBA	DCBA	DCBA
BADC	BADC	BADC	CDAB	CDAB	CDAB
CDAB	CDAB	CDAB	BADC	BADC	BADC
DCBA	DCBA	DCBA	ABCD	ABCD	ABCD
ABCD	ABCD	ABCD	DCBA	DCBA	DCBA
BADC	BADC	BADC	CDAB	CDAB	CDAB
CDAB	CDAB	CDAB	BADC	BADC	BADC
DCBA	DCBA	DCBA	ABCD	ABCD	ABCD
ABCD	ABCD	ABCD	DCBA	DCBA	DCBA
BADC	BADC	BADC	CDAB	CDAB	CDAB
CDAB	CDAB	CDAB	BADC	BADC	BADC

Perpendiculairement.			Diagonalement.		
CDAB	CDAB	CDAB	BADC	BADC	BADC
BADC	BADC	BADC	CDAB	CDAB	CDAB
ABCD	ABCD	ABCD	DCBA	DCBA	DCBA
DCBA	DCBA	DCBA	ABCD	ABCD	ABCD
CDAB	CDAB	CDAB	BADC	BADC	BADC
BADC	BADC	BADC	CDAB	CDAB	CDAB
ABCD	ABCD	ABCD	DCBA	DCBA	DCBA
DCBA	DCBA	DCBA	ABCD	ABCD	ABCD
CDAB	CDAB	CDAB	BADC	BADC	BADC
BADC	BADC	BADC	CDAB	CDAB	CDAB
ABCD	ABCD	ABCD	DCBA	DCBA	DCBA
DCBA	DCBA	DCBA	ABCD	ABCD	ABCD

POUR EXECUTER LES DESSEINS. 81

Huitiéme Dessein.			Son opposé horisontalement.		
BDAC	BDAC	BDAC	CADB	CADB	CADB
DDAA	DDAA	DDAA	AADD	AADD	AADD
CCBB	CCBB	CCBB	BBCC	BBCC	BBCC
ACBD	ACBD	ACBD	DBCA	DBCA	DBCA
BDAC	BDAC	BDAC	CADB	CADB	CADB
DDAA	DDAA	DDAA	AADD	AADD	AADD
CCBB	CCBB	CCBB	BBCC	BBCC	BBCC
ACBD	ACBD	ACBD	DBCA	DBCA	DBCA
BDAC	BDAC	BDAC	CADB	CADB	CADB
DDAA	DDAA	DDAA	AADD	AADD	AADD
CCBB	CCBB	CCBB	BBCC	BBCC	BBCC
ACBD	ACBD	ACBD	DBCA	DBCA	DBCA

Perpendiculairement.			Diagonalement.		
ACBD	ACBD	ACDB	DBCA	DBCA	DBCA
CCBB	CCBB	CCBB	BBCC	BBCC	BBCC
DDAA	DDAA	DDAA	AADD	AADD	AADD
BDAC	BDAC	BDAC	CADB	CADB	CADB
ACBD	ACBD	ACBD	DBCA	DBCA	DBCA
CCBB	CCBB	CCBB	BBCC	BBCC	BBCC
DDAA	DDAA	DDAA	AADD	AADD	AADD
BDAC	BDAC	BDAC	CADB	CADB	CADB
ACBD	ACBD	ACBD	DBCA	DBCA	DBCA
CCBB	CCBB	CCBB	BBCC	BBCC	BBCC
DDAA	DDAA	DDAA	AADD	AADD	AADD
BDAC	BDAC	BDAC	CADB	CADB	CADB

PRATIQUE

Neuvième Dessein.

BCBC	BCBC	BCBC
ABCD	ABCD	ABCD
BADC	BADC	BADC
ADAB	CDAB	CDAD
BCBA	DCBA	DCBC
ADAD	ADAD	ADAD
BCBC	BCBC	BCBC
ADAB	CDAB	CDAD
BCBA	DCBA	DCBC
ABCD	ABCD	ABCD
BADC	BADC	BADC
ADAD	ADAD	ADAD

Son opposé horisontalement.

CBCB	CBCB	CBCB
DCBA	DCBA	DCBA
CDAB	CDAB	CDAB
DADC	BADC	BADA
CBCD	ABCD	ABCB
DADA	DADA	DADA
CBCB	CBCB	CBCB
DADC	BADC	BADA
CBCD	ABCD	ABCB
DCBA	DCBA	DCBA
CDAB	CDAB	CDAB
DADA	DADA	DADA

Perpendiculairement.

ADAD	ADAD	ADAD
ABDC	BADC	BADC
ABCD	ABCD	ABCD
BCBA	DCBA	DCBC
ADAB	CDAB	CDAD
BCBC	BCBC	BCBC
ADAD	ADAD	ADAD
BCBA	DCBA	DCBC
ADAB	CDAB	CDAD
BADC	BADC	BADC
ABCD	ABCD	ABCD
BCBC	BCBC	BCBC

Diagonalement.

DADA	DADA	DADA
CDAB	CDAB	CDAB
DCBA	DCBA	DCBA
CBCD	ABCD	ABCD
DADC	BADC	BADA
CBCB	CBCB	CBCB
DADA	DADA	DADA
CBCD	ABCD	ABCD
DADC	BADC	BADA
CDAB	CDAB	CDAB
DCBA	DCBA	DCBA
CBCB	CBCB	CBCB

POUR EXECUTER LES DESSEINS.

Dixiéme Dessein.

BBBB	DDAA	CCCC
BBBD	BDAC	ACCC
BBDB	DDAA	CACC
BDBD	DDAA	ACAC
DBDD	DDAA	AACA
DDDD	DDAA	AAAA
CCCC	CCBB	BBBB
CACC	CCBB	BBDB
ACAC	CCBB	BDBD
AACA	CCBB	DBDD
AAAC	ACBD	BDDD
AAAA	CCBB	DDDD

Son opposé horisontalemen

CCCC	AADD	BBBB
CCCA	CADB	DBBB
CCAC	AADD	BDBB
CACA	AADD	DBDB
ACAA	AADD	DDBD
AAAA	AADD	DDDD
BBBB	BBCC	CCCC
BDBB	BBCC	CCAC
DBDB	BBCC	CACA
DDBD	BBCC	ACAA
DDDB	DBCA	CAAA
DDDD	BBCC	AAAA

Perpendiculairement.

AAAA	CCBB	DDDD
AAAC	ACBD	BDDD
AACA	CCBB	DBDD
ACAC	CCBB	BDBD
CACC	CCBB	BBDB
CCCC	CCBB	BBBB
DDDD	DDAA	AAAA
DBDD	DDAA	AACA
BDBD	DDAA	ACAC
BBDB	DDAA	CACC
BBBD	BDAC	ACCC
BBBB	DDAA	CCCC

Diagonalement.

DDDD	BBCC	AAAA
DDDB	BBCA	CAAA
DDBD	BBCC	ACAA
DBDB	BBCC	CACA
BDBB	BBCC	CCAC
BBBB	BBCC	CCCC
AAAA	AADD	DDDD
ACAA	AADD	DDBD
CACA	AADD	DBDB
CCAC	AADD	BDBB
CCCA	CADB	DBBB
CCCC	AADD	BBBB

84 PRATIQUE

Onziéme Deſſein.			Son oppoſé horiſontalement.		
DBCA	DBCA	DBCA	ACBD	ACBD	ACBD
BBAC	BDAC	BDCC	CCDB	CADB	CABB
ACDB	DBCA	CABD	DBAC	ACBD	BDCA
CABD	BDAC	ACDB	BDCA	CADB	DBAC
DBDB	DCBA	CACA	ACAC	ABCD	BDBD
BDBD	ADAD	ACAC	CACA	DADA	DBDB
ACAC	BCBC	BDBD	DBDB	CBCB	CACA
CACA	CDAB	DBDB	BDBD	BADC	ACAC
DBAC	ACBD	BDCA	ACDB	DBCA	CABD
BDCA	CADB	DBAC	CABD	BDAC	ACDB
AABD	ACBD	ACDD	DDCA	DBCA	DBAA
CADB	CADB	CADB	BDAC	BDAC	BDAC

Perpendiculairement.			Diagonalement.		
CADB	CADB	CADB	BDAC	BDAC	BDAC
AABD	ACBD	ACDD	DDCA	DBCA	DBAA
BDCA	CADB	DBAC	CABD	BDAC	ACDB
DBAC	ACBD	BDCA	ACDB	DBCA	CABD
CACA	CDAB	DBDB	BDBD	BADC	ACAC
ACAC	BCBC	BDBD	DBDB	CBCB	CACA
BDBD	ADAD	ACAC	CACA	DADA	DBDB
DBDB	DCBA	CACA	ACAC	ABCD	BDBD
CABD	BDAC	ACDB	BDCA	CADB	DBAC
ACDB	DBCA	CABD	DBAC	ACBD	BDCA
BBAC	BDAC	BDCC	CCDB	CADB	CABB
DBCA	DBCA	DBCA	ACBD	ACBD	ACBD

Douziéme

POUR EXECUTER LES DESSEINS. 85

Douziéme Deſſein.			Son oppoſé horiſontalement.		
DBCA	DBCA	DBCA	ACBD	ACBD	ACBD
BBAC	BDAC	BDCC	CCDB	CADB	CABB
ACDD	BDAC	AABD	DBAA	CADB	DDCA
CADB	DCBA	CADB	BDAC	ABCD	BDAC
DBBD	DDAA	ACCA	ACCA	AADD	DBBD
BDDA	DDAA	DAAC	CAAD	AADD	ADDB
ACCB	CCBB	CBBD	DBBC	BBCC	BCCA
CAAC	CCBB	BDDB	BDDB	BBCC	CAAC
DBCA	CDAB	DBCA	ACBD	BADC	ACBD
BDCC	ACBD	BBAC	CABB	DBCA	CCDB
AABD	ACBD	ACDD	DDCA	DBCA	DBAA
CADB	CADB	CADB	BDAC	BDAC	BDAC

Perpendiculairement.			Diagonalement.		
CADB	CADB	CADB	BDAC	BDAC	BDAC
AABD	ACBD	ACDD	DDCA	DBCA	DBAA
BDCC	ACBD	BBAC	CABB	DBCA	CCDB
DBCA	CDAB	DBCA	ACBD	BADC	ACBD
CAAC	CCBB	BDDB	BDDB	BBCC	CAAC
ACCB	CCBB	CBBD	DBBC	BBCC	BCCA
BDDA	DDAA	DAAC	CAAD	AADD	ADDB
DBBD	DDAA	ACCA	ACCA	AADD	DBBD
CADB	DCBA	CADB	BDAC	ABCD	BDAC
ACDD	BDAC	AABD	DBAA	CADB	DDCA
BBAC	BDAC	BDCC	CCDB	CADB	CABB
DBCA	DBCA	DBCA	ACBD	ACBD	ACBD

M.

86　PRATIQUE

Treiziéme Deſſein.			Son oppoſé horiſontalement.		
BDDB	DDAA	CAAC	CAAC	AADD	BDDB
DBDD	BDAC	AACA	ACAA	CADB	DDBD
DDBD	DBCA	ACAA	AACA	ACBD	DBDD
BDDB	DDAA	CAAC	CAAC	AADD	BDDB
DBDD	BDAC	AACA	ACAA	CADB	DDBD
DDBD	DBCA	ACAA	AACA	ACBD	DBDD
CCAC	CADB	BDBB	BBDB	BDAC	CACC
CACC	ACBD	BBDB	BDBB	DBCA	CCAC
ACCA	CCBB	DBBD	DBBD	BBCC	ACCA
CCAC	CADB	BDBB	BBDB	BDAC	CACC
CACC	ACBD	BBDB	BDBB	DBCA	CCAC
ACCA	CCBB	DBBD	DBBD	BBCC	ACCA

Perpendiculairement.			Diagonalement.		
ACCA	CCBB	DBBD	DBBD	BBCC	ACCA
CACC	ACBD	BBDB	BDBB	DBCA	CCAC
CCAC	CADB	BDBB	BBDB	BDAC	CACC
ACCA	CCBB	DBBD	DBBD	BBCC	ACCA
CACC	ACBD	BBDB	BDBB	DBCA	CCAC
CCAC	CADB	BDBB	BBDB	BDAC	CACC
DDBD	DBCA	ACAA	AACA	ACBD	DBDD
DBDD	BDAC	AACA	ACAA	CADB	DDBD
BDDB	DDAA	CAAC	CAAC	AADD	BDDB
DDBD	DBCA	ACAA	AACA	CABD	DBDD
DBDD	BDAC	AACA	ACAA	CADB	DDBD
BDDB	DDAA	CAAC	CAAC	AADD	BDDB

POUR EXECUTER LES DESSEINS. 87

Quatorziéme Dessein. | Son opposé horisontalement.

BDDA	DADA	DAAC	CAAD	ADAD	ADDB
DDBB	CBCB	CCAA	AACC	BCBC	BBDD
DBBD	DADA	ACCA	ACCA	ADAD	DBBD
CBDD	BBCC	AACB	BCAA	CCBB	DDBC
DADB	BCBC	CADA	ADAC	CBCB	BDAD
CBCB	ADAD	CBCB	BCBC	DADA	BCBC
DADA	BCBC	DADA	ADAD	CBCB	ADAD
CBCA	ADAD	DBCB	BCBD	DADA	ACBC
DACC	AADD	BBDA	ADBB	DDAA	CCAD
CAAC	CBCB	BDDB	BDDB	BCBC	CAAC
CCAA	DADA	DDBB	BBDD	ADAD	AACC
ACCB	CBCB	CBBD	DBBC	BCBC	BCCA

Perpendiculairement. | Diagonalement.

ACCB	CBCB	CBBD	DBBC	BCBC	BCCA
CCAA	DADA	DDBB	BBDD	ADAD	AACC
CAAC	CBCB	BDDB	BDDB	BCBC	CAAC
DACC	AADD	BBDA	ADBB	DDAA	CCAD
CBCA	ADAD	DBCB	BCBD	DADA	ACBC
DADA	BCBC	DADA	ADAD	CBCB	ADAD
CBCB	ADAD	CBCB	BCBC	DADA	BCBC
DADB	BCBC	CADA	ADAC	CBCB	BDAD
CBDD	BBCC	AACB	BCAA	CCBB	DDBC
DBBD	DADA	ACCA	ACCA	ADAD	DBBD
DDBB	CBCB	CCAA	AACC	BCBC	BBDD
BDDA	DADA	DAAC	CAAD	ADAD	ADDB

M ij

Quinziéme Deſſein. | Son oppoſé horiſontalement.

BDDD	ADAD	AAAC	CAAA	DADA	DDDB	
DDDD	ADAD	AAAA	AAAA	DADA	DDDD	
DDDD	ADAD	AAAA	AAAA	DADA	DDDD	
DDDD	ADAD	AAAA	AAAA	DADA	DDDD	
CCCC	BADC	BBBB	BBBB	CDAB	CCCC	
DDDD	CBCB	AAAA	AAAA	BCBC	DDDD	
CCCC	DADA	BBBB	BBBB	ADAD	CCCC	
DDDD	ABCD	AAAA	AAAA	DCBA	DDDD	
CCCC	BCBC	BBBB	BBBB	CBCB	CCCC	
CCCC	BCBC	BBBB	BBBB	CBCB	CCCC	
CCCC	BCBC	BBBB	BBBB	CBCB	CCCC	
ACCC	BCBC	BBBD	DBBB	CBCB	CCCA	

Perpendiculairement. | Diagonalement.

ACCC	BCBC	BBBD	DBBB	CBCB	CCCA	
CCCC	BCBC	BBBB	BBBB	CBCB	CCCC	
CCCC	BCBC	BBBB	BBBB	CBCB	CCCC	
CCCC	BCBC	BBBB	BBBB	CBCB	CCCC	
DDDD	ABCD	AAAA	AAAA	DCBA	DDDD	
CCCC	DADA	BBBB	BBBB	ADAD	CCCC	
DDDD	CBCB	AAAA	AAAA	BCBC	DDDD	
CCCC	BADC	BBBB	BBBB	CDAB	CCCC	
DDDD	ADAD	AAAA	AAAA	DADA	DDDD	
DDDD	ADAD	AAAA	AAAA	DADA	DDDD	
DDDD	ADAD	AAAA	AAAA	DADA	DDDD	
BDDD	ADAD	AAAC	CAAA	DADA	DDDB	

POUR EXECUTER LES DESSEINS. 89

Seiziéme Deſſein.			Son oppoſé horiſontalement.		
BDDB	BDAC	CAAC	CAAC	CADB	BDDB
DBBD	DBCA	ACCA	ACCA	ACBD	DBBD
DBBD	DBCA	ACCA	ACCA	ACBD	DBBD
BDDB	DBAC	CAAC	CAAC	CADB	BDDB
BDDB	BDAC	CAAC	CAAC	CADB	BDDB
DBBD	DBCA	ACCA	ACCA	ACBD	DBBD
CAAC	CADB	BDDB	BDDB	BDAC	CAAC
ACCA	ACBD	DBBD	DBBD	DBCA	ACCA
ACCA	ACBD	DBBD	DBBD	DBCA	ACCA
CAAC	CADB	BDDB	BDDB	BDAC	CAAC
CAAC	CADB	BDDB	BDDB	BDAC	CAAC
ACCA	ACBD	DBBD	DBBD	DBCA	ACCA

Perpendiculairement.			Diagonalement.		
ACCA	ACBD	DBBD	DBBD	DBCA	ACCA
CAAC	CADB	BDDB	BDDB	BDAC	CAAC
CAAC	CADB	BDDB	BDDB	BDAC	CAAC
ACCA	ACBD	DBBD	DBBD	DBCA	ACCA
ACCA	ACBD	DBBD	DBBD	DBCA	ACCA
CAAC	CADB	BDDB	BDDB	BDAC	CAAC
DBBD	DBCA	ACCA	ACCA	ACBD	DBBD
BDDB	BDAC	CACA	CAAC	CADB	BDDB
BDDB	BDAC	CAAC	CAAC	CADB	BDDB
DBBD	DBCA	ACCA	ACCA	ACBD	DBBD
DBBD	DBCA	ACCA	ACCA	ACBD	DBBD
BDDB	BDAC	CAAC	CAAC	CADB	BDDB

90 PRATIQUE

Dix-septiéme Deſſein.			Son oppoſé horiſontalement.		
DDBD	DBCA	ACAA	AACA	ACBD	DBDD
DBDD	BBCC	AACA	ACAA	CCBB	DDBD
BDDB	DADA	CAAC	CAAC	ADAD	BDDB
DDBD	BBCC	ACAA	AACA	CCBB	DBDD
DBDB	BADC	CACA	ACAC	CDAB	BDBD
BBCB	CDAB	CBCC	CCBC	BADC	BCBB
AADA	DCBA	DADD	DDAD	ABCD	ADAA
CACA	ABCD	DBDB	BDBD	DCBA	ACAC
CCAC	AADD	BDBB	BBDB	DDAA	CACC
ACCA	CBCB	DBBD	DBBD	BCBC	ACCA
CACC	AADD	BBDB	BDBB	DDAA	CCAC
CCAC	CADB	BDBB	BBDB	BDAC	CACC

Perpendiculairement.			Diagonalement.		
CCAC	CADB	BDBB	BBDB	BDAC	CACC
CACC	AADD	BBDB	BDBB	DDAA	CCAC
ACCA	CBCB	DBBD	DBBD	BCBC	ACCA
CCAC	AADD	BDBB	BBDB	DDAA	CACC
CACA	ABCD	DBDB	BDBD	DCBA	ACAC
AADA	DCBA	DADD	DDAD	ABCD	ADAA
BBCB	CDAB	CBCC	CCBC	BADC	BCBB
DBDB	BADC	CACA	ACAC	CDAB	BDBB
DDBD	BBCC	ACAA	AACA	CCBB	DBDD
BDDB	DADA	CAAC	CAAC	ADAD	BDDB
DBDD	BBCC	AACA	ACAA	CCBB	DDBD
DDBD	DBCA	ACAA	AACA	ACBD	DBDD

POUR EXECUTER LES DESSEINS. 91

Dix-huitiéme Dessein.

BBBD	BDAC	ACCC
BDDB	BDAC	CAAC
BDBD	DBCA	ACAC
DBBD	BADC	ACCA
BDDB	DADA	CAAC
BDBC	CBCB	BCAC
ACAD	DADA	ADBD
ACCA	CBCB	DBBD
CAAC	ABCD	BDDB
ACAC	CADB	BDBD
ACCA	ACBD	DBBD
AAAC	ACBD	BDDD

Son opposé horisontalement.

CCCA	CADB	DBBB
CAAC	CADB	BDDB
CACA	ACBD	DBDB
ACCA	CDAB	DBBD
CAAC	ADAD	BDDB
CACB	BCBC	CBDB
DBDA	ADAD	DACA
DBBD	BCBC	ACCA
BDDB	DCBA	CAAC
DBDB	BDAC	CACA
DBBD	DBCA	ACCA
DDDB	DBCA	CAAA

Perpendiculairement.

AAAC	ACBD	BDDD
ACCA	ACBD	DBBD
ACAC	CADB	BDBD
CAAC	ABCD	BDDB
ACCA	CBCB	DBBD
ACAD	DADA	ADBD
BDBC	CBCB	BCAC
BDDB	DADA	CAAC
DBBD	BADC	ACCA
BDBD	DBCA	ACAC
BDDB	BDAC	CAAC
BBBD	BDAC	ACCC

Diagonalement.

DDDB	DBCA	CAAA
DBBD	DBCA	ACCA
DBDB	BDAC	CACA
BDDB	DCBA	CAAC
DBBD	BCBC	ACCA
DBDA	ADAD	DACA
CACB	BCBC	CBDB
CAAC	ADAD	BDDB
ACCA	CDAB	DBBD
CACA	ACBD	DBDB
CAAC	CADB	BDDB
CCCA	CADB	DBBB

92 PRATIQUE

Dix-neuviéme Deſſein.			Son oppoſé horiſontalement.		
DDBA	AADD	DCAA	AACD	DDAA	ABDD
DDDB	AADD	CAAA	AAAC	DDAA	BDDD
BDDD	BADC	AAAC	CAAA	CDAB	DDDB
CBDD	DBCA	AACB	BCAA	ACDB	DDBC
CCBD	DDAA	ACBB	BBCA	AADD	DBCC
CCCB	DDAA	CBBB	BBBC	AADD	BCCC
DDDA	CCBB	DAAA	AAAD	BBCC	ADDD
DDAC	CCBB	BDAA	AADB	BBCC	CADD
DACC	CADB	BBDA	ADBB	BDAC	CCAD
ACCC	ABCD	BBBD	DBBB	DCBA	CCCA
CCCA	BBCC	DBBB	BBBD	CCBB	ACCC
CCAB	BBCC	CDBB	BBDC	CCBB	BACC

Perpendiculairement.			Diagonalement.		
CCAB	BBCC	CDBB	BBDC	CCBB	BACC
CCCA	BBCC	DBBB	BBBD	CCBB	ACCC
ACCC	ABCD	BBBD	DBBB	DCBA	CCCA
DACC	CADB	BBDA	ADBB	BDAC	CCAD
DDAC	CCBB	BDAA	AADB	BBCC	CADD
DDDA	CCBB	DAAA	AAAD	BBCC	ADDD
CCCB	DDAA	CBBB	BBBC	AADD	BCCC
CCBD	DDAA	ACBB	BBCA	AADD	DBCC
CBDD	DBCA	AACB	BCAA	ACBD	DDBC
BDDD	BADC	AAAC	CAAA	CDAB	DDDB
DDDB	AADD	CAAA	AAAC	DDAA	BDDD
DDBA	AADD	DCAA	AACD	DDAA	ABDD

Vingtiéme

POUR EXECUTER LES DESSEINS. 95

Vingtiéme Deſſein.

BBCA	ACBD	DBCC
BDCC	CADB	BBAC
AABA	CADB	DCDD
CACD	CCBB	ABDB
CAAA	BDAC	DDDB
ACCA	DDAA	DBBD
BDDB	CCBB	CAAC
DBBB	ACBD	CCCA
DBDC	DDAA	BACA
BBAB	DBCA	CDCC
ACDD	DBCA	AABD
AADB	BDAC	CADD

Son oppoſé horiſontalement.

CCBD	DBCA	ACBB
CABB	BDAC	CCDB
DDCD	BDAC	ABAA
BDBA	BBCC	DCAC
BDDD	CADB	AAAC
DBBD	AADD	ACCA
CAAC	BBCC	BDDB
ACCC	DBCA	BBBD
ACAB	AADD	CDBD
CCDC	ACBD	BABB
DBAA	ACBD	DDCA
DDAC	CADB	BDAA

Perpendiculairement.

AADB	BDAC	CADD
ACDD	DBCA	AABD
BBAB	DBCA	CDCC
DBDC	DDAA	BACA
DBBB	ACBD	CCCA
BDDB	CCBB	CAAC
ACCA	DDAA	DBBD
CAAA	BDAC	DDDB
CACD	CCBB	ABDB
AABA	CADB	DCDD
BDCC	CADB	BBAC
BBCA	ACBD	DBCC

Diagonalement.

DDAC	CADB	BDAA
DBAA	ACBD	DDCA
CCDC	ACBD	BABB
ACAB	AADD	CDBD
ACCC	DBCA	BBBD
CAAC	BBCC	BDDB
DBBD	AADD	ACCA
BDDD	CADB	AAAC
BDBA	BBCC	DCAC
DDCD	BDAC	ABAA
CABB	BDAC	CCDB
CCBD	DBCA	ACBB

94 PRATIQUE

Vingt-uniéme Deſſein.			Son oppoſé horiſontalement.		
DBCC	CCBB	BBCA	ACBB	BBCC	CCBD
BDBC	CCBB	BCAC	CACB	BBCC	CBDB
ABDB	CCBB	CACD	DCAC	BBCC	BDBA
AABD	BCBC	ACDD	DDCA	CBCB	DBAA
AAAB	DBCA	CDDD	DDDC	ACBD	BAAA
AAAA	BDAC	DDDD	DDDD	CADB	AAAA
BBBB	ACBD	CCCC	CCCC	DBCA	BBBB
BBBA	CADB	DCCC	CCCD	BDAC	ABBB
BBAC	ADAD	BDCC	CCDB	DADA	CABB
BACA	DDAA	DBDC	CDBD	AADD	ACAB
ACAD	DDAA	ADBD	DBDA	AADD	DACA
CADD	DDAA	AADB	BDAA	AADD	DDAC

Perpendiculairement.			Diagonalement.		
CADD	DDAA	AADB	BDAA	AADD	DDAC
ACAD	DDAA	ADBD	DBDA	AADD	DACA
BACA	DDAA	DBDC	CDBD	AADD	ACAB
BBAC	ADAD	BDCC	CCDB	DADA	CABB
BBBA	CADB	DCCC	CCCD	BDAC	ABBB
BBBB	ACBD	CCCC	CCCC	DBCA	BBBB
AAAA	BDAC	DDDD	DDDD	CADB	AAAA
AAAB	DBCA	CDDD	DDDC	ACBD	BAAA
AABD	BCBC	ACDD	DDCA	CBCB	DBAA
ABDB	CCBB	CACD	DCAC	BBCC	BDBA
BDBC	CCBB	BCAC	CACB	BBCC	CBDB
DBCC	CCBB	BBCA	ACBB	BBCC	CCBD

POUR EXECUTER LES DESSEINS. 95

Vingt-deuxiéme Deſſein.			Son oppoſé horiſontalement.		
BBDB	ACBD	CACC	CCAC	DBCA	BDBB
BBBD	BBCC	ACCC	CCCA	CCBB	DBBB
DBBB	DADA	CCCA	ACCC	ADAD	BBBD
BDBB	BDAC	CCAC	CACC	CADB	BBDB
CBDB	BCBC	CACB	BCAC	CBCB	BDBC
ABCD	ADAD	ABCD	DCBA	DADA	DCBA
BADC	BCBC	BADC	CDAB	CBCB	CDAB
DACA	ADAD	DBDA	ADBD	DADA	ACAD
ACAA	ACBD	DDBD	DBDD	DBCA	AACA
CAAA	CBCB	DDDB	BDDD	BCBC	AAAC
AAAC	AADD	BDDD	DDDB	DDAA	CAAA
AACA	BDAC	DBDD	DDBD	CADB	ACAA

Perpendiculairement.			Diagonalement.		
AACA	BDAC	DBDD	DDBD	CADB	ACAA
AAAC	AADD	BDDD	DDDB	DDAA	CAAA
CAAA	CBCB	DDDB	BDDD	BCBC	AAAC
ACAA	ACBD	DDBD	DBDD	DBCA	AACA
DACA	ADAD	DBDA	ADBD	DADA	ACAD
BADC	BCBC	BADC	CDAB	CBCB	CDAB
ABCD	ADAD	ABCD	DCBA	DADA	DCBA
CBDB	BCBC	CACB	BCAC	CBCB	BDBC
BDBB	BDAC	CCAC	CACC	CADB	BBDB
DBBB	DADA	CCCA	ACCC	ADAD	BBBD
BBBD	BBCC	ACCC	CCCA	CCBB	DBBB
BBDB	ACBD	CACC	CCAC	DBCA	BDBB

N ij

PRATIQUE

Vingt-troisiéme Dessein.			Son opposé horisontalement.		
BBDD	BBCC	AACC	CCAA	CCBB	DDBB
BBDD	BCBC	AACC	CCAA	CBCB	DDBB
DDBB	DADA	CCAA	AACC	ADAD	BBDD
DDBB	BCBC	CCAA	AACC	CBCB	BBDD
BBDB	DBCA	CACC	CCAC	ACBD	BDBB
BACA	BDAC	DBDC	CDBD	CADB	ACAB
ABDB	ACBD	CACD	DCAC	DBCA	BDBA
AACA	CADB	DBDD	DDBD	BDAC	ACAA
CCAA	ADAD	DDBB	BBDD	DADA	AACC
CCAA	CBCB	DDBB	BBDD	BCBC	AACC
AACC	ADAD	BBDD	DDBB	DADA	CCAA
AACC	AADD	BBDD	DDBB	DDAA	CCAA

Perpendiculairement.			Diagonalement.		
AACC	AADD	BBDD	DDBB	DDAA	CCAA
AACC	ADAD	BBDD	DDBB	DADA	CCAA
CCAA	CBCB	DDBB	BBDD	BCBC	AACC
CCAA	ADAD	DDBB	BBDD	DADA	AACC
AACA	CADB	DBDD	DDBD	BDAC	ACAA
ABDB	ACBD	CACD	DCAC	DBCA	BDBA
BACA	BDAC	DBDC	CDBD	CADB	ACAB
BBDB	DBCA	CACC	CCAC	ACBD	BDBB
DDBB	BCBC	CCAA	AACC	CBCB	BBDD
DDBB	DADA	CCAA	AACC	ADAD	BBDD
BBDD	BCBC	AACC	CCAA	CBCB	DDBB
BBDD	BBCC	AACC	CCAA	CCBB	DDBB

POUR EXECUTER LES DESSEINS. 97

Vingt-quatriéme Deſſein.			Son oppoſé horiſontalement.		
DADA	DADA	DADA	ADAD	ADAD	ADAD
ADAD	ADAD	ADAD	DADA	DADA	DADA
BADA	DADA	DADC	CDAD	ADAD	ADAB
ABAD	ADAD	ADCD	DCDA	DADA	DABA
BABA	DADA	DCDC	CDCD	ADAD	ABAB
ABAB	ADAD	CDCD	DCDC	DADA	BABA
BABA	BCBC	DCDC	CDCD	CBCB	ABAB
ABAB	CBCB	CDCD	DCDC	BCBC	BABA
BABC	BCBC	BCDC	CDCB	CBCB	CBAB
ABCB	CBCB	CBCD	DCBC	BCBC	BCBA
BCBC	BCBC	BCBC	CBCB	CBCB	CBCB
CBCB	CBCB	CBCB	BCBC	BCBC	BCBC

Perpendiculairement.			Diagonalement.		
CBCB	CBCB	CBCB	BCBC	BCBC	BCBC
BCBC	BCBC	BCBC	CBCB	CBCB	CBCB
ABCB	CBCB	CBCD	DCBC	BCBC	BCBA
BABC	BCBC	BCDC	CDCB	CBCB	CBAB
ABAB	CBCB	CDCD	DCDC	BCBC	BABA
BABA	BCBC	DCDC	CDCD	CBCB	ABAB
ABAB	ADAD	CDCD	DCDC	DADA	BABA
BABA	DADA	DCDC	CDCD	ADAD	ABAB
ABAD	ADAD	ADCD	DCDA	DADA	DABA
BADA	DADA	DADC	CDAD	ADAD	ADAB
ADAD	ADAD	ADAD	DADA	DADA	DADA
DADA	DADA	DADA	ADAD	ADAD	ADAD

98 PRATIQUE

Vingt-cinquiéme Deſſein.			Son oppoſé horiſontalement.		
DDDD	ACBD	AAAA	AAAA	DBCA	DDDD
DDDB	DADA	CAAA	AAAC	ADAD	BDDD
DDBD	BCBC	ACAA	AACA	CBCB	DBDD
DBDB	DADA	CACA	ACAC	ADAD	BDBD
CDBD	DCBA	ACAB	BACA	ABCD	DBDC
ACAC	ADAD	BDBD	DBDB	DADA	CACA
BDBD	BCBC	ACAC	CACA	CBCB	DBDB
DCAC	CDAB	BDBA	ABDB	BADC	CACD
CACA	CBCB	DBDB	BDBD	BCBC	ACAC
CCAC	ADAD	BDBB	BBDB	DADA	CACC
CCCA	CBCB	DBBB	BBBD	BCBC	ACCC
CCCC	BDAC	BBBB	BBBB	CADB	CCCC

Perpendiculairement.			Diagonalement.		
CCCC	BDAC	BBBB	BBBB	CADB	CCCC
CCCA	CBCB	DBBB	BBBD	BCBC	ACCC
CCAC	ADAD	BDBB	BBDB	DADA	CACC
CACA	CBCB	DBDB	BDBD	BCBC	ACAC
DCAC	CDAB	BDBA	ABDB	BADC	CACD
BDBD	BCBC	ACAC	CACA	CBCB	DBDB
ACAC	ADAD	BDBD	DBDB	DADA	CACA
CDBD	DCBA	ACAB	BACA	ABCD	DBDC
DBDB	DADA	CACA	ACAC	ADAD	BDBD
DDBD	BCBC	ACAA	AACA	CBCB	DBDD
DDDB	DADA	CAAA	AAAC	ADAD	BDDD
DDDD	ACBD	AAAA	AAAA	DBCA	DDDD

POUR EXECUTER LES DESSEINS. 99

Vingt-sixiéme Dessein. | Son opposé horisontalement.

BDCB	DBCA	CBAC	CABC	ACBD	BCDB
DBDA	BDAC	DACA	ACAD	CADB	ADBD
ADBD	CBCB	ACAD	DACA	BCBC	DBDA
BCDB	DADA	CABC	CBAC	ADAD	BDCB
DBAD	DCBA	ADCA	ACDA	ABCD	DABD
BDBC	ABCD	BCAC	CACB	DCBA	CBDB
ACAD	BADC	ADBD	DBDA	CDAB	DACA
CABC	CDAB	BCDB	BDCB	BADC	CBAC
ADCA	CBCB	DBAD	DABD	BCBC	ACDA
BCAC	DADA	BDBC	CBDB	ADAD	CACB
CACB	ACBD	CBDB	BDBC	DBCA	BCAC
ACDA	CADB	DABD	DBAD	BDAC	ADCA

Perpendiculairement. | Diagonalement.

ACDA	CADB	DABD	DBAD	BDAC	ADCA
CACB	ACBD	CBDB	BDBC	DBCA	BCAC
BCAC	DADA	BDBC	CBDB	ADAD	CACB
ADCA	CBCB	DBAD	DABD	BCBC	ACDA
CABC	CDAB	BCBD	BDCB	BADC	CBAC
ACAD	BADC	ADBD	DBDA	CDAB	DACA
BDBC	ABCD	BCAC	CACB	DCBA	CBDB
DBAD	DCBA	ADCA	ACDA	ABCD	DABD
BCDB	DADA	CABC	CBAC	ADAD	BDCB
ADBD	CBCB	ACAD	DACA	BCBC	DBDA
DBDA	BDAC	DACA	ACAD	CADB	ADBD
BDCB	DBCA	CBAC	CABC	ACBD	BCDB

Vingt-septiéme Deſſein.			Son oppoſé horiſontalement.		
DDAC	BDAC	BDAA	AADB	CADB	CADD
DDCA	DBCA	DBAA	AABD	ACBD	ACDD
CADD	BDAC	AADB	BDAA	CADB	DDAC
ACDB	DDAA	CABD	DBAC	AADD	BDCA
BDBD	DDAA	ACAC	CACA	AADD	DBDB
DBDD	DDAA	AACA	ACAA	AADD	DDBD
CACC	CCBB	BBDB	BDBB	BBCC	CCAC
ACAC	CCBB	BDBD	DBDB	BBCC	CACA
BDCA	CCBB	DBAC	CABD	BBCC	ACDB
DBCC	ACBD	BBCA	ACBB	DBCA	CCBD
CCDB	CADB	CABB	BBAC	BDAC	BDCC
CCBD	ACBD	ACBB	BBCA	DBCA	DBCC

Perpendiculairement.			Diagonalement.		
CCBD	ACBD	ACBB	BBCA	DBCA	DBCC
CCDB	CADB	CABB	BBAC	BDAC	BDCC
DBCC	ACBD	BBCA	ACBB	DBCA	CCBD
BDCA	CCBB	DBAC	CABD	BBCC	ACDB
ACAC	CCBB	BDBD	DBDB	BBCC	CACA
CACC	CCBB	BBDB	BDBB	BBCC	CCAC
DBDD	DDAA	AACA	ACAA	AADD	DDBD
BDBD	DDAA	ACAC	CACA	AADD	DBDB
ACDB	DDAA	CABD	DBAC	AADD	BDCA
CADD	BDAC	AADB	BDAA	CADB	DDAC
DDCA	DBCA	DBAA	AABD	ACBD	ACDD
DDAC	BDAC	BDAA	AADB	CADB	CADD

Vingt-huitiéme

POUR EXECUTER LES DESSEINS. 101

Vingt-huitiéme Deſſein. Son oppoſé horiſontalement.

BBBB	DADA	CCCC	CCCC	ADAD	BBBB	
BBBD	BCBC	ACCC	CCCA	CBCB	DBBB	
BBDB	DADA	CACC	CCAC	ADAD	BDBB	
BDBD	BCBC	ACAC	CACA	CBCB	DBDB	
DBDB	DADA	CACA	ACAC	ADAD	BDBD	
CACA	CDAB	DBDB	BDBD	BADC	ACAC	
DBDB	DCBA	CACA	ACAC	ABCD	BDBD	
CACA	CBCB	DBDB	BDBD	BCBC	ACAC	
ACAC	ADAD	BDBD	DBDB	DADA	CACA	
AACA	CBCB	DBDD	DDBD	BCBC	ACAA	
AAAC	ADAD	BDDD	DDDB	DADA	CAAA	
AAAA	CBCB	DDDD	DDDD	BCBC	AAAA	

Perpendiculairement. Diagonalement.

AAAA	CBCB	DDDD	DDDD	BCBC	AAAA	
AAAC	ADAD	BDDD	DDDB	DADA	CAAA	
AACA	CBCB	DBDD	DDBD	BCBC	ACAA	
ACAC	ADAD	BDBD	DBDB	DADA	CACA	
CACA	CBCB	DBDB	BDBD	BCBC	ACAC	
DBDB	DCBA	CACA	ACAC	ABCD	BDBD	
CACA	CDAB	DBDB	BDBD	BADC	ACAC	
DBDB	DADA	CACA	ACAC	ADAD	BDBD	
BDBD	BCBC	ACAC	CACA	CBCB	DBDB	
BBDB	DADA	CACC	CCAC	ADAD	BDBB	
BBBD	BCBC	ACCC	CCCA	CBCB	DBBB	
BBBB	DADA	CCCC	CCCC	ADAD	BBBB	

Q

Vingt-neuviéme Deſſein. | Son oppoſé horiſontalement.

CADB	CADB	CADB	BDAC	BDAC	BDAC
DBCA	DBCA	DBCA	ACBD	ACBD	ACBD
CADB	CADB	CADB	BDAC	BDAC	BDAC
BCBD	ACBD	ACBC	CBCA	DBCA	DBCB
ADAC	DADA	BDAD	DADB	ADAD	CADA
CBCA	CBCB	DBCB	BCBD	BCBC	ACBC
DADB	DADA	CADA	ADAC	ADAD	BDAD
BCBD	CBCB	ACBC	CBCA	BCBC	DBCB
ADAC	BDAC	BDAD	DADB	CADB	CADA
DBCA	DBCA	DBCA	ACBD	ACBD	ACBD
CADB	CADB	CADB	BDAC	BDAC	BDAC
DBCA	DBCA	DBCA	ACBD	ACBD	ACBD

Perpendiculairement. | Diagonalement.

DBCA	DBCA	DBCA	ACBD	ACBD	ACBD
CADB	CADB	CADB	BDAC	BDAC	BDAC
DBCA	DBCA	DBCA	ACBD	ACBD	ACBD
ADAC	BDAC	BDAD	DADB	CADB	CADA
BCBD	CBCB	ACBC	CBCA	BCBC	DBCB
DADB	DADA	CADA	ADAC	ADAD	BDAD
CBCA	CBCB	DBCB	BCBD	BCBC	ACBC
ADAC	DADA	BDAD	DADB	ADAD	CADA
BCBD	ACBD	ACBC	CBCA	DBCA	DBCB
CADB	CADB	CADB	BDAC	BDAC	BDAC
DBCA	DBCA	DBCA	ACBD	ACBD	ACBD
CADB	CADB	CADB	BDAC	BDAC	BDAC

POUR EXECUTER LES DESSEINS. 103

Trentiéme Deſſein.			Son oppoſé horiſontalement.		
DAAA	AADD	DDDA	ADDD	DDAA	AAAD
CBBB	BBCC	CCCB	BCCC	CCBB	BBBC
CBBB	BDAC	CCCB	BCCC	CADB	BBBC
CBBB	DCBA	CCCB	BCCC	ABCD	BBBC
CBBD	BCBC	ACCB	BCCA	CBCB	DBBC
CBDA	ADAD	DACB	BCAD	DADA	ADBC
DACB	BCBC	CBDA	ADBC	CBCB	BCAD
DAAC	ADAD	BDDA	ADDB	DADA	CAAD
DAAA	CDAB	DDDA	ADDD	BADC	AAAD
DAAA	ACBD	DDDA	ADDD	DBCA	AAAD
DAAA	AADD	DDDA	ADDD	DDAA	AAAD
CBBB	BBCC	CCCB	BCCC	CCBB	BBBC

Perpendiculairement.			Diagonalement.		
CBBB	BBCC	CCCB	BCCC	CCBB	BBBC
DAAA	AADD	DDDA	ADDD	DDAA	AAAD
DAAA	ACBD	DDDA	ADDD	DBCA	AAAD
DAAA	CDAB	DDDA	ADDD	BADC	AAAD
DAAC	ADAD	BDDA	ADDB	DADA	CAAD
DACB	BCBC	CBDA	ADBC	CBCB	BCAD
CBDA	ADAD	DACB	BCAD	DADA	ADBC
CBBD	BCBC	ACCB	BCCA	CBCB	DBBC
CBBB	DCBA	CCCB	BCCC	ABCD	BBBC
CBBB	BDAC	CCCB	BCCC	CADB	BBBC
CBBB	BBCC	CCCB	BCCC	CCBB	BBBC
DAAA	AADD	DDDA	ADDD	DDAA	AAAD

O ij

PRATIQUE

Trente-unième Deſſein. | Son oppoſé horiſontalement.

BBCB	DBCA	CBCC	CCBC	ACBD	BCBB
BDAD	BADC	ADAC	CADA	CDAB	DADB
ACDB	CDAB	CABD	DBAC	BADC	BDCA
BDBC	BCBC	BCAC	CACB	CBCB	CBDB
DBAD	ADAD	ADCA	ACDA	DADA	DABD
BCDB	CBCB	CABC	CBAC	BCBC	BDCB
ADCA	DADA	DBAD	DABD	ADAD	ACDA
CABC	BCBC	BCDB	BDCB	CBCB	CBAC
ACAD	ADAD	ADBD	DBDA	DADA	DACA
BDCA	DCBA	DBAC	CABD	ABCD	ACDB
ACBC	ABCD	BCBD	DBCB	DCBA	CBCA
AADA	CADB	DADD	DDAD	BDAC	ADAA

Perpendiculairement. | Diagonalement.

AADA	CADB	DADD	DDAD	BDAC	ADAA
ACBC	ABCD	BCBD	DBCB	DCBA	CBCA
BDCA	DCBA	DBAC	CABD	ABCD	ACDB
ACAD	ADAD	ADBD	DBDA	DADA	DACA
CABC	BCBC	BCDB	BDCB	CBCB	CBAC
ADCA	DADA	DBAD	DABD	ADAD	ACBA
BCDB	CBCB	CABC	CBAC	BCBC	BDCB
DBAD	ADAD	ADCA	ACDA	DADA	DABD
BDBC	BCBC	BCAC	CACB	CBCB	CBDB
ACDB	CDAB	CABD	DBAC	BADC	BDCA
BDAD	BADC	ADAC	CADA	CDAB	DADB
BBCB	DBCA	CBCC	CCBC	ACBD	BCBB

POUR EXECUTER LES DESSEINS. 105

Trente-deuxiéme Deſſein.			Son oppoſé horiſontalement.		
DDDA	DADA	DAAA	AAAD	ADAD	ADDD
DBBC	ACBD	BCCA	ACCB	DBCA	CBBD
DBBC	CADB	BCCA	ACCB	BDAC	CBBD
CAAB	ACBD	CDDB	BDDC	DBCA	BAAC
DCAC	DADA	BDBA	ABDB	ADAD	CACD
CACA	CDAB	DBDB	BDBD	BADC	ACAC
DBDB	DCBA	CACA	ACAC	ABCD	BDBD
CDBD	CBCB	ACAB	BACA	BCBC	DBDC
DBBA	BDAC	DCCA	ACCD	CADB	ABBD
CAAD	DBCA	ADDB	BDDA	ACBD	DAAC
CAAD	BDAC	ADDB	BDDA	CADB	DAAC
CCCB	CBCB	CBBB	BBBC	BCBC	BCCC

Perpendiculairement.			Diagonalement.		
CCCB	CBCB	CBBB	BBBC	BCBC	BCCC
CAAD	BDAC	ADDB	BDDA	CADB	DAAC
CAAD	DBCA	ADDB	BDDA	ACBD	DAAC
DBBA	BDAC	DCCA	ACCD	CADB	ABBD
CDBD	CBCB	ACAB	BACA	BCBC	DBDC
DBDB	DCBA	CACA	ACAC	ABCD	BDBD
CACA	CDAB	DBDB	BDBD	BADC	ACAC
DCAC	DADA	BDBA	ABDB	ADAD	CACD
CAAB	ACBD	CDDB	BDDC	DBCA	BAAC
DBBC	CADB	BCCA	ACCB	BDAC	CBBD
DBBC	ACBD	BCCA	ACCB	DBCA	CBBD
DDDA	DADA	DAAA	AAAD	ADAD	ADDD

106 PRATIQUE

Trente-troisiéme Deſſein.			Son oppoſé horiſontalement.		
BBBB	BBCC	CCCC	CCCC	CCBB	BBBB
BBBB	BBCC	CCCC	CCCC	CCBB	BBBB
BBBB	BBCC	CCCC	CCCC	CCBB	BBBB
BBBB	BBCC	CCCC	CCCC	CCBB	BBBB
BBBB	BBCC	CCCC	CCCC	CCBB	BBBB
BBBB	BBCC	CCCC	CCCC	CCBB	BBBB
AAAA	AADD	DDDD	DDDD	DDAA	AAAA
AAAA	AADD	DDDD	DDDD	DDAA	AAAA
AAAA	AADD	DDDD	DDDD	DDAA	AAAA
AAAA	AADD	DDDD	DDDD	DDAA	AAAA
AAAA	AADD	DDDD	DDDD	DDAA	AAAA
AAAA	AADD	DDDD	DDDD	DDAA	AAAA

Perpendiculairement.			Diagonalement.		
AAAA	AADD	DDDD	DDDD	DDAA	AAAA
AAAA	AADD	DDDD	DDDD	DDAA	AAAA
AAAA	AADD	DDDD	DDDD	DDAA	AAAA
AAAA	AADD	DDDD	DDDD	DDAA	AAAA
AAAA	AADD	DDDD	DDDD	DDAA	AAAA
AAAA	AADD	DDDD	DDDD	DDAA	AAAA
BBBB	BBCC	CCCC	CCCC	CCBB	BBBB
BBBB	BBCC	CCCC	CCCC	CCBB	BBBB
BBBB	BBCC	CCCC	CCCC	CCBB	BBBB
BBBB	BBCC	CCCC	CCCC	CCBB	BBBB
BBBB	BBCC	CCCC	CCCC	CCBB	BBBB
BBBB	BBCC	CCCC	CCCC	CCBB	BBBB

POUR EXECUTER LES DESSEINS. 107

Trente-quatriéme Dessein. Son opposé horisontalement.

BBDD	BDAC	AACC	CCAA	CADB	DDBB	
BBDB	DCBA	CACC	CCAC	ABCD	BDBB	
DDBD	BDAC	ACAA	AACA	CADB	DBDD	
DBDB	DCBA	CACA	ACAC	ABCD	BDBD	
BDBD	DADA	ACAC	CACA	ADAD	DBDB	
DADA	CBCB	DADA	ADAD	BCBC	ADAD	
CBCB	DADA	CBCB	BCBC	ADAD	BCBC	
ACAC	CBCB	BDBD	DBDB	BCBC	CACA	
CACA	CDAB	DBDB	BDBD	BADC	ACAC	
CCAC	ACBD	BDBB	BBDB	DBCA	CACC	
AACA	CDAB	DBDD	DDBD	BADC	ACAA	
AACC	ACBD	BBDD	DDBB	DBCA	CCAA	

Perpendiculairement. Diagonalement.

AACC	ACBD	BBDD	DDBB	DBCA	CCAA	
AACA	CDAB	DBDD	DDBD	BADC	ACAA	
CCAC	ACBD	BDBB	BBDB	DBCA	CACC	
CACA	CDAB	DBDB	BDBD	BADC	ACAC	
ACAC	CBCB	BDBD	DBDB	BCBC	CACA	
CBCB	DADA	CBCB	BCBC	ADAD	BCBC	
DADA	CBCB	DADA	ADAD	BCBC	ADAD	
BDBD	DADA	ACAC	CACA	ADAD	DBDB	
DBDB	DCBA	CACA	ACAC	ABCD	BDBD	
DDBD	BDAC	ACAA	AACA	CADB	DBDD	
BBDB	DCBA	CACC	CCAC	ABCD	BDBB	
BBDD	BDAC	AACC	CCAA	CADB	DDBB	

Trente-cinquiéme Deſſein. Son oppoſé horiſontalement.

DACC	BCBC	BBDA	ADBB	CBCB	CCAD
CDAC	CBCB	BDAB	BADB	BCBC	CADC
ACDA	CBCB	DABD	DBAD	BCBC	ADCA
AACD	ACBD	ABDD	DDBA	DBCA	DCAA
BAAC	DADA	BDDC	CDDB	ADAD	CAAB
ABAA	CDAB	DDCD	DCDD	BADC	AABA
BABB	DCBA	CCDC	CDCC	ABCD	BBAB
ABBD	CBCB	ACCD	DCCA	BCBC	DBBA
BBDC	BDAC	BACC	CCAB	CADB	CDBB
BDCB	DADA	CBAC	CABC	ADAD	BCDB
DCBD	DADA	ACBA	ABCA	ADAD	DBCD
CBDD	ADAD	AACB	BCAA	DADA	DDBC

Perpendiculairement. Diagonalement.

CBDD	ADAD	AACB	BCAA	DADA	DDBC
DCBD	DADA	ACBA	ABCA	ADAD	DBCD
BDCB	DADA	CBAC	CABC	ADAD	BCDB
BBDC	BDAC	BACC	CCAB	CADB	CDBB
ABBD	CBCB	ACCD	DCCA	BCBC	DBBA
BABB	DCBA	CCDC	CDCC	ABCD	BBAB
ABAA	CDAB	DDCD	DCDD	BADC	AABA
BAAC	DADA	BDDC	CDDB	ADAD	CAAB
AACD	ACBD	ABDD	DDBA	DBCA	DCAA
ACDA	CBCB	DABD	DBAD	BCBC	ADCA
CDAC	CBCB	BDAB	BADB	BCBC	CADC
DACC	BCBC	BBDA	ADBB	CBCB	CCAD

Trente-ſixiéme

POUR EXECUTER LES DESSEINS. 109

Trente-sixiéme Deſſein.

BABA	BADC	DCDC
CDCD	CDAB	ABAB
BABA	BADC	DCDC
CDCD	CDAB	ABAB
BABA	BADC	DCDC
CDCD	CDAB	ABAB
DCDC	DCBA	BABA
ABAB	ABCD	CDCD
DCDC	DCBA	BABA
ABAB	ABCD	CDCD
DCDC	DCBA	BABA
ABAB	ABCD	CDCD

Son oppoſé horiſontalement.

CDCD	CDAB	ABAB
BABA	BADC	DCDC
CDCD	CDAB	ABAB
BABA	BADC	DCDC
CDCD	CDAB	ABAB
BABA	BADC	DCDC
ABAB	ABCD	CDCD
DCDC	DCBA	BABA
ABAB	ABCD	CDCD
DCDC	DCBA	BABA
ABAB	ABCD	CDCD
DCDC	DCBA	BABA

Perpendiculairement.

ABAB	ABCD	CDCD
DCDC	DCBA	BABA
ABAB	ABCD	CDCD
DCDC	DCBA	BABA
ABAB	ABCD	CDCD
DCDC	DCBA	BABA
CDCD	CDAB	ABAB
BABA	BADC	DCDC
CDCD	CDAB	ABAB
BABA	BADC	DCDC
CDCD	CDAB	ABAB
BABA	BADC	DCDC

Diagonalement.

DCDC	DCBA	BABA
ABAB	ABCD	CDCD
DCDC	DCBA	BABA
ABAB	ABCD	CDCD
DCDC	DCBA	BABA
ABAB	ABCD	CDCD
BABA	BADC	DCDC
CDCD	CDAB	ABAB
BABA	BADC	DCDC
CDCD	CDAB	ABAB
BABA	BADC	DCDC
CDCD	CDAB	ABAB

110 PRATIQUE

Trente-Septiéme Deſſein.			Son oppoſé horiſontalement.		
BDBD	BDAC	ACAC	CACA	CADB	DBDB
DDDD	DDAA	AAAA	AAAA	AADD	DDDD
BDBD	BDAC	ACAC	CACA	CADB	DBDB
DDDD	DDAA	AAAA	AAAA	AADD	DDDD
BDBD	BDAC	ACAC	CACA	CADB	DBDB
DDDD	DDAA	AAAA	AAAA	AADD	DDDD
CCCC	CCBB	BBBB	BBBB	BBCC	CCCC
ACAC	ACBD	BDBD	DBDB	DBCA	CACA
CCCC	CCBB	BBBB	BBBB	BBCC	CCCC
ACAC	ACBD	BDBD	DBDB	DBCA	CACA
CCCC	CCBB	BBBB	BBBB	BBCC	CCCC
ACAC	ACBD	BDBD	DBDB	DBCA	CACA

Perpendiculairement.			Diagonalement.		
ACAC	ACBD	BDBD	DBDB	DBCA	CACA
CCCC	CCBB	BBBB	BBBB	BBCC	CCCC
ACAC	ACBD	BDBD	DBDB	DBCA	CACA
CCCC	CCBB	BBBB	BBBB	BBCC	CCCC
ACAC	ACBD	BDBD	DBDB	DBCA	CACA
CCCC	CCBB	BBBB	BBBB	BBCC	CCCC
DDDD	DDAA	AAAA	AAAA	AADD	DDDD
BDBD	BDAC	ACAC	CACA	CADB	DBDB
DDDD	DDAA	AAAA	AAAA	AADD	DDDD
BDBD	BDAC	ACAC	CACA	CADB	DBDB
DDDD	DDAA	AAAA	AAAA	AADD	DDDD
BDBD	BDAC	ACAC	CACA	CADB	DBDB

POUR EXECUTER LES DESSEINS.

Trente-huitiéme Dessein.			Son opposé horisontalement.		
BABD	BCBC	ACDC	CDCA	CBCB	DBAB
CDDB	DADA	CAAB	BAAC	ADAD	BDDC
BDBD	BCBC	ACAC	CACA	CBCB	DBDB
DBDB	DBCA	CACA	ACAC	ACBD	BDBD
BDBD	BADC	ACAC	CACA	CDAB	DBDB
ACAB	CBCB	CDBD	DBDC	BCBC	BACA
BDBA	DADA	DCAC	CACD	ADAD	ABDB
ACAC	ABCD	BDBD	DBDB	DCBA	CACA
CACA	CADB	DBDB	BDBD	BDAC	ACAC
ACAC	ADAD	BDBD	DBDB	DADA	CACA
DCCA	CBCB	DBBA	ABBD	BCBC	ACCD
ABAC	ADAD	BDCD	DCDB	DADA	CABA

Perpendiculairement.			Diagonalement.		
ABAC	ADAD	BDCD	DCDB	DADA	CABA
DCCA	CBCB	DBBA	ABBD	BCBC	ACCD
ACAC	ADAD	BDBD	DBDB	DADA	CACA
CACA	CADB	DBDB	BDBD	BDAC	ACAC
ACAC	ABCD	BDBD	DBDB	DCBA	CACA
BDBA	DADA	DCAC	CACD	ADAD	ABDB
ACAB	CBCB	CDBD	DBDC	BCBC	BACA
BDBD	BADC	ACAC	CACA	CDAB	DBDB
DBDB	DBCA	CACA	ACAC	ACBD	BDBD
BDBD	BCBC	ACAC	CACA	CBCB	DBDB
CDDB	DADA	CAAB	BAAC	ADAD	BDDC
BABD	BCBC	ACDC	CDCA	CBCB	DBAB

PRATIQUE

Trente-neuviéme Deſſein.			Son oppoſé horiſontalement.		
BADC	DADA	BADC	CDAB	ADAD	CDAB
CDAD	BCBC	ADAB	BADA	CBCB	DADC
DCDB	DADA	CABA	ABAC	ADAD	BDCD
ADBD	DCBA	ACAD	DACA	ABCD	DBDA
DBDD	DADA	AACA	ACAA	ADAD	DDBD
CACA	CDAB	DBDB	BDBD	BADC	ACAC
DBDB	DCBA	CACA	ACAC	ABCD	BDBD
CACC	CBCB	BBDB	BDBB	BCBC	CCAC
BCAC	CDAB	BDBC	CBDB	BADC	CACB
CDCA	CBCB	DBAB	BABD	BCBC	ACDC
DCBC	ADAD	BCBA	ABCB	DADA	CBCD
ABCD	CBCB	ABCD	DCBA	BCBC	DCBA

Perpendiculairement.			Diagonalement.		
ABCD	CBCB	ABCD	DCBA	BCBC	DCBA
DCBC	ADAD	BCBA	ABCB	DADA	CBCD
CDCA	CBCB	DBAB	BABD	BCBC	ACDC
BCAC	CDAB	BDBC	CBDB	BADC	CACB
CACC	CBCB	BBDB	BDBB	BCBC	CCAC
DBDB	DCBA	CACA	ACAC	ABCD	BDBD
CACA	CDAB	DBDB	BDBD	BADC	ACAC
DBDD	DADA	AACA	ACAA	ADAD	DDBD
ADBD	DCBA	ACAD	DACA	ABCD	DBDA
DCDB	DADA	CABA	ABAC	ADAD	BDCD
CDAD	BCBC	ADAB	BADA	CBCB	DADC
BADC	DADA	BADC	CDAB	ADAD	CDAB

POUR EXECUTER LES DESSEINS. 113

Quarantiéme Dessein.

BBDA	ADAD	DACC
BDBD	BBCC	ACAC
DBDB	DADA	CACA
CDBD	BDAC	ACAB
CBDB	DCBA	CACB
DBCD	ADAD	ABCA
CADC	BCBC	BADB
DACA	CDAB	DBDA
DCAC	ACBD	BDBA
CACA	CBCB	DBDB
ACAC	AADD	BDBD
AACB	BCBC	CBDD

Son opposé horisontalement.

CCAD	DADA	ADBB
CACA	CCBB	DBDB
ACAC	ADAD	BDBD
BACA	CADB	DBDC
BCAC	ABCD	BDBC
ACBA	DADA	DCBD
BDAB	CBCB	CDAC
ADBD	BADC	ACAD
ABDB	DBCA	CACD
BDBD	BCBC	ACAC
DBDB	DDAA	CACA
DDBC	CBCB	BCAA

Perpendiculairement.

AACB	BCBC	CBDD
ACAC	AADD	BDBD
CACA	CBCB	DBDB
DCAC	ACBD	BDBA
DACA	CDAB	DBDA
CADC	BCBC	BADB
DBCD	ADAD	ABCA
CBDB	DCBA	CACB
CDBD	BDAC	ACAB
DBDB	DADA	CACA
BDBD	BBCC	ACAC
BBDA	ADAD	DACC

Diagonalement.

DDBC	CBCB	BCAA
DBDB	DDAA	CACA
BDBD	BCBC	ACAC
ABDB	DBCA	CACD
ADBD	BADC	ACAD
BDAB	CBCB	CDAC
ACBA	DADA	DCBD
BCAC	ABCD	BDBC
BACA	CADB	DBDC
ACAC	ADAD	BDBD
CACA	CCBB	DBDB
CCAD	DADA	ADBB

114 PRATIQUE

Quarante-uniéme Deſſein.			Son oppoſé horiſontalement.		
DDAC	BDAC	BDAA	AADB	CADB	CADD
DDCA	DBCA	DBAA	AABD	ACBD	ACDD
CADD	BDAC	AADB	BDAA	CADB	DDAC
ACDB	DBCA	CABD	DBAC	ACBD	BDCA
BDBD	DCBA	ACAC	CACA	ABCD	DBDB
DBDB	ABCD	CACA	ACAC	DCBA	BDBD
CACA	BADC	DBDB	BDBD	CDAB	ACAC
ACAC	CDAB	BDBD	DBDB	BADC	CACA
BDCA	CADB	DBAC	CABD	BDAC	ACDB
DBCC	ACBD	BBCA	ACBB	DBCA	CCBD
CCDB	CADB	CABB	BBAC	BDAC	BDCC
CCBD	ACBD	ACBB	BBCA	DBCA	DBCC

Perpendiculairement.			Diagonalement.		
CCBD	ACBD	ACBB	BBCA	DBCA	DBCC
CCDB	CADB	CABB	BBAC	BDAC	BDCC
DBCC	ACBD	BBCA	ACBB	DBCA	CCBD
BDCA	CADB	DBAC	CABD	BDAC	ACDB
ACAC	CDAB	BDBD	DBDB	BADC	CACA
CACA	BADC	DBDB	BDBD	CDAB	ACAC
DBDB	ABCD	CACA	ACAC	DCBA	BDBD
BDBD	DCBA	ACAC	CACA	ABCD	DBDB
ACDB	DBCA	CABD	DBAC	ACBD	BDCA
CADD	BDAC	AADB	BDAA	CADB	DDAC
DDCA	DBCA	DBAA	AABD	ACBD	ACDD
DDAC	BDAC	BDAA	AADB	CADB	CADD

POUR EXECUTER LES DESSEINS. 115

Quarante-deuxiéme Deſſein. Son oppoſé horiſontalement.

BABA	BDAC	DCDC	CDCD	CADB	ABAB
CDCD	DDAA	ABAB	BABA	AADD	DCDC
BABD	DBCA	ACDC	CDCA	ACBD	DBAB
CDDD	BDAC	AAAB	BAAA	CADB	DDDC
BDDB	BADC	CAAC	CAAC	CDAB	BDDB
DDBD	CDAB	ACAA	AACA	BADC	DBDD
CCAC	DCBA	BDBB	BBDB	ABCD	CACC
ACCA	ABCD	DBBD	DBBD	DCBA	ACCA
DCCC	ACBD	BBBA	ABBB	DBCA	CCCD
ABAC	CADB	BDCD	DCDB	BDAC	CABA
DCDC	CCBB	BABA	ABAB	BBCC	CDCD
ABAB	ACBD	CDCD	DCDC	DBCA	BABA

Perpendiculairement. Diagonalement.

ABAB	ACBD	CDCD	DCDC	DBCA	BABA
DCDC	CCBB	BABA	ABAB	BBCC	CDCD
ABAC	CADB	BDCD	DCDB	BDAC	CABA
DCCC	ACBD	BBBA	ABBB	DBCA	CCCD
ACCA	ABCD	DBBD	DBBD	DCBA	ACCA
CCAC	DCBA	BDBB	BBDB	ABCD	CACC
DDBD	CDAB	ACAA	AACA	BADC	DBDD
BDDB	BADC	CAAC	CAAC	CDAB	BDDB
CDDD	BDAC	AAAB	BAAA	CADB	DDDC
BABD	DBCA	ACDC	CDCA	ACBD	DBAB
CDCD	DDAA	ABAB	BABA	AADD	DCDC
BABA	BDAC	DCDC	CDCD	CADB	ABAB

116 PRATIQUE

Quarante-troisiéme Dessein. Son opposé horisontalement.

BBCB	DBCA	CBCC	CCBC	ACBD	BCBB
BDAD	BADC	ADAC	CADA	CDAB	DADB
ACDB	DBCA	CABD	DBAC	ACBD	BDCA
BDBD	BADC	ACAC	CACA	CDAB	DBDB
DBDB	DCBA	CACA	ACAC	ABCD	BDBD
BCBC	ADAD	BCBC	CBCB	DADA	CBCB
ADAD	BCBC	ADAD	DADA	CBCB	DADA
CACA	CDAB	DBDB	BDBD	BADC	ACAC
ACAC	ABCD	BDBD	DBDB	DCBA	CACA
BDCA	CADB	DBAC	CABD	BDAC	ACDB
ACBC	ABCD	BCBD	DBCB	DCBA	CBCA
AADA	CADB	DADD	DDAD	BDAC	ADAA

Perpendiculairement. Diagonalement.

AADA	CADB	DADD	DDAD	BDAC	ADAA
ACBC	ABCD	BCBD	DBCB	DCBA	CBCA
BDCA	CADB	DBAC	CABD	BDAC	ACDB
ACAC	ABCD	BDBD	DBDB	DCBA	CACA
CACA	CDAB	DBDB	BDBD	BADC	ACAC
ADAD	BCBC	ADAD	DADA	CBCB	DADA
BCBC	ADAD	BCBC	CBCB	DADA	CBCB
DBDB	DCBA	CACA	ACAC	ABCD	BDBD
BDBD	BADC	ACAC	CACA	CDAB	DBDB
ACDB	DBCA	CABD	DBAC	ACBD	BDCA
BDAD	BADC	ADAC	CADA	CDAB	DADB
BBCB	DBCA	CBCC	CCBC	ACBD	BCBB

Quarante-quatriéme

POUR EXÉCUTER LES DESSEINS. 117

Quarante-quatriéme Deſſein. | Son oppoſé horiſontalement.

DCCC	CCBB	BBBA	ABBB	BBCC	CCCD
ADCC	CCBB	BBAD	DABB	BBCC	CCDA
AADC	CCBB	BADD	DDAB	BBCC	CDAA
AAAD	CCBB	ADDD	DDDA	BBCC	DAAA
AAAA	DCBA	DDDD	DDDD	ABCD	AAAA
AAAA	ADAD	DDDD	DDDD	DADA	AAAA
BBBB	BCBC	CCCC	CCCC	CBCB	BBBB
BBBB	CDAB	CCCC	CCCC	BADC	BBBB
BBBC	DDAA	BCCC	CCCB	AADD	CBBB
BBCD	DDAA	ABCC	CCBA	AADD	DCBB
BCDD	DDAA	AABC	CBAA	AADD	DDCB
CDDD	DDAA	AAAB	BAAA	AADD	DDDC

Perpendiculairement. | Diagonalement.

CDDD	DDAA	AAAB	BAAA	AADD	DDDC
BCDD	DDAA	AABC	CBAA	AADD	DDCB
BBCD	DDAA	ABCC	CCBA	AADD	DCBB
BBBC	DDAA	BCCC	CCCB	AADD	CBBB
BBBB	CDAB	CCCC	CCCC	BADC	BBBB
BBBB	BCBC	CCCC	CCCC	CBCB	BBBB
AAAA	ADAD	DDDD	DDDD	DADA	AAAA
AAAA	DCBA	DDDD	DDDD	ABCD	AAAA
AAAD	CCBB	ADDD	DDDA	BBCC	DAAA
AADC	CCBB	BADD	DDAB	BBCC	CDAA
ADCC	CCBB	BBAD	DABB	BBCC	CCDA
DCCC	CCBB	BBBA	ABBB	BBCC	CCCD

Q

Quarante-cinquième Deſſein. Son oppoſé horiſontalement.

AAAA	AADD	DDDD	DDDD	DDAA	AAAA
ACCC	CCBB	BBBD	DBBB	BBCC	CCCA
ACAA	AADD	DDBD	DBDD	DDAA	AACA
ACAC	CCBB	BDBD	DBDB	BBCC	CACA
ACAC	AADD	BDBD	DBDB	DDAA	CACA
ACAC	ACBD	BDBD	DBDB	DBCA	CACA
BDBD	BDAC	ACAC	CACA	CADB	DBDB
BDBD	BBCC	ACAC	CACA	CCBB	DBDB
BDBD	DDAA	ACAC	CACA	AADD	DBDB
BDBB	BBCC	CCAC	CACC	CCBB	BBDB
BDDD	DDAA	AAAC	CAAA	AADD	DDDB
BBBB	BBCC	CCCC	CCCC	CCBB	BBBB

Perpendiculairement. Diagonalement.

BBBB	BBCC	CCCC	CCCC	CCBB	BBBB
BDDD	DDAA	AAAC	CAAA	AADD	DDDB
BDBB	BBCC	CCAC	CACC	CCBB	BBDB
BDBD	DDAA	ACAC	CACA	AADD	DBDB
BDBD	BBCC	ACAC	CACA	CCBB	DBDB
BDBD	BDAC	ACAC	CACA	CADB	DBDB
ACAC	ACBD	BDBD	DBDB	DBCA	CACA
ACAC	AADD	BDBD	DBDB	DDAA	CACA
ACAC	CCBB	BDBD	DBDB	BBCC	CACA
ACAA	AADD	DDBD	DBDD	DDAA	AACA
ACCC	CCBB	BBBD	DBBB	BBCC	CCCA
AAAA	AADD	DDDD	DDDD	DDAA	AAAA

POUR EXECUTER LES DESSEINS. 119

Quarante-sixième Dessein. Son opposé horisontalement.

DACB	DADA	CBDA	ADBC	ADAD	BCAD
CBDA	CBCB	DACB	BCAD	BCBC	ADBC
ADBC	ADAD	BCAD	DACB	DADA	CBDA
BCAD	BCBC	ADBC	CBDA	CBCB	DACB
DACB	DADA	CBDA	ADBC	ADAD	BCAD
CBDA	CBCB	DACB	BCAD	BCBC	ADBC
DACB	DADA	CBDA	ADBC	ADAD	BCAD
CBDA	CBCB	DACB	BCAD	BCBC	ADBC
ADBC	ADAD	BCAD	DACB	DADA	CBDA
BCAD	BCBC	ADBC	CBDA	CBCB	DACB
DACB	DADA	CBDA	ADBC	ADAD	BCAD
CBDA	CBCB	DACB	BCAD	BCBC	ADBC

Perpendiculairement. Diagonalement.

CBDA	CBCB	DACB	BCAD	BCBC	ADBC
DACB	DADA	CBDA	ADBC	ADAD	BCAD
BCAD	BCBC	ADBC	CBDA	CBCB	DACB
ADBC	ADAD	BCAD	DACB	DADA	CBDA
CBDA	CBCB	DACB	BCAD	BCBC	ADBC
DACB	DADA	CBDA	ADBC	ADAD	BCAD
CBDA	CBCB	DACB	BCAD	BCBC	ADBC
DACB	DADA	CBDA	ADBC	ADAD	BCAD
BCAD	BCBC	ADBC	CBDA	CBCB	DACB
ADBC	ADAD	BCAD	DACB	DADA	CBDA
CBDA	CBCB	DACB	BCAD	BCBC	ADBC
DACB	DADA	CBDA	ADBC	ADAD	BCAD

Q ij

Quarante-septiéme Dessein. Son opposé horisontalement.

DACA	CADB	DBDA	ADBD	BDAC	ACAD
CDCA	CADB	DBAB	BABD	BDAC	ACDC
AADA	CADB	DADD	DDAD	BDAC	ADAA
CCCD	CADB	ABBB	BBBA	BDAC	DCCC
AAAA	DADA	DDDD	DDDD	ADAD	AAAA
CCCC	CDAB	BBBB	BBBB	BADC	CCCC
DDDD	DCBA	AAAA	AAAA	ABCD	DDDD
BBBB	CBCB	CCCC	CCCC	BCBC	BBBB
DDDC	DBCA	BAAA	AAAB	ACBD	CDDD
BBCB	DBCA	CBCC	CCBC	ACBD	BCBB
DCDB	DBCA	CABA	ABAC	ACBD	BDCD
CBDB	DBCA	CACB	BCAC	ACBD	BDBC

Perpendiculairement. Diagonalement.

CBDB	DBCA	CACB	BCAC	ACBD	BDBC
DCDB	DBCA	CABA	ABAC	ACBD	BDCD
BBCB	DBCA	CBCC	CCBC	ACBD	BCBB
DDDC	DBCA	BAAA	AAAB	ACBD	CDDD
BBBB	CBCB	CCCC	CCCC	BCBC	BBBB
DDDD	DCBA	AAAA	AAAA	ABCD	DDDD
CCCC	CDAB	BBBB	BBBB	BADC	CCCC
AAAA	DADA	DDDD	DDDD	ADAD	AAAA
CCCD	CADB	ABBB	BBBA	BDAC	DCCC
AADA	CADB	DADD	DDAD	BDAC	ADAA
CDCA	CADB	DBAB	BABD	BDAC	ACDC
DACA	CADB	DBDA	ADBD	BDAC	ACAD

POUR EXECUTER LES DESSEINS. 121

Quarante-huitiéme Dessein. — Son opposé horisontalement.

BAAA	AADD	DDDC	CDDD	DDAA	AAAB	
CDCC	CCBB	BBAB	BABB	BBCC	CCDC	
CABA	AADD	DCDB	BDCD	DDAA	ABAC	
CACD	CCBB	ABDB	BDBA	BBCC	DCAC	
CACA	BADC	DBDB	BDBD	CDAB	ACAC	
CACA	CDAB	DBDB	BDBD	BADC	ACAC	
DBDB	DCBA	CACA	ACAC	ABCD	BDBD	
DBDB	ABCD	CACA	ACAC	DCBA	BDBD	
DBDC	DDAA	BACA	ACAB	AADD	CDBD	
DBAB	BBCC	CDCA	ACDC	CCBB	BABD	
DCDD	DDAA	AABA	ABAA	AADD	DDCD	
ABBB	BBCC	CCCD	DCCC	CCBB	BBBA	

Perpendiculairement. — Diagonalement.

ABBB	BBCC	CCCD	DCCC	CCBB	BBBA	
DCDD	DDAA	AABA	ABAA	AADD	DDCD	
DBAB	BBCC	CDCA	ACDC	CCBB	BABD	
DBDC	DDAA	BACA	ACAB	AADD	CDBD	
DBDB	ABCD	CACA	ACAC	DCBA	BDBD	
DBDB	DCBA	CACA	ACAC	ABCD	BDBD	
CACA	CDAB	DBDB	BDBD	BADC	ACAC	
CACA	BADC	DBDB	BDBD	CDAB	ACAC	
CACD	CCBB	ABDB	BDBA	BBCC	DCAC	
CABA	AADD	DCDB	BDCD	DDAA	ABAC	
CDCC	CCBB	BBAB	BABB	BBCC	CCDC	
BAAA	AADD	DDDC	CDDD	DDAA	AAAB	

PRATIQUE

Quarante-neuviéme Deſſein. Son oppoſé horiſontalement.

BDAA	DDAA	DDAC	CADD	AADD	AADB
DBCA	DBCA	DBCA	ACBD	ACBD	ACBD
CADB	CADB	CADB	BDAC	BDAC	BDAC
CCBD	CCBB	ACBB	BBCA	BBCC	DBCC
DDAA	BADC	DDAA	AADD	CDAB	AADD
DBCA	CBCB	DBCA	ACBD	BCBC	ACBD
CADB	DADA	CADB	BDAC	ADAD	BDAC
CCBB	ABCD	CCBB	BBCC	DCBA	BBCC
DDAC	DDAA	BDAA	AADB	AADD	CADD
DBCA	DBCA	DBCA	ACBD	ACBD	ACBD
CADB	CADB	CADB	BDAC	BDAC	BDAC
ACBB	CCBB	CCBD	DBCC	BBCC	BBCA

Perpendiculairement. Diagonalement.

ACBB	CCBB	CCBD	DBCC	BBCC	BBCA
CADB	CADB	CADB	BDAC	BDAC	BDAC
DBCA	DBCA	DBCA	ACBD	ACBD	ACBD
DDAC	DDAA	BDAA	AADB	AADD	CADD
CCBB	ABCD	CCBB	BBCC	DCBA	BBCC
CADB	DADA	CADB	BDAC	ADAD	BDAC
DBCA	CBCB	DBCA	ACBD	BCBC	ACBD
DDAA	BADC	DDAA	AADD	CDAB	AADD
CCBD	CCBB	ACBB	BBCA	BBCC	DBCC
CADB	CADB	CADB	BDAC	BDAC	BDAC
DBCA	DBCA	DBCA	ACBD	ACBD	ACBD
BDAA	DDAA	DDAC	CADD	AADD	AADB

POUR EXECUTER LES DESSEINS. 123

Cinquantiéme Deſſein. | Son oppoſé horiſontalement.

BCBC	BCBC	BCBC	CBCB	CBCB	CBCB
ADCB	CBCB	CBAD	DABC	BCBC	BCDA
BABC	BCBC	BCDC	CDCB	CBCB	CBAB
ABAD	CBCB	ADCD	DCDA	BCBC	DABA
BABA	BCBC	DCDC	CDCD	CBCB	ABAB
ABAB	ADAD	CDCD	DCDC	DADA	BABA
BABA	BCBC	DCDC	CDCD	CBCB	ABAB
ABAB	ADAD	CDCD	DCDC	DADA	BABA
BABC	DADA	BCDC	CDCB	ADAD	CBAB
ABAD	ADAD	ADCD	DCDA	DADA	DABA
BCDA	DADA	DABC	CBAD	ADAD	ADCB
ADAD	ADAD	ADAD	DADA	DADA	DADA

Perpendiculairement. | Diagonalement.

ADAD	ADAD	ADAD	DADA	DADA	DADA
BCDA	DADA	DABC	CBAD	ADAD	ADCB
ABAD	ADAD	ADCD	DCDA	DADA	DABA
BABC	DADA	BCDC	CDCB	ADAD	CBAB
ABAB	ADAD	CDCD	DCDC	DADA	BABA
BABA	BCBC	DCDC	CDCD	CBCB	ABAB
ABAB	ADAD	CDCD	DCDC	DADA	BABA
BABA	BCBC	DCDC	CDCD	CBCB	ABAB
ABAD	CBCB	ADCD	DCDA	BCBC	DABA
BABC	BCBC	BCDC	CDCB	CBCB	CBAB
ADCB	CBCB	CBAD	DABC	BCBC	BCDA
BCBC	BCBC	BCBC	CBCB	CBCB	CBCB

PRATIQUE

Cinquante-uniéme Deſſein.			Son oppoſé horiſontalement.		
CACA	CADB	DBDB	BDBD	BDAC	ACAC
ACAC	ACBD	BDBD	DBDB	DBCA	CACA
CACA	CADB	DBDB	BDBD	BDAC	ACAC
ACAC	ACBD	BDBD	DBDB	DBCA	CACA
CACA	CADB	DBDB	BDBD	BDAC	ACAC
ACAC	ACBD	BDBD	DBDB	DBCA	CACA
BDBD	BDAC	ACAC	CACA	CADB	DBDB
DBDB	DBCA	CACA	ACAC	ACBD	BDBD
BDBD	BDAC	ACAC	CACA	CADB	DBDB
DBDB	DBCA	CACA	ACAC	ACBD	BDBD
BDBD	BDAC	ACAC	CACA	CADB	DBDB
DBDB	DBCA	CACA	ACAC	ACBD	BDBD

Perpendiculairement.			Diagonalement.		
DBDB	DBCA	CACA	ACAC	ACBD	BDBD
BDBD	BDAC	ACAC	CACA	CADB	DBDB
DBDB	DBCA	CACA	ACAC	ACBD	BDBD
BDBD	BDAC	ACAC	CACA	CADB	DBDB
DBDB	DBCA	CACA	ACAC	ACBD	BDBD
BDBD	BDAC	ACAC	CACA	CADB	DBDB
ACAC	ACBD	BDBD	DBDB	DBCA	CACA
CACA	CADB	DBDB	BDBD	BDAC	ACAC
ACAC	ACBD	BDBD	DBDB	DBCA	CACA
CACA	CADB	DBDB	BDBD	BDAC	ACAC
ACAC	ACBD	BDBD	DBDB	DBCA	CACA
CACA	CADB	DBDB	BDBD	BDAC	ACAC

Cinquante--deuxiéme

POUR EXÉCUTER LES DESSEINS. 125

Cinquante-deuxième Dessein. Son opposé horisontalement.

BADA	BDAC	DADC	CDAD	CADB	ADAB
CDBB	DBCA	CCAB	BACC	ACBD	BBDC
DBBA	CADB	DCCA	ACCD	BDAC	ABBD
CBCB	DBCA	CBCB	BCBC	ACBD	BCBC
BDAD	BDAC	ADAC	CADA	CADB	DADB
DBCB	DBCA	CBCA	ACBC	ACBD	BCBD
CADA	CADB	DADB	BDAD	BDAC	ADAC
ACBC	ACBD	BCBD	DBCB	DBCA	CBCA
DADA	CADB	DADA	ADAD	BDAC	ADAD
CAAB	DBCA	CDDB	BDDC	ACBD	BAAC
DCAA	CADB	DDBA	ABDD	BDAC	AACD
ABCB	ACBD	CBCD	DCBC	DBCA	BCBA

Perpendiculairement. Diagonalement.

ABCD	ACBD	CBCD	DCBC	DBCA	BCBA
DCAA	CADB	DDBA	ABDD	BDAC	AACD
CAAB	DBCA	CDDB	BDDC	ACBD	BAAC
DADA	CADB	DADA	ADAD	BDAC	ADAD
ACBC	ACBD	BCBD	DBCB	DBCA	CBCA
CADA	CADB	DADB	BDAD	BDAC	ADAC
DBCB	DBCA	CBCA	ACBC	ACBD	BCBD
BDAD	BDAC	ADAC	CADA	CADB	DADB
CBCB	DBCA	CBCB	BCBC	ACBD	BCBC
DBBA	CADB	DCCA	ACCD	BDAC	ABBD
CDBB	DBCA	CCAB	BACC	ACBD	BBDC
BADA	BDAC	DADC	CDAD	CADB	ADAB

B

126 PRATIQUE

Cinquante-troisiéme Deſſein.			Son oppoſé horiſontalement		
BACD	BADC	ABDC	CDBA	CDAB	DCAB
CDBA	CDAB	DCAB	BACD	BADC	ABDC
ABDC	ABCD	BACD	DCAB	DCBA	CDBA
DCAB	DCBA	CDBA	ABDC	ABCD	BACD
BACD	BADC	ABDC	CDBA	CDAB	DCAB
CDBA	CDAB	DCAB	BACD	BADC	ABDC
DCAB	DCBA	CDBA	ABDC	ABCD	BACD
ABDC	ABCD	BACD	DCAB	DCBA	CDBA
CDBA	CDAB	DCAB	BACD	BADC	ABDC
BACD	BADC	ABDC	CDBA	CDAB	DCAB
DCAB	DCBA	CDBA	ABDC	ABCD	BACD
ABDC	ABCD	BACD	DCAB	DCBA	CDBA

Perpendiculairement.			Diagonalement.		
ABDC	ABCD	BACD	DCAB	DCBA	CDBA
DCAB	DCBA	CDBA	ABDC	ABCD	BACD
BACD	BADC	ABDC	CDBA	CDAB	DCAB
CDBA	CDAB	DCAB	BACD	BADC	ABDC
ABDC	ABCD	BACD	DCAB	DCBA	CDBA
DCAB	DCBA	CDBA	ABDC	ABCD	BACD
CDBA	CDAB	DCAB	BACD	BADC	ABDC
BACD	BADC	ABDC	CDBA	CDAB	DCAB
DCAB	DCBA	CDBA	ABDC	ABCD	BACD
ABDC	ABCD	BACD	DCAB	DCBA	CDBA
CDBA	CDAB	DCAB	BACD	BADC	ABDC
BACD	BADC	ABDC	CDBA	CDAB	DCAB

POUR EXECUTER LES DESSEINS. 127

Cinquantequatriéme Deſſein.			Son oppoſé horiſontalement.		
DBBD	BCBC	ACCA	ACCA	CBCB	DBBD
BDBB	DBCA	CCAC	CACC	ACBD	BBDB
BBDB	BCBC	CACC	CCAC	CBCB	BDBB
DBBD	BADC	ACCA	ACCA	CDAB	DBBD
BDBB	DCBA	CCAC	CACC	ABCD	BBDB
ABAC	ABCD	BDCD	DCDB	DCBA	CABA
BABD	BADC	ACDC	CDCA	CDAB	DBAB
ACAA	CDAB	DDBD	DBDD	BADC	AACA
CAAC	ABCD	BDDB	BDDB	DCBA	CAAC
AACA	ADAD	DBDD	DDBD	DADA	ACAA
ACAA	CADB	DDBD	DBDD	BDAC	AACA
CAAC	ADAD	BDDB	BDDB	DADA	CAAC

Perpendiculairement.			Diagonalement.		
CAAC	ADAD	BDDB	BDDB	DADA	CAAC
ACAA	CADB	DDBD	DBDD	BDAC	AACA
AACA	ADAD	DBDD	DDBD	DADA	ACAA
CAAC	ABCD	BDDB	BDDB	DCBA	CAAC
ACAA	CDAB	DDBD	DBDD	BADC	AACA
BABD	BADC	ACDC	CDCA	CDAB	DBAB
ABAC	ABCD	BDCD	DCDB	DCBA	CABA
BDBB	DCBA	CCAC	CACC	ABCD	BBDB
DBBD	BADC	ACCA	ACCA	CDAB	DBBD
BBDB	BCBC	CACC	CCAC	CBCB	BDBB
BDBB	DBCA	CCAC	CACC	ACBD	BBDB
DBBD	BCBC	ACCA	ACCA	CBCB	DBBD

R ij

128 PRATIQUE

Cinquante-cinquième Dessein. Son opposé horisontalement.

DBCA	DBCA	DBCA	ACBD	ACBD	ACBD	
BBCC	BDAC	BBCC	CCBB	CADB	CCBB	
AADD	ACBD	AADD	DDAA	DBCA	DDAA	
CADD	DADA	AADB	BDAA	ADAD	DDAC	
DBCD	BBCC	ABCA	ACBA	CCBB	DCBD	
BDAC	BBCC	BDAC	CADB	CCBB	CADB	
ACBD	AADD	ACBD	DBCA	DDAA	DBCA	
CADC	AADD	BADB	BDAB	DDAA	CDAC	
DBCC	CBCB	BBCA	ACBB	BCBC	CCBD	
BBCC	BDAC	BBCC	CCBB	CADB	CCBB	
AADD	ACBD	AADD	DDAA	DBCA	DDAA	
CADB	CADB	CADB	BDAC	BDAC	BDAC	

Perpendiculairement. Diagonalement.

CADB	CADB	CADB	BDAC	BDAC	BDAC	
AADD	ACBD	AADD	DDAA	DBCA	DDAA	
BBCC	BDAC	BBCC	CCBB	CADB	CCBB	
DBCC	CBCB	BBCA	ACBB	BCBC	CCBD	
CADC	AADD	BADB	BDAB	DDAA	CDAC	
ACBD	AADD	ACBD	DBCA	DDAA	DBCA	
BDAC	BBCC	BDAC	CADB	CCBB	CADB	
DBCD	BBCC	ABCA	ACBA	CCBB	DCBD	
CADD	DADA	AADB	BDAA	ADAD	DDAC	
AADD	ACBD	AADD	DDAA	DBCA	DDAA	
BBCC	BDAC	BBCC	CCBB	CADB	CCBB	
DBCA	DBCA	DBCA	ACBD	ACBD	ACBD	

POUR EXECUTER LES DESSEINS. 129

Cinquante-sixiéme Dessein.

BACB	DADA	CBDC
CDDA	CBCB	DAAB
ADDC	ADAD	BAAD
BCAB	BCBC	CDBC
DACB	BADC	CBDA
CBDA	CDAB	DACB
DACB	DCBA	CBDA
CBDA	ABCD	DACB
ADBA	ADAD	DCAD
BCCD	BCBC	ABBC
DCCB	DADA	CBBA
ABDA	CBCB	DACD

Son opposé horisontalement.

CDBC	ADAD	BCAB
BAAD	BCBC	ADDC
DAAB	DADA	CDDA
CBDC	CBCB	BACB
ADBC	CDAB	BCAD
BCAD	BADC	ADBC
ADBC	ABCD	BCAD
BCAD	DCBA	ADBC
DACD	DADA	ABDA
CBBA	CBCB	DCCB
ABBC	ADAD	BCCD
DCAD	BCBC	ADBA

Perpendiculairement.

ABDA	CBCB	DACD
DCCB	DADA	CBBA
BCCD	BCBC	ABBC
ADBA	ADAD	DCAD
CBDA	ABCD	DACB
DACB	DCBA	CBDA
CBDA	CDAB	DACB
DACB	BADC	CBDA
BCAB	BCBC	CDBC
ADDC	ADAD	BAAD
CDDA	CBCB	DAAB
BACB	DADA	CBDC

Diagonalement.

DCAD	BCBC	ADBA
ABBC	ADAD	BCCD
CBBA	CBCB	DCCB
DACD	DADA	ABDA
BCAD	DCBA	ABDC
ADBC	ABCD	BCAD
BCAD	BADC	ADBC
ADBC	CDAB	BCAD
CBDC	CBCB	BACB
DAAB	DADA	CDDA
BAAD	BCBC	ADDC
CDBC	ADAD	BCAB

130 PRATIQUE

Cinquante-septiéme Deſſein. Son oppoſé horiſontalement.

DDAC	CCBB	BDAA	AADB	BBCC	CADD	
DDDC	CADB	BAAA	AAAB	BDAC	CDDD	
CDBB	ABCD	CCAB	BACC	DCBA	BBDC	
AABB	DCBA	CCDD	DDCC	ABCD	BBAA	
AACD	DCBA	ABDD	DDBA	ABCD	DCAA	
ACBA	ABCD	DCBD	DBCD	DCBA	ABCA	
BDAB	BADC	CDAC	CADC	CDAB	BADB	
BBDC	CDAB	BACC	CCAB	BADC	CDBB	
BBAA	CDAB	DDCC	CCDD	BADC	AABB	
DCAA	BADC	DDBA	ABDD	CDAB	AACD	
CCCD	DBCA	ABBB	BBBA	ACBD	DCCC	
CCBD	DDAA	ACBB	BBCA	AADD	DBCC	

Perpendiculairement. Diagonalement.

CCBD	DDAA	ACBB	BBCA	AADD	DBCC	
CCCD	DBCA	ABBB	BBBA	ACBD	DCCC	
DCAA	BADC	DDBA	ABDD	CDAB	AACD	
BBAA	CDAB	DDCC	CCDD	BADC	AABB	
BBDC	CDAB	BACC	CCAB	BADC	CDBB	
BDAB	BADC	CDAC	CADC	CDAB	BADB	
ACBA	ABCD	DCBD	DBCD	DCBA	ABCA	
AACD	DCBA	ABDD	DDBA	ABCD	DCAA	
AABB	DCBA	CCDD	DDCC	ABCD	BBAA	
CDBB	ABCD	CCAB	BACC	DCBA	BBDC	
DDDC	CADB	BAAA	AAAB	BDAC	CDDD	
DDAC	CCBB	BDAA	AADB	BBCC	CADD	

POUR EXECUTER LES DESSEINS. 131

Cinquante-huitiéme Deſſein. Son oppoſé horiſontalement.

BDAC	BDAC	BDAC	CADB	CADB	CADB
DDCA	DBCA	DBAA	AABD	ACBD	ACDD
CABB	CADB	CCDB	BDCC	BDAC	BBAC
ACBD	DBCA	ACBD	DBCA	ACBD	DBCA
BDAD	DDAA	ADAC	CADA	AADD	DADB
DBCB	DDAA	CBCA	ACBC	AADD	BCBD
CADA	CCBB	DADB	BDAD	BBCC	ADAC
ACBC	CCBB	BCBD	DBCB	BBCC	CBCA
BDAC	CADB	BDAC	CADB	BDAC	CADB
DBAA	DBCA	DDCA	ACDD	ACBD	AABD
CCDB	CADB	CABB	BBAC	BDAC	BDCC
ACBD	ACBD	ACBD	DBCA	DBCA	DBCA

Perpendiculairement. Diagonalement.

ACBD	ACBD	ACBD	DBCA	DBCA	DBCA
CCDB	CADB	CABB	BBAC	BDAC	BDCC
DBAA	DBCA	DDCA	ACDD	ACBD	AABD
BDAC	CADB	BDAC	CADB	BDAC	CADB
ACBC	CCBB	BCBD	DBCB	BBCC	CBCA
CADA	CCBB	DADB	BDAD	BBCC	ADAC
DBCB	DDAA	CBCA	ACBC	AADD	BCBD
BDAD	DDAA	ADAC	CADA	AADD	DADB
ACBD	DBCA	ACBD	DBCA	ACBD	DBCA
CABB	CADB	CCDB	BDCC	BDAC	BBAC
DDCA	DBCA	DBAA	AABD	ACBD	ACDD
BDAC	BDAC	BDAC	CADB	CADB	CADB

PRATIQUE

Cinquante-neuviéme Deſſein. Son oppoſé horiſontalement.

BACB	DADA	CBDC	CDBC	ADAD	BCAB
CDBD	BCBC	ACAB	BACA	CBCB	DBDC
ABDB	DCBA	CACD	DCAC	ABCD	BDBA
BDBD	CDAB	ACAC	CACA	BADC	DBDB
DBDA	BDAC	DACA	ACAD	CADB	ADBD
CAAD	DBCA	ADDB	BDDA	ACBD	DAAC
DBBC	CADB	BCCA	ACCB	BDAC	CBBD
CACB	ACBD	CBDB	BDBC	DBCA	BCAC
ACAC	DCBA	BDBD	DBDB	ABCD	CACA
BACA	CDAB	DBDC	CDBD	BADC	ACAB
DCAC	ADAD	BDBA	ABDB	DADA	CACD
ABDA	CBCB	DACD	DCAD	BCBC	ADBA

Perpendiculairement. Diagonalement.

ABDA	CBCB	DACD	DCAD	BCBC	ADBA
DCAC	ADAD	BDBA	ABDB	DADA	CACD
BACA	CDAB	DBDC	CDBD	BADC	ACAB
ACAC	DCBA	BDBD	DBDB	ABCD	CACA
CACB	ACBD	CBDB	BDBC	DBCA	BCAC
DBBC	CADB	BCCA	ACCB	BDAC	CBBD
CAAD	DBCA	ADDB	BDDA	ACBD	DAAC
DBDA	BDAC	DACA	ACAD	CADB	ADBD
BDBD	CDAB	ACAC	CACA	BADC	DBDB
ABDB	DCBA	CACD	DCAC	ABCD	BDBA
CDBD	BCBC	ACAB	BACA	CBCB	DBDC
BACB	DADA	CBDC	CDBC	ADAD	BCAB

Soixantiéme

POUR EXECUTER LES DESSEINS. 133

Soixantiéme Dessein.			Son opposé horisontalement.		
DAAA	CBCB	DDDA	ADDD	BCBC	AAAD
CBBB	DADA	CCCB	BCCC	ADAD	BBBC
CBBD	BCBC	ACCB	BCCA	CBCB	DBBC
CBDB	DADA	CACB	BCAC	ADAD	BDBC
ADBD	BCBC	ACAD	DACA	CBCB	DBDA
BCAC	ADAD	BDBC	CBDB	DADA	CACB
ADBD	BCBC	ACAD	DACA	CBCB	DBDA
BCAC	ADAD	BDBC	CBDB	DADA	CACB
DACA	CBCB	DBDA	ADBD	BCBC	ACAD
DAAC	ADAD	BDDA	ADDB	DADA	CAAD
DAAA	CBCB	DDDA	ADDD	BCBC	AAAD
CBBB	DADA	CCCB	BCCC	ADAD	BBBC

Perpendiculairement.			Diagonalement.		
CBBB	DADA	CCCB	BCCC	ADAD	BBBC
DAAA	CBCB	DDDA	ADDD	BCBC	AAAD
DAAC	ADAD	BDDA	ADDB	DADA	CAAD
DACA	CBCB	DBDA	ADBD	BCBC	ACAD
BCAC	ADAD	BDBC	CBDB	DADA	CACB
ADBD	BCBC	ACAD	DACA	CBCB	DBDA
BCAC	ADAD	BDBC	CBDB	DADA	CACB
ADBD	BCBC	ACAD	DACA	CBCB	DBDA
CBDB	DADA	CACB	BCAC	ADAD	BDBC
CBBD	BCBC	ACCB	BCCA	CBCB	DBBC
CBBB	DADA	CCCB	BCCC	ADAD	BBBC
DAAA	CBCB	DDDA	ADDD	BCBC	AAAD

S.

Soixante-uniéme Deſſein.

DABD	ACDA	DABD	ACDA	DABD	ACDA
CBDC	BACB	CBDC	BACB	CBDC	BACB
BDBC	BCAC	BDBC	BCAC	BDBC	BCAC
DAAD	ADDA	DAAD	ADDA	DAAD	ADDA
CBBC	BCCB	CBBC	BCCB	CBBC	BCCB
ACAD	ADBD	ACAD	ADBD	ACAD	ADBD
DACD	ABDA	DACD	ABDA	DACD	ABDA
CBAC	BDCB	CBAC	BDCB	CBAC	BDCB
DABD	ACDA	DABD	ACDA	DABD	ACDA
CBDC	BACB	CBDB	CACB	CBDC	BACB
BDBC	BCAC	BDBA	DCAC	BDBC	BCAC
DAAD	ADDA	DBCD	ABCA	DAAD	ADDA
CBBC	BCCB	CADC	BADB	CBBC	BCCB
ACAD	ADBD	ACAB	CDBD	ACAD	ADBD
DACD	ABDA	DACA	DBDA	DACD	ABDA
CBAC	BDCB	CBAC	BDCB	CBAC	BDCB
DABD	ACDA	DABD	ACDA	DABD	ACDA
CBDC	BACB	CBDC	BACB	CBDC	BACB
BDBC	BCAC	BDBC	BCAC	BDBC	BCAC
DAAD	ADDA	DAAD	ADDA	DAAD	ADDA
CBBC	BCCB	CBBC	BCCB	CBBC	BCCB
ACAD	ADBD	ACAD	ADBD	ACAD	ADBD
DACD	ABDA	DACD	ABDA	DACD	ABDA
CBAC	BDCB	CBAC	BDCB	CBAC	BDCB

POUR EXECUTER LES DESSEINS. 135

Son opposé diagonalement.

BCDB	CABC	BCDB	CABC	BCDB	CABC
ADBA	DCAD	ADBA	DCAD	ADBA	DCAD
DBDA	DACA	DBDA	DACA	DBDA	DACA
BCCB	CBBC	BCCB	CBBC	BCCB	CBBC
ADDA	DAAD	ADDA	DAAD	ADDA	DAAD
CACB	CBDB	CACB	CBDB	CACB	CBDB
BCAB	CDBC	BCAB	CDBC	BCAB	CDBC
ADCA	DBAD	ADCA	DBAD	ADCA	DBAD
BCDB	CABC	BCDB	CABC	BCDB	CABC
ADBA	DCAD	ADBD	ACAD	ADBA	DCAD
DBDA	DACA	DBDC	BACA	DBDA	DACA
BCCB	CBBC	BDAB	CDAC	BCCB	CBBC
ADDA	DAAD	ACBA	DCBD	ADDA	DAAD
CACB	CBDB	CACD	ABDB	CACB	CBDB
BCAB	CDBC	BCAC	BDBC	BCAB	CDBC
ADCA	DBAD	ADCA	DBAD	ADCA	DBAD
BCDB	CABC	BCDB	CABC	BCDB	CABC
ADBA	DCAD	ADBA	DCAD	ADBA	DCAD
DBDA	DACA	DBDA	DACA	DBDA	DACA
BCCB	CBBC	BCCB	CBBC	BCCB	CBBC
ADDA	DAAD	ADDA	DAAD	ADDA	DAAD
CACB	CBDB	CACB	CBDB	CACB	CBDB
BCAB	CDBC	BCAB	CDBC	BCAB	CDBC
ADCA	DBAD	ADCA	DBAD	ADCA	DBAD

S ij

Son opposé horisontalement.

ADCA	DBAD	ADCA	DBAD	ADCA	DBAD
BCAB	CDBC	BCAB	CDBC	BCAB	CDBC
CACB	CBDB	CACB	CBDB	CACB	CBDB
ADDA	DAAD	ADDA	DAAD	ADDA	DAAD
BCCB	CBBC	BCCB	CBBC	BCCB	CBBC
DBDA	DACA	DBDA	DACA	DBDA	DACA
ADBA	DCAD	ADBA	DCAD	ADBA	DCAD
BCDB	CABC	BCDB	CABC	BCDB	CABC
ADCA	DBAD	ADCA	DBAD	ADCA	DBAD
BCAB	CDBC	BCAC	BDBC	BCAB	CDBC
CACB	CBDB	CACD	ABDB	CACB	CBDB
ADDA	DAAD	ACBA	DCBD	ADDA	DAAD
BCCB	CBBC	BDAB	CDAC	BCCB	CBBC
DBDA	DACA	DBDC	BACA	DBDA	DACA
ADBA	DCAD	ADBD	ACAD	ADBA	DCAD
BCDB	CABC	BCDB	CABC	BCDB	CABC
ADCA	DBAD	ADCA	DBAD	ADCA	DBAD
BCAB	CDBC	BCAB	CDBC	BCAB	CDBC
CACB	CBDB	CACB	CBDB	CACB	CBDB
ADDA	DAAD	ADDA	DAAD	ADDA	DAAD
BCCB	CBBC	BCCB	CBBC	BCCB	CBBC
DBDA	DACA	DBDA	DACA	DBDA	DACA
ADBA	DCAD	ADBA	DCAD	ADBA	DCAD
BCDB	CABC	BCDB	CABC	BCDB	CABC

Son opposé perpendiculairement.

CBAC	BDCB	CBAC	BDCB	CBAC	BDCB
DACD	ABDA	DACD	ABDA	DACD	ABDA
ACAD	ADBD	ACAD	ADBD	ACAD	ADBD
CBBC	BCCB	CBBC	BCCB	CBBC	BCCB
DAAD	ADDA	DAAD	ADDA	DAAD	ADDA
BDBC	BCAC	BDBC	BCAC	BDBC	BCAC
CBDC	BACB	CBDC	BACB	CBDC	BACB
DABD	ACDA	DABD	ACDA	DABD	ACDA
CBAC	BDCB	CBAC	BDCB	CBAC	BDCB
DACD	ABDA	DACA	DBDA	DACD	ABDA
ACAD	ADBD	ACAB	CDBD	ACAD	ADBD
CBBC	BCCB	CADC	BADB	CBBC	BCCB
DAAD	ADDA	DBCD	ABCA	DAAD	ADDA
BDBC	BCAC	BDBA	DCAC	BDBC	BCAC
CBDC	BACB	CBDB	CACB	CBDC	BACB
DABD	ACDA	DABD	ACDA	DABD	ACDA
CBAC	BDCB	CBAC	BDCB	CBAC	BDCB
DACD	ABDA	DACD	ABDA	DACD	ABDA
ACAD	ADBD	ACAD	ADBD	ACAD	ADBD
CBBC	BCCB	CBBC	BCCB	CBBC	BCCB
DAAD	ADDA	DAAD	ADDA	DAAD	ADDA
BDBC	BCAC	BDBC	BCAC	BDBC	BCAC
CBDC	BACB	CBDC	BACB	CBDC	BACB
DABD	ACDA	DABD	ACDA	DABD	ACDA

Soixante-deuxiéme Deſſein.

BAAD	DCBA	ADDC	BAAD	DCBA	ADDC
CDCB	ABCD	CBAB	CDCB	ABCD	CBAB
CADA	DBCA	DADB	CADA	DBCA	DADB
DBCB	CADB	CBCA	DBCB	CADB	CBCA
DCDA	BADC	DABA	DCDA	BADC	DABA
ABBC	CDAB	BCCD	ABBC	CDAB	BCCD
BAAD	DCBA	ADDC	BAAD	DCBA	ADDC
CDCB	ABCD	CBAB	CDCB	ABCD	CBAB
CADA	DBCA	DADB	CADA	DBCA	DADB
DBCB	CADB	CBCA	DBCB	CADB	CBCA
DCDA	BADC	DABD	ACDA	BADC	DABA
ABBC	CDAB	BCDD	AABC	CDAB	BCCD
BAAD	DCBA	ADCC	BBAD	DCBA	ADDC
CDCB	ABCD	CBAC	BDCB	ABCD	CBAB
CADA	DBCA	DADB	CADA	DBCA	DADB
DBCB	CADB	CBCA	DBCB	CADB	CBCA
DCDA	BADC	DABA	DCDA	BADC	DABA
ABBC	CDAB	BCCD	ABBC	CDAB	BCCD
BAAD	DCBA	ADDC	BAAD	DCBA	ADDC
CDCB	ABCD	CBAB	CDCB	ABCD	CBAB
CADA	DBCA	DADB	CADA	DBCA	DADB
DBCB	CADB	CBCA	DBCB	CADB	CBCA
DCDA	BADC	DABA	DCDA	BADC	DABA
ABBC	CDAB	BCCD	ABBC	CDAB	BCCD

POUR EXECUTER LES DESSEINS. 139

Son opposé diagonalement.

DCCB	BADC	CBBA	DCCB	BADC	CBBA
ABAD	CDAB	ADCD	ABAD	CDAB	ADCD
ACBC	BDAC	BCBD	ACBC	BDAC	BCBD
BDAD	ACBD	ADAC	BDAD	ACBD	ADAC
BABC	DCBA	BCDC	BABC	DCBA	BCDC
CDDA	ABCD	DAAB	CDDA	ABCD	DAAB
DCCB	BADC	CBBA	DCCB	BADC	CBBA
ABAD	CDAB	ADCD	ABAD	CDAB	ADCD
ACBC	BDAC	BCBD	ACBC	BDAC	BCBD
BDAD	ACBD	ADAC	BDAD	ACBD	ADAC
BABC	DCBA	BCDB	CABC	DCBA	BCDC
CDDA	ABCD	DABB	CCDA	ABCD	DAAB
DCCB	BADC	CBAA	DDCB	BADC	CBBA
ABAD	CDAB	ADCA	DBAD	CDAB	ADCD
ACBC	BDAC	BCBD	ACBC	BDAC	BCBD
BDAD	ACBD	ADAC	BDAD	ACBD	ADAC
BABC	DCBA	BCDC	BABC	DCBA	BCDC
CDDA	ABCD	DAAB	CDDA	ABCD	DAAB
DCCB	BADC	CBBA	DCCB	BADC	CBBA
ABAD	CDAB	ADCD	ABAD	CDAB	ADCD
ACBC	BDAC	BCBD	ACBC	BDAC	BCBD
BDAD	ACBD	ADAC	BDAD	ACBD	ADAC
BABC	DCBA	BCDC	BABC	DCBA	BCDC
CDDA	ABCD	DAAB	CDDA	ABCD	DAAB

PRATIQUE

Son opposé horisontalement.

CDDA	ABCD	DAAB	CDDA	ABCD	DAAB
BABC	DCBA	BCDC	BABC	DCBA	BCDC
BDAD	ACBD	ADAC	BDAD	ACBD	ADAC
ACBC	BDAC	BCBD	ACBC	BDAC	BCBD
ABAD	CDAB	ADCD	ABAD	CDAB	ADCD
DCCB	BADC	CBBA	DCCB	BADC	CBBA
CDDA	ABCD	DAAB	CDDA	ABCD	DAAB
BABC	DCBA	BCDC	BABC	DCBA	BCDC
BDAD	ACBD	ADAC	BDAD	ACBD	ADAC
ACBC	BDAC	BCBD	ACBC	BDAC	BCBD
ABAD	CDAB	ADCA	DBAD	CDAB	ADCD
DCCB	BADC	CBAA	DDCB	BADC	CBBA
CDDA	ABCD	DABB	CCDA	ABCD	DAAB
BABC	DCBA	BCDB	CABC	DCBA	BCDC
BDAD	ACBD	ADAC	BDAD	ACBD	ADAC
ACBC	BDAC	BCBD	ACBC	BDAC	BCBD
ABAD	CDAB	ADCD	ABAD	CDAB	ADCD
DCCB	BADC	CBBA	DCCB	BADC	CBBA
CDDA	ABCD	DAAB	CDDA	ABCD	DAAB
BABC	DCBA	BCDC	BABC	DCBA	BCDC
BDAD	ACBD	ADAC	BDAD	ACBD	ADAC
ACBC	BDAC	BCBD	ACBC	BDAC	BCBD
ABAD	CDAB	ADCD	ABAD	CDAB	ADCD
DCCB	BADC	CBBA	DCCB	BADC	CBBA

Son opposé perpendiculairement.

ABBC	CDAB	BCCD	ABBC	CDAB	BCCD
DCDA	BADC	DABA	DCDA	BADC	DABA
DBCB	CADB	CBCA	DBCB	CADB	CBCA
CADA	DBCA	DADB	CADA	DBCA	DADB
CDCB	ABCD	CBAB	CDCB	ABCD	CBAB
BAAD	DCBA	ADDC	BAAD	DCBA	ADDC
ABBC	CDAB	BCCD	ABBC	CDAB	BCCD
DCDA	BADC	DABA	DCDA	BADC	DABA
DBCB	CADB	CBCA	DBCB	CADB	CBCA
CADA	DBCA	DADB	CADA	DBCA	DADB
CDCB	ABCD	CBAC	BDCB	ABCD	CBAB
BAAD	DCBA	ADCC	BBAD	DCBA	ADDC
ABBC	CDAB	BCDD	AABC	CDAB	BCCD
DCDA	BADC	DABD	ACDA	BADC	DABA
DBCB	CADB	CBCA	DBCB	CADB	CBCA
CADA	DBCA	BADB	CADA	DBCA	DADB
CDCB	ABCD	CBAB	CDCB	ABCD	CBAB
BAAD	DCBA	ADDC	BAAD	DCBA	ADDC
ABBC	CDAB	BCCD	ABBC	CDAB	BCCD
DCDA	BADC	DABA	DCDA	BADC	DABA
DBCB	CADB	CBCA	DBCB	CADB	CBCA
CADA	DBCA	DADB	CADA	DBCA	DADB
CDCB	ABCD	CBAB	CDCB	ABCD	CBAB
BAAD	DCBA	ADDC	BAAD	DCBA	ADDC

T.

Soixante-troisième Dessein.

BBBD	ACCC	BBBD	ACCC	BBBD	ACCC
BBDC	BACC	BBDA	DACC	BBDC	BACC
BDDD	AAAC	BDBB	CCAC	BDDD	AAAC
DADD	AADA	DCBB	CCBA	DADD	AADA
CBCC	BBCB	CDAA	DDAB	CBCC	BBCB
ACCC	BBBD	ACAA	DDBD	ACCC	BBBD
AACD	ABDA	DACB	CBDA	DACD	ABDD
AAAC	BDCD	ABAC	BDCD	ABAC	BDDD
BBBD	ACDC	BABD	ACDC	BABD	ACCC
BBDA	DACB	CBDC	BACB	CBDA	DACC
BDBB	CCAC	BDBA	DCAC	BDBB	CCAC
DCBB	CCBA	DACB	CBDA	DCBB	CCBA
CDAA	DDAB	CBDA	DACB	CDAA	DDAB
ACAA	DDBD	ACAB	CDBD	ACAA	DDBD
AACB	CBDA	DACD	ABDA	DACB	CBDD
AAAC	BDCD	ABAC	BDCD	ABAC	BDDD
BBBD	ACCC	BBBD	ACCC	BBBD	ACCC
BBDC	BACC	BBDA	DACC	BBDC	BACC
BDDD	AAAC	BDBB	CCAC	BDDD	AAAC
DADD	AADA	DCBB	CCBA	DADD	AADA
CBCC	BBCB	CDAA	DDAB	CBCC	BBCB
ACCC	BBBD	ACAA	DDBD	ACCC	BBBD
AACD	ABDA	DACB	CBDA	DACD	ABDD
AAAC	BDCD	ABAC	BDCD	ABAC	BDDD

POUR EXECUTER LES DESSEINS. 143

Son opposé diagonalement.

DDDB	CABA	DCDB	CABA	DCDB	CAAA
DDBA	DCAD	ADBC	BCAD	ADBA	DCAA
DBBB	CCCA	DBDD	AACA	DBBB	CCCA
BCBB	CCBC	BADD	AADC	BCBB	CCBC
ADAA	DDAD	ABCC	BBCD	ADAA	DDAD
CAAA	DDDB	CACC	BBDB	CAAA	DDDB
CCAB	CDBB	CCAD	ADBB	CCAB	CDBB
CCCA	DBBB	CCCA	DBBB	CCCA	DBBB
DDDB	CABA	DCDB	CABA	DCDB	CAAA
DDBC	BCAD	ADBA	DCAD	ADBC	BCAA
DBDD	AACA	DBDC	BACA	DBDD	AACA
BADD	AADC	BCAD	ADBC	BADD	AADC
ABCC	BBCD	ADBC	BCAD	ABCC	BBCD
CACC	BBDB	CACD	ABDB	CACC	BBDB
CCAD	ADBC	BCAB	CDBC	BCAD	ADBB
CCCA	DBAB	CDCA	DBAB	CDCA	DBBB
DDDB	CABA	DCDB	CABA	DCDB	CAAA
DDBA	DCAD	ADBC	BCAD	ADBA	DCAA
DBBB	CCCA	DBDD	AACA	DBBB	CCCA
BCBB	CCBC	BADD	AADC	BCBB	CCBC
ADAA	DDAD	ABCC	BBCD	ADAA	DDAD
CAAA	DDDB	CACC	BBDB	CAAA	DDDB
CCAB	CDBB	CCAD	ADBB	CCAB	CDBB
CCCA	DBBB	CCCA	DBBB	CCCA	DBBB

T ij

Son opposé horisontalement.

CCCA	DBBB	CCCA	DBBB	CCCA	DBBB
CCAB	CDBB	CCAD	ADBB	CCAB	CDBB
CAAA	DDDB	CACC	BBDB	CAAA	DDDB
ADAA	DDAD	ABCC	BBCD	ADAA	DDAD
BCBB	CCBC	BADD	AADC	BCBB	CCBC
DBBB	CCCA	DBDD	AACA	DBBB	CCCA
DDBA	DCAD	ADBC	BCAD	ADBA	DCAA
DDDB	CABA	DCDB	CABA	DCDB	CAAA
CCCA	DBAB	CDCA	DBAB	CDCA	DBBB
CCAD	ADBC	BCAB	CDBC	BCAD	ADBB
CACC	BBDB	CACD	ABDB	CACC	BBDB
ABCC	BBCD	ADBC	BCAD	ABCC	BBCD
BADD	AADC	BCAD	ADBC	BADD	AADC
DBDD	AACA	DBDC	BACA	DBDD	AACA
DDBC	BCAD	ADBA	DCAD	ADBC	BCAA
DDDB	CABA	DCDB	CABA	DCDB	CAAA
CCCA	DBBB	CCCA	DBBB	CCCA	DBBB
CCAB	CDBB	CCAD	ADBB	CCAB	CDBB
CAAA	DDDB	CACC	BBDB	CAAA	DDDB
ADAA	DDAD	ABCC	BBCD	ADAA	DDAD
BCBB	CCBC	BADD	AADC	BCBB	CCBC
DBBB	CCCA	DBDD	AACA	DBBB	CCCA
DDBA	DCAD	ADBC	BCAD	ADBA	DCAA
DDDB	CABA	DCDB	CABA	DCDB	CAAA

POUR EXECUTER LES DESSEINS. 145

Son opposé perpendiculairement.

AAAC	BDCD	ABAC	BDCD	ABAC	BDDD
AACD	ABDA	DACB	CBDA	DACD	ABDD
ACCC	BBBD	ACAA	DDBD	ACCC	BBBD
CBCC	BBCB	CDAA	DDAB	CBCC	BBCB
DADD	AADA	DCBB	CCBA	DADD	AADA
BDDD	AAAC	BDBB	CCAC	BDDD	AAAC
BBDC	BACC	BBDA	DACC	BBDC	BACC
BBBD	ACCC	BBBD	ACCC	BBBD	ACCC
AAAC	BDCD	ABAC	BDCD	ABAC	BDDD
AACB	CBDA	DACD	ABDA	DACB	CBDD
ACAA	DDBD	ACAB	CDBD	ACAA	DDBD
CDAA	DDAB	CBDA	DACB	CDAA	DDAB
DCBB	CCBA	DACB	CBDA	DCBB	CCBA
BDBB	CCAC	BDBA	DCAC	BDBB	CCAC
BBDA	DACB	CBDC	BACB	CBDA	DACC
BBBD	ACDC	BABD	ACDC	BABD	ACCC
AAAC	BDCD	ABAC	BDCD	ABAC	BDDD
AACD	ABDA	DACB	CBDA	DACD	ABDD
ACCC	BBBD	ACAA	DDBD	ACCC	BBBD
CBCC	BBCB	CDAA	DDAB	CBCC	BBCB
DADD	AADA	DCBB	CCBA	DADD	AADA
BDDD	AAAC	BBDB	CCAC	BDDD	AAAC
BBDC	BACC	BBDA	DACC	BBDC	BACC
BBBD	ACCC	BBBD	ACCC	BBBD	ACCC

Soixante-quatriéme Deſſein.

DBDA	DACA	DBDA	DACA	DBDA	DACA
BDBA	DCAC	BDBA	DCAC	BDBA	DCAC
DBDC	BACA	DBDC	BACA	DBDC	BACA
CCAD	ADBB	CCAD	ADBB	CCAD	ADBB
DDBC	BCAA	DDBC	BCAA	DDBC	BCAA
CACD	ABDB	CACD	ABDB	CACD	ABDB
ACAB	CDBD	ACAB	CDBD	ACAB	CDBD
CACB	CBDB	CACB	CBDB	CACB	CBDB
DBDA	DACA	DBDA	DACA	DBDA	DACA
BDBA	DCAC	BDBA	DCAC	BDBA	DCAC
DBDC	BACA	DBDC	BACA	DBDC	BACA
CCAD	ADBB	CCAD	ADBB	CCAD	ADBB
DDBC	BCAA	DDBC	BCAA	DDBC	BCAA
CACD	ABDB	CACD	ABDB	CACD	ABDB
ACAB	CDBD	ACAB	CDBD	ACAB	CDBD
CACB	CBDB	CACB	CBDB	CACB	CBDB
DBDA	DACA	DBDA	DACA	DBDA	DACA
BDBA	DCAC	BDBA	DCAC	BDBA	DCAC
DBDC	BACA	DBDC	BACA	DBDC	BACA
CCAD	ADBB	CCAD	ADBB	CCAD	ADBB
DDBC	BCAA	DDBC	BCAA	DDBC	BCAA
CACD	ABDB	CACD	ABDB	CACD	ABDB
ACAB	CDBD	ACAB	CDBD	ACAB	CDBD
CACB	CBDB	CACB	CBDB	CACB	CBDB

POUR EXECUTER LES DESSEINS. 147

Son opposé diagonalement.

BDBC	BCAC	BDBC	BCAC	BDBC	BCAC
DBDC	BACA	DBDC	BACA	DBDC	BACA
BDBA	DCAC	BDBA	DCAC	BDBA	DCAC
AACB	CBDD	AACB	CBDD	AACB	CBDD
BBDA	DACC	BBDA	DACC	BBDA	DACC
ACAB	CDBD	ACAB	CDBD	ACAB	CDBD
CACD	ABDB	CACD	ABDB	CACD	ABDB
ACAD	ADBD	ACAD	ADBD	ACAD	ADBD
BDBC	BCAC	BDBC	BCAC	BDBC	BCAC
DBDC	BACA	DBDC	BACA	DBDC	BACA
BDBA	DCAC	BDBA	DCAC	BDBA	DCAC
AACB	CBDD	AACB	CBDD	AACB	CBDD
BBDA	DACC	BBDA	DACC	BBDA	DACC
ACAB	CDBD	ACAB	CDBD	ACAB	CDBD
CACD	ABDB	CACD	ABDB	CACD	ABDB
ACAD	ADBD	ACAD	ADBD	ACAD	ADBD
BDBC	BCAC	BDBC	BCAC	BDBC	BCAC
DBDC	BACA	DBDC	BACA	DBDC	BACA
BDBA	DCAC	BDBA	DCAC	BDBA	DCAC
AACB	CBDD	AACB	CBDD	AACB	CBDD
BBDA	DACC	BBDA	DACC	BBDA	DACC
ACAB	CDBD	ACAB	CDBD	ACAB	CDBD
CACD	ABDB	CACD	ABDB	CACD	ABDB
ACAD	ADBD	ACAD	ADBD	ACAD	ADBD

Son opposé horisontalement.

ACAD	ADBD	ACAD	ADBD	ACAD	ADBD
CACD	ABDB	CACD	ABDB	CACD	ABDB
ACAB	CDBD	ACAB	CDBD	ACAB	CDBD
BBDA	DACC	BBDA	DACC	BBDA	DACC
AACB	CBDD	AACB	CBDD	AACB	CBDD
BDBA	DCAC	BDBA	DCAC	BDBA	DCAC
DBDC	BACA	DBDC	BACA	DBDC	BACA
BDBC	BCAC	BDBC	BCAC	BDBC	BCAC
ACAD	ADBD	ACAD	ADBD	ACAD	ADBD
CACD	ABDB	CACD	ABDB	CACD	ABDB
ACAB	CDBD	ACAB	CDBD	ACAB	CDBD
BBDA	DACC	BBDA	DACC	BBDA	DACC
AACB	CBDD	AACB	CBDD	AACB	CBDD
BDBA	DCAC	BDBA	DCAC	BDBA	DCAC
DBDC	BACA	DBDC	BACA	DBDC	BACA
BDBC	BCAC	BDBC	BCAC	BDBC	BCAC
ACAD	ADBD	ACAD	ADBD	ACAD	ADBD
CACD	ABDB	CACD	ABDB	CACD	ABDB
ACAB	CDBD	ACAB	CDBD	ACAB	CDBD
BBDA	DACC	BBDA	DACC	BBDA	DACC
AACB	CBDD	AACB	CBDD	AACB	CBDD
BDBA	DCAC	BDBA	DCAC	BDBA	DCAC
DBDC	BACA	DBDC	BACA	DBDC	BACA
BDBC	BCAC	BDBC	BCAC	BDBC	BCAC

Son opposé perpendiculairement.

CACB	CBDB	CACB	CBDB	CACB	CBDB
ACAB	CDBD	ACAB	CDBD	ACAB	CDBD
CACD	ABDB	CACD	ABDB	CACD	ABDB
DDBC	BCAA	DDBC	BCAA	DDBC	BCAA
CCAD	ADBB	CCAD	ADBB	CCAD	ADBB
DBDC	BACA	DBDC	BACA	DBDC	BACA
BDBA	DCAC	BDBA	DCAC	BDBA	DCAC
DBDA	DACA	DBDA	DACA	DBDA	DACA
CACB	CBDB	CACB	CBDB	CACB	CBDB
ACAB	CDBD	ACAB	CDBD	ACAB	CDBD
CACD	ABDB	CACD	ABDB	CACD	ABDB
DDBC	BCAA	DDBC	BCAA	DDBC	BCAA
CCAD	ADBB	CCAD	ADBB	CCAD	ADBB
DBDC	BACA	DBDC	BACA	DBDC	BACA
BDBA	DCAC	BDBA	DCAC	BDBA	DCAC
DBDA	DACA	DBDA	DACA	DBDA	DACA
CACB	CBDB	CACB	CBDB	CACB	CBDB
ACAB	CDBD	ACAB	CDBD	ACAB	CDBD
CACD	ABDB	CACD	ABDB	CACD	ABDB
DDBC	BCAA	DDBC	BCAA	DDBC	BCAA
CCAD	ADBB	CCAD	ADBB	CCAD	ADBB
DBDC	BACA	DBDC	BACA	DBDC	BACA
BDBA	DCAC	BDBA	DCAC	BDBA	DCAC
DBDA	DACA	DBDA	DACA	DBDA	DACA

Soixante-cinquième Deſſein.

DCBC	BCBA	DCBC	BCBA	DCBC	BCBA
ABDB	CACD	ABDB	CACD	ABDB	CACD
BDBA	DCAC	BDBA	DCAC	BDBA	DCAC
ABCB	CBCD	ABCB	CBCD	ABCB	CBCD
BADA	DADC	BADA	DADC	BADA	DADC
ACAB	CDBD	ACAB	CDBD	ACAB	CDBD
BACA	DBDC	BACA	DBDC	BACA	DBDC
CDAD	ADAB	CDAD	ADAB	CDAD	ADAB
DCBC	BCBA	DCBC	BCBA	DCBC	BCBA
ABDB	CACD	ABDB	CACD	ABDB	CACD
BDBA	DCAC	BDBA	DCAC	BDBA	DCAC
ABCB	CBCD	ABCD	ABCD	ABCB	CBCD
BADA	DADC	BADC	BADC	BADA	DADC
ACAB	CDBD	ACAB	CDBD	ACAB	CDBD
BACA	DBDC	BACA	DBDC	BACA	DBDC
CDAD	ADAB	CDAD	ADAB	CDAD	ADAB
DCBC	BCBA	DCBC	BCBA	DCBC	BCBA
ABDB	CACD	ABDB	CACD	ABDB	CACD
BDBA	DCAC	BDBA	DCAC	BDBA	DCAC
ABCB	CBCD	ABCB	CBCD	ABCB	CBCD
BADA	DADC	BADA	DADC	BADA	DADC
ACAB	CDBD	ACAB	CDBD	ACAB	CDBD
BACA	DBDC	BACA	DBDC	BACA	DBDC
CDAD	ADAB	CDAD	ADAB	CDAD	ADAB

POUR EXECUTER LES DESSEINS. 151

Son opposé diagonalement.

BADA	DADC	BADA	DADC	BADA	DADC
CDBD	ACAB	CDBD	ACAB	CDBD	ACAB
DBDC	BACA	DBDC	BACA	DBDC	BACA
CDAD	ADAB	CDAD	ADAB	CDAD	ADAB
DCBC	BCBA	DCBC	BCBA	DCBC	BCBA
CACD	ABDB	CACD	ABDB	CACD	ABDB
DCAC	BDBA	DCAC	BDBA	DCAC	BDBA
ABCB	CBCD	ABCB	CBCD	ABCB	CBCD
BADA	DADC	BADA	DADC	BADA	DADC
CDBD	ACAB	CDBD	ACAB	CDBD	ACAB
DBDC	BACA	DBDC	BACA	DBDC	BACA
CDAD	ADAB	CDAB	CDAB	CDAD	ADAB
DCBC	BCBA	DCBA	DCBA	DCBC	BCBA
CACD	ABDB	CACD	ABDB	CACD	ABDB
DCAC	BDBA	DCAC	BDBA	DCAC	BDBA
ABCB	CBCD	ABCB	CBCD	ABCB	CBCD
BADA	DADC	BADA	DADC	BADA	DADC
CDBD	ACAB	CDBD	ACAB	CDBD	ACAB
DBDC	BACA	DBDC	BACA	DBDC	BACA
CDAD	ADAB	CDAD	ADAB	CDAD	ADAB
DCBC	BCBA	DCBC	BCBA	DCBC	BCBA
CACD	ABDB	CACD	ABDB	CACD	ABDB
DCAC	BDBA	DCAC	BDBA	DCAC	BDBA
ABCB	CBCD	ABCB	CBCD	ABCB	CBCD

V ij

PRATIQUE

Son opposé horisontalement.

ABCB	CBCD	ABCB	CBCD	ABCB	CBCD
DCAC	BDBA	DCAC	BDBA	DCAC	BDBA
CACD	ABDB	CACD	ABDB	CACD	ABDB
DCBC	BCBA	DCBC	BCBA	DCBC	BCBA
CDAD	ADAB	CDAD	ADAB	CDAD	ADAB
DBDC	BACA	DBDC	BACA	DBDC	BACA
CDBD	ACAB	CDBD	ACAB	CDBD	ACAB
BADA	DADC	BADA	DADC	BADA	DADC
ABCB	CBCD	ABCB	CBCD	ABCB	CBCD
DCAC	BDBA	DCAC	BDBA	DCAC	BDBA
CACD	ABDB	CACD	ABDB	CACD	ABDB
DCBC	BCBA	DCBA	DCBA	DCBC	BCBA
CDAD	ADAB	CDAB	CDAB	CDAD	ADAB
DBDC	BACA	DBDC	BACA	DBDC	BACA
CDBD	ACAB	CDBD	ACAB	CDBD	ACAB
BADA	DADC	BADA	DADC	BADA	DADC
ABCB	CBCD	ABCB	CBCD	ABCB	CBCD
DCAC	BDBA	DCAC	BDBA	DCAC	BDBA
CACD	ABDB	CACD	ABDB	CACD	ABDB
DCBC	BCBA	DCBC	BCBA	DCBC	BCBA
CDAD	ADAB	CDAD	ADAB	CDAD	ADAB
DBDC	BACA	DBDC	BACA	DBDC	BACA
CDBD	ACAB	CDBD	ACAB	CDBD	ACAB
BADA	DADC	BADA	DADC	BADA	DADC

POUR EXECUTER LES DESSEINS. 153

Son opposé perpendiculairement.

CDAD	ADAB	CDAD	ADAB	CDAD	ADAB
BACA	DBDC	BACA	DBDC	BACA	DBDC
ACAB	CDBD	ACAB	CDBD	ACAB	CDBD
BADA	DADC	BADA	DADC	BADA	DADC
ABCB	CBCD	ABCB	CBCD	ABCB	CBCD
BDBA	DCAC	BDBA	DCAC	BDBA	DCAC
ABDB	CACD	ABDB	CACD	ABDB	CACD
DCBC	BCBA	DCBC	BCBA	DCBC	BCBA
CDAD	ADAB	CDAD	ADAB	CDAD	ADAB
BACA	DBDC	BACA	DBDC	BACA	DBDC
ACAB	CDBD	ACAB	CDBD	ACAB	CDBD
BADA	DADC	BADC	BADC	BADA	DADC
ABCB	CBCD	ABCD	ABCD	ABCB	CBCD
BDBA	DCAC	BDBA	DCAC	BDBA	DCAC
ABDB	CACD	ABDB	CACD	ABDB	CACD
DCBC	BCBA	DCBC	BCBA	DCBC	BCBA
CDAD	ADAB	CDAD	ADAB	CDAD	ADAB
BACA	DBDC	BACA	DBDC	BACA	DBDC
ACAB	CDBD	ACAB	CDBD	ACAB	CDBD
BADA	DADC	BADA	DADC	BADA	DADC
ABCB	CBCD	ABCB	CBCD	ABCB	CBCD
BDBA	DCAC	BDBA	DCAC	BDBA	DCAC
ABDB	CACD	ABDB	CACD	ABDB	CACD
DCBC	BCBA	DCBC	BCBA	DCBC	BCBA

Soixante-sixiéme Deſſein.

BBDA	DACC	BBDA	DACC	BBDA	DACC
BDBC	BCAC	BDBC	BCAC	BDBC	BCAC
DBBA	DCCA	DBBA	DCCA	DBBA	DCCA
CACB	CBDB	CACD	ABDB	CACB	CBDB
DBDA	DACA	DBDC	BACA	DBDA	DACA
CAAB	CDDB	CAAB	CDDB	CAAB	CDDB
ACAD	ADBD	ACAD	ADBD	ACAB	ADBD
AACB	CBDD	AACB	CBDD	AACB	CBDD
BBDA	DACC	BBDA	DACC	BBDA	DACC
BDBC	BCAC	BDBC	BCAC	BDBC	BCAC
DBBA	DCCA	DBDD	AACA	DBBA	DCCA
CACD	ABDB	CADD	AADB	CACD	ABDB
DBDC	BACA	DBCC	BBCA	DBDC	BACA
CAAB	CDDB	CACC	BBDB	CAAB	CDDB
ACAD	ADBD	ACAD	ADBD	ACAD	ADBD
AACB	CBDD	AACB	CBDD	AACB	CBDD
BBDA	DACC	BBDA	DACC	BBDA	DACC
BDBC	BCAC	BDBC	BCAC	BDBC	BCAC
DBBA	DCCA	DBBA	DCCA	DBBA	DCCA
CACB	CBDB	CACD	ABDB	CACB	CBDB
DBDA	DACA	DBDC	BACA	DBDA	DACA
CAAB	CDDB	CAAB	CDDB	CAAB	CDDB
ACAD	ADBD	ACAD	ADBD	ACAD	ADBD
AACB	CBDD	AACB	CBDD	AACB	CBDD

POUR EXECUTER LES DESSEINS. 155

Son opposé diagonalement.

DDBC	BCAA	DDBC	BCAA	DDBC	BCAA
DBDA	DACA	DBDA	DACA	DBDA	DACA
BDDC	BAAC	BDDC	BAAC	BDDC	BAAC
ACAD	ADBD	ACAB	CDBD	ACAD	ADBD
BDBC	BCAC	BDBA	DCAC	BDBC	BCAC
ACCD	ABBD	ACCD	ABBD	ACCD	ABBD
CACB	CBDB	CACB	CBDB	CACB	CBDB
CCAD	ADBB	CCAD	ADBB	CCAD	ADBB
DDBC	BCAA	DDBC	BCAA	DDBC	BCAA
DBDA	BCAA	DBDA	DACA	DBDA	DACA
BDDC	BAAC	BDBB	CCAC	BDDC	BAAC
ACAB	CDBD	ACBB	CCBD	ACAB	CDBD
BDBA	DCAC	BDAA	DDAC	BDBA	DCAC
ACCD	ABBD	ACAA	DDBD	ACCD	ABBD
CACB	CBDB	CACB	CBDB	CACB	CBDB
CCAD	ADBB	CCAD	ADBB	CCAD	ADBB
DDBC	BCAA	DDBC	BCAA	DDBC	BCAA
DBDA	DACA	DBDA	DACA	DBDA	DACA
BDDC	BAAC	BDDC	BAAC	BDDC	BAAC
ACAD	ADBD	ACAB	CDBD	ACAD	ADBD
BDBC	BCAC	BDBA	DCAC	BDBC	BCAC
ACCD	ABBD	ACCD	ABBD	ACCD	ABBD
CACB	CBDB	CACB	CBDB	CACB	CBDB
CCAD	ADBB	CCAD	ADBB	CCAD	ADBB

Son opposé horisontalement.

CCAD	ADBB	CCAD	ADBB	CCAD	ADBB
CACB	CBDB	CACB	CBDB	CACB	CBDB
ACCD	ABBD	ACCD	ABBD	ACCD	ABBD
BDBC	BCAC	BDBA	DCAC	BDBC	BCAC
ACAD	ADBD	ACAB	CDBD	ACAD	ADBD
BDDC	BAAC	BDDC	BAAC	BDDC	BAAC
DBDA	DACA	DBDA	DACA	DBDA	DACA
DDBC	BCAA	DDBC	BCAA	DDBC	BCAA
CCAD	ADBB	CCAD	ADBB	CCAD	ADBB
CACB	CBDB	CACB	CBDB	CACB	CBDB
ACCD	ABBD	ACAA	DDBD	ACCD	ABBD
BDBA	DCAC	BDAA	DDAC	BDBA	DCAC
ACAB	CDBD	ACBB	CCBD	ACAB	CDBD
BDDC	BAAC	BDBB	CCAC	BDDC	BAAC
DBDA	DACA	DBDA	DACA	DBDA	DACA
DDBC	BCAA	DDBC	BCAA	DDBC	BCAA
CCAD	ADBB	CCAD	ADBB	CCAD	ADBB
CACB	CBDB	CACB	CBDB	CACB	CBDB
ACCD	ABBD	ACCD	ABBD	ACCD	ABBD
BDBC	BCAC	BDBA	DCAC	BDBC	BCAC
ACAD	ADBD	ACAB	CDBD	ACAD	ADBD
BDDC	BAAC	BDDC	BAAC	BDDC	BAAC
DBDA	DACA	DBDA	DACA	DBDA	DACA
DDBC	BCAA	DDBC	BCAA	DDBC	BCAA

POUR EXECUTER LES DESSEINS. 157

Son opposé perpendiculairement.

AACB	CBDD	AACB	CBDD	AACB	CBDD
ACAD	ADBD	ACAD	ADBD	ACAD	ADBD
CAAB	CDDB	CAAB	CDDB	CAAB	CDDB
DBDA	DACA	DBDC	BACA	DBDA	DACA
CACB	CBDB	CACD	ABDB	CACB	CBDB
DBBA	DCCA	DBBA	DCCA	DBBA	DCCA
BDBC	BCAC	BDBC	BCAC	BDBC	BCAC
BBDA	DACC	BBDA	DACC	BBDA	DACC
AACB	CBDD	AACB	CBDD	AACB	CBDD
ACAD	ADBD	ACAD	ADBD	ACAD	ADBD
CAAB	CDDB	CACG	BBDB	CAAB	CDDB
DBDC	BACA	DBCC	BBCA	DBDC	BACA
CACD	ABDB	CADD	AADB	CACD	ABDB
DBBA	DCCA	DBDD	AACA	DBBA	DCCA
BDBC	BCAC	BDBC	BCAC	BDBC	BCAC
BBDA	DACC	BBDA	DACC	BBDA	DACC
AACB	CBDD	AACB	CBDD	AACB	CBDD
ACAD	ADBD	ACAD	ADBD	ACAD	ADBD
CAAB	CDDB	CAAB	CDDB	CAAB	CDDB
DBDA	DACA	DBDC	BACA	DBDA	DACA
CACB	CBDB	CACD	ABDB	CACB	CBDB
DBBA	DCCA	DBBA	DCCA	DBBA	DCCA
BDBC	BCAC	BDBC	BCAC	BDBC	BCAC
BBDA	DACC	BBDA	DACC	BBDA	DACC

Soixante-septiéme Deſſein.

BBDC	ACBD	BACC	BBDC	ACBD	BACC
BBBD	CADB	ACCC	BBBD	CADB	ACCC
DBBB	DCBA	CCCA	DBBB	DCBA	CCCA
ADBB	BDAC	CCAD	ADBB	BDAC	CCAD
CADB	BBCC	CADB	CADB	BBCC	CADB
ACAD	BBCC	ADBD	ACAD	BBCC	ADBD
BDBC	AADD	BCAC	BDBC	AADD	BCAC
DBCA	AADD	DBCA	DBCA	AADD	DBCA
BCAA	ACBD	DDBC	BCAA	ACBD	DDBC
CAAA	CDAB	DDDB	CAAA	CDAB	DDDB
AAAC	DBCA	BDDD	AAAC	DBCA	BDDD
AACD	BDAC	ABDD	AACD	BDAC	ABDD
BBDC	ACBD	BACC	BBDC	ACBD	BACC
BBBD	CADB	ACCC	BBBD	CADB	ACCC
DBBB	DCBA	CCCA	DBBB	DCBA	CCCA
ADBB	BDAC	CCAD	ADBB	BDAC	CCAD
CADB	BBCC	CADB	CADB	BBCC	CADB
ACAD	BBCC	ADBD	ACAD	BBCC	ADBD
BDBC	AADD	BCAC	BDBC	AADD	BCAC
DBCA	AADD	DBCA	DBCA	AADD	DBCA
BCAA	ACBD	DDBC	BCAA	ACBD	DDBC
CAAA	CDAB	DDDB	CAAA	CDAB	DDDB
AAAC	DBCA	BDDD	AAAC	DBCA	BDDD
AACD	BDAC	ABDD	AACD	BDAC	ABDD

Son opposé diagonalement.

DDBA	CADB	DCAA	DDBA	CADB	DCAA
DDDB	ACBD	CAAA	DDDB	ACBD	CAAA
BDDD	BADC	AAAC	BDDD	BADC	AAAC
CBDD	DBCA	AACB	CBDD	DBCA	AACB
ACBD	DDAA	ACBD	ACBD	DDAA	ACBD
CACB	DDAA	CBDB	CACB	DDAA	CBDB
DBDA	CCBB	DACA	DBDA	CCBB	DACA
BDAC	CCBB	BDAC	BDAC	CCBB	BDAC
DACC	CADB	BBDA	DACC	CADB	BBDA
ACCC	ABCD	BBBD	ACCC	ABCD	BBBD
CCCA	BDAC	DBBB	CCCA	BDAC	DBBB
CCAB	DBCA	CDBB	CCAB	DBCA	CDBB
DDBA	CADB	DCAA	DDBA	CADB	DCAA
DDDB	ACBD	CAAA	DDDB	ACBD	CAAA
BDDD	BADC	AAAC	BDDD	BADC	AAAC
CBDD	DBCA	AACB	CBDD	DBCA	AACB
ACBD	DDAA	ACBD	ACBD	DDAA	ACBD
CACB	DDAA	CBDB	CACB	DDAA	CBDB
DBDA	CCBB	DACA	DBDA	CCBB	DACA
BDAC	CCBB	BDAC	BDAC	CCBB	BDAC
DACC	CADB	BBDA	DACC	CADB	BBDA
ACCC	ABCD	BBBD	ACCC	ABCD	BBBD
CCCA	BDAC	DBBB	CCCA	BDAC	DBBB
CCAB	DBCA	CDBB	CCAB	DBCA	CDBB

Son opposé diametralement.

CCAB	DBCA	CDBB	CCAB	DBCA	CDBB
CCCA	BDAC	DBBB	CCCA	BDAC	DBBB
ACCC	ABCD	BBBD	ACCC	ABCD	BBBD
DACC	CADB	BBDA	DACC	CADB	BBDA
BDAC	CCBB	BDAC	BDAC	CCBB	BDAC
DBDA	CCBB	DACA	DBDA	CCBB	DACA
CACB	DDAA	CBDB	CACB	DDAA	CBDB
ACBD	DDAA	ACBD	ACBD	DDAA	ACBD
CBDD	DBCA	AACB	CBDD	DBCA	AACB
BDDD	BADC	AAAC	BDDD	BADC	AAAC
DDDB	ACBD	CAAA	DDDB	ACBD	CAAA
DDBA	CADB	DCAA	DDBA	CADB	DCAA
CCAB	DBCA	CDBB	CCAB	DBCA	CDBB
CCCA	BDAC	DBBB	CCCA	BDAC	DBBB
ACCC	ABCD	BBBD	ACCC	ABCD	BBBD
DACC	CADB	BBDA	DACC	CADB	BBDA
BDAC	CCBB	BDAC	BDAC	CCBB	BDAC
DBDA	CCBB	DACA	DBDA	CCBB	DACA
CACB	DDAA	CBDB	CACB	DDAA	CBDB
ACBD	DDAA	ACBD	ACBD	DDAA	ACBD
CBDD	DBCA	AACB	CBDD	DBCA	AACB
BDDD	BADC	AAAC	BDDD	BADC	AAAC
DDDB	ACBD	CAAA	DDDB	ACBD	CAAA
DDBA	CADB	DCAA	DDBA	CADB	DCAA

POUR EXECUTER LES DESSEINS. 161

Son opposé perpendiculairement.

AACD	BDAC	ABDD	AACD	BDAC	ABDD
AAAC	DBCA	BDDD	AAAC	DBCA	BDDD
CAAA	CDAB	DDDB	CAAA	CDAB	DDDB
BCAA	ACBD	DDBC	BCAA	ACBD	DDBC
DBCA	AADD	DBCA	DBCA	AADD	DBCA
BDBC	AADD	BCAC	BDBC	AADD	ACAC
ACAD	BBCC	ADBD	ACAD	BBCC	ADBD
CADB	BBCC	CADB	CADB	BBCC	CADB
ADBB	BDAC	CCAD	ADBB	BDAC	CCAD
DBBB	DCBA	CCCA	DBBB	DCBA	CCCA
BBBD	CADB	ACCC	BBBD	CADB	ACCC
BBDC	ACBD	BACC	BBDC	ACBD	BACC
AACD	BDAC	ABDD	AACD	BDAC	ABDD
AAAC	DBCA	BDDD	AAAC	DBCA	BDDD
CAAA	CDAB	DDDB	CAAA	CDAB	DDDB
BCAA	ACBD	DDBC	BCAA	ACBD	DDBC
DBCA	AADD	DBCA	DBCA	AADD	DBCA
BDBC	AADD	BCAC	BDBC	AADD	BCAC
ACAD	BBCC	ADBD	ACAD	BBCC	ADBD
CADB	BBCC	CADB	CADB	BBCC	CADB
ADBB	BDAC	CCAD	ADBB	BDAC	CCAD
DBBB	DCBA	CCCA	DBBB	DCBA	CCCA
BBBD	CADB	ACCC	BBBD	CADB	ACCC
BBDC	ACBD	BACC	BBDC	ACBD	BACC

Soixante-huitiéme Deſſein.

BACA	CDAB	DBDC	BACA	CDAB	DBDC
CBBB	DBCA	CCCB	CBBB	DBCA	CCCB
ABBD	BDAC	ACCD	ABBD	BDAC	ACCD
CBDB	DBCA	CACB	CBDB	DBCA	CACB
ADBD	DDAA	ACAD	ADBD	DDAA	ACAD
DBDB	DBCA	CACA	DBDB	DBCA	CACA
CACA	CADB	DBDB	CACA	CADB	DBDB
BCAC	CCBB	BDBC	BCAC	CCBB	BDBC
DACA	CADB	DBDA	DACA	CADB	DBDA
BAAC	ACBD	BDDC	BAAC	ACBD	BDDC
DAAA	CADB	DDDA	DAAA	CADB	DDDA
ABDB	DCBA	CACD	ABDB	DCBA	CACD
BACA	CDAB	DBDC	BACA	CDAB	DBDC
CBBB	DBCA	CCCB	CBBB	DBCA	CCCB
ABBD	BDAC	ACCD	ABBD	BDAC	ACCD
CBDB	DBCA	CACB	CBDB	DBCA	CACB
ADBD	DDAA	ACAD	ADBD	DDAA	ACAD
DBDB	DBCA	CACA	DBDB	DBCA	CACA
CACA	CADB	DBDB	CACA	CADB	DBDB
BCAC	CCBB	BDBC	BCAC	CCBB	BDBC
DACA	CADB	DBDA	DACA	CADB	DBDA
BAAC	ACBD	BDDC	BAAC	ACBD	BDDC
DAAA	CADB	DDDA	DAAA	CADB	DDDA
ABDB	DCBA	CACD	ABDB	DCBA	CACD

Son opposé diagonalement.

DCAC	ABCD	BDBA	DCAC	ABCD	BDBA
ADDD	BDAC	AAAD	ADDD	BDAC	AAAD
CDDB	DBCA	CAAB	CDDB	DBCA	CAAB
ADBD	BDAC	ACAD	ADBD	BDAC	ACAD
CBDB	BBCC	CACB	CBDB	BBCC	CACB
BDBD	BDAC	ACAC	BDBD	BDAC	ACAC
ACAC	ACBD	BDBD	ACAC	ACBD	BDBD
DACA	AADD	DBDA	DACA	AADD	DBDA
BCAC	ACBD	BDBC	BCAC	ACBD	BDBC
DCCA	CADB	DBBA	DCCA	CADB	DBBA
BCCC	ACBD	BBBC	BCCC	ACBD	BBBC
CDBD	BADC	ACAB	CDBD	BADC	ACAB
DCAC	ABCD	BDBA	DCAC	ABCD	BDBA
ADDD	BDAC	AAAD	ADDD	BDAC	AAAD
CDDB	DBCA	CAAB	CDDB	DBCA	CAAB
ADBD	BDAC	ACAD	ADBD	BDAC	ACAD
CBDB	BBCC	CACB	CBDB	BBCC	CACB
BDBD	BDAC	ACAC	BDBD	BDAC	ACAC
ACAC	ACBD	BDBD	ACAC	ACBD	BDBD
DACA	AADD	DBDA	DACA	AADD	DBDA
BCAC	ACBD	BDBC	BCAC	ACBD	BDBC
DCCA	CADB	DBBA	DCCA	CADB	DBBA
BCCC	ACBD	BBBC	BCCC	ACBD	BBBC
CDBD	BADC	ACAB	CDBD	BADC	ACAB

Son opposé diametralement.

CDBD	BADC	ACAB	CDBD	BADC	ACAB
BCCC	ACBD	BBBC	BCCC	ACBD	BBBC
DCCA	CADB	DBBA	DCCA	CADB	DBBA
BCAC	ACBD	BDBC	BCAC	ACBD	BDBC
DACA	AADD	DBDA	DACA	AADD	DBDA
ACAC	ACBD	BDBD	ACAC	ACBD	BDBD
BDBD	BDAC	ACAC	BDBD	BDAC	ACAC
CBDB	BBCC	CACB	CBDB	BBCC	CACB
ADBD	BDAC	ACAD	ADBD	BDAC	ACAD
CDDB	DBCA	CAAB	CDDB	DBCA	CAAB
ADDD	BDAC	AAAD	ADDD	BDAC	AAAD
DCAC	ABCD	BDBA	DCAC	ABCD	BDBA
CDBD	BADC	ACAB	CDBD	BADC	ACAB
BCCC	ACBD	BBBC	BCCC	ACBD	BBBC
DCCA	CADB	DBBA	DCCA	CADB	DBBA
BCAC	ACBD	BDBC	BCAC	ACBD	BDBC
DACA	AADD	DBDA	DACA	AADD	DBDA
ACAC	ACBD	BDBD	ACAC	ACBD	BDBD
BDBD	BDAC	ACAC	BDBD	BDAC	ACAC
CBDB	BBCC	CACB	CBDB	BBCC	CACB
ADBD	BDAC	ACAD	ADBD	BDAC	ACAD
CDDB	DBCA	CAAB	CDDB	DBCA	CAAB
ADDD	BDAC	AAAD	ADDD	BDAC	AAAD
DCAC	ABCD	BDBA	DCAC	ABCD	BDBA

POUR EXECUTER LES DESSEINS. 165

Son opposé perpendiculairement.

ABDB	DCBA	CACD	ABDB	DCBA	CACD
DAAA	CADB	DDDA	DAAA	CADB	DDDA
BAAC	ACBD	BDDC	BAAC	ACBD	BDDC
DACA	CADB	DBDA	DACA	CADB	DBDA
BCAC	CCBB	BDBC	BCAC	CCBB	BDBC
CACA	CADB	DBDB	CACA	CADB	DBDB
DBDB	DBCA	CACA	DBDB	DBCA	CACA
ADBD	DDAA	ACAD	ADBD	DDAA	ACAD
CBDB	DBCA	CACB	CBDB	DBCA	CACB
ABBD	BDAC	ACCD	ABBD	BDAC	ACCD
CBBB	DBCA	CCCB	CBBB	DBCA	CCCB
BACA	CDAB	DBDC	BACA	CDAB	DBDC
ABDB	DCBA	CACD	ABDB	DCBA	CACD
DAAA	CADB	DDDA	DAAA	CADB	DDDA
BAAC	ACBD	BDDC	BAAC	ACBD	BDDC
DACA	CADB	DBDA	DACA	CADB	DBDA
BCAC	CCBB	BDBC	BCAC	CCBB	BDBC
CACA	CADB	DBDB	CACA	CADB	DBDB
DBDB	DBCA	CACA	DBDB	DBCA	CACA
ADBD	DDAA	ACAD	ADBD	DDAA	ACAD
CBDB	DBCA	CACB	CBDB	DBCA	CACB
ABBD	BDAC	ACCD	ABBD	BDAC	ACCD
CBBB	DBCA	CCCB	CBBB	DBCA	CCCB
BACA	CDAB	DBDC	BACA	CDAB	DBDC

Y

Soixante-neuviéme Deſſein.

BDAC	CCBB	BDAC	BDAC	CCBB	BDAC
DBDA	CCBB	DACA	DBDA	CCBB	DACA
CDBD	ACBD	ACAB	CDBD	ACBD	ACAB
ACDB	DADA	CABD	ACDB	DADA	CABD
AACD	BDAC	ABDD	AACD	BDAC	ABDD
AAAC	DBCA	BDDD	AAAC	DBCA	BDDD
BBBD	CADB	ACCC	BBBD	CADB	ACCC
BBDC	ACBD	BACC	BBDC	ACBD	BACC
BDCA	CBCB	DBAC	BDCA	CBCB	DBAC
DCAC	BDAC	BDBA	DCAC	BDAC	BDBA
CACB	DDAA	CBDB	CACB	DDAA	CBDB
ACBD	DDAA	ACBD	ACBD	DDAA	ACBD
BDAC	CCBB	BDAC	BDAC	CCBB	BDAC
DBDA	CCBB	DACA	DBDA	CCBB	DACA
CDBD	ACBD	ACAB	CDBD	ACBD	ACAB
ACDB	DADA	CABD	ACDB	BADA	CABD
AACD	BDAC	ABDD	AACD	BDAC	ABDD
AAAC	DBCA	BDDD	AAAC	DBCA	BDDD
BBBD	CADB	ACCC	BBBD	CADB	ACCC
BBDC	ACBD	BACC	BBDC	ACBD	BACC
BDCA	CBCB	DBAC	BDCA	CBCB	BDAC
DCAC	BDAC	BDBA	DCAC	BDAC	BDBA
CACB	DDAA	CBDB	CACB	DDAA	CBDB
ACBD	DDAA	ACBD	ACBD	DDAA	ACBD

POUR EXECUTER LES DESSEINS. 167

	Son opposé diagonalement.				
DBCA	AADD	DBCA	DBCA	AADD	DBCA
BDBC	AADD	BCAC	BDBC	AADD	BCAC
ABDB	CADB	CACD	ABDB	CADB	CACD
CABD	BCBC	ACDB	CABD	BCBC	ACDB
CCAB	DBCA	CDBB	CCAB	DBCA	CDBB
CCCA	BDAC	DBBB	CCCA	BDAC	DBBB
DDDB	ACBD	CAAA	DDDB	ACBD	CAAA
DDBA	CADB	DCAA	DDBA	CADB	DCAA
DBAC	ADAD	BDCA	DBAC	ADAD	BDCA
BACA	DBCA	DBDC	BACA	DBCA	DBDC
ACAD	BBCC	ADBD	ACAD	BBCC	ADBD
CADB	BBCC	CADB	CADB	BBCC	CADB
DBCA	AADD	DBCA	DBCA	AADD	DBCA
BDBC	AADD	BCAC	BDBC	AADD	BCAC
ABDB	CADB	CACD	ABDB	CADB	CACD
CABD	BCBC	ACDB	CABD	BCBC	ACDB
CCAB	DBCA	CDBB	CCAB	DBCA	CDBB
CCCA	BDAC	DBBB	CCCA	BDAC	DBBB
DDDB	ACBD	CAAA	DDDB	ACBD	CAAA
DDBA	CADB	DCAA	DDBA	CADB	DCAA
DBAC	ADAD	BDCA	DBAC	ADAD	BDCA
BACA	DBCA	DBDC	BACA	DBCA	DBDC
ACAD	BBCC	ADBD	ACAD	BBCC	ADBD
CADB	BBCC	CADB	CADB	BBCC	CADB

Yij

Son opposé diametralement.

CADB	BBCC	CADB	CADB	BBCC	CADB
ACAD	BBCC	ADBD	ACAD	BBCC	ADBD
BACA	DBCA	DBDC	BACA	DBCA	DBDC
DBAC	ADAD	BDCA	DBAC	ADAD	BDCA
DDBA	CADB	DCAA	DDBA	CADB	DCAA
DDDB	ACBD	CAAA	DDDB	ACBD	CAAA
CCCA	BDAC	DBBB	CCCA	BDAC	DBBB
CCAB	DBCA	CDBB	CCAB	DBCA	CDBB
CABD	BCBC	ACDB	CABD	BCBC	ACDB
ABDB	CADB	CACD	ABDB	CADB	CACD
BDBC	AADD	BCAC	BDBC	AADD	BCAC
DBCA	AADD	DBCA	DBCA	AADD	DBCA
CADB	BBCC	CADB	CADB	BBCC	CADB
ACAD	BBCC	ADBD	ACAD	BBCC	ADBD
BACA	DBCA	DBDC	BACA	DBCA	DBDC
DBAC	ADAD	BDCA	DBAC	ADAD	BDCA
DDBA	CADB	DCAA	DDBA	CADB	DCAA
DDDB	ACBD	CAAA	DDDB	ACBD	CAAA
CCCA	BDAC	DBBB	CCCA	BDAC	DBBB
CCAB	DBCA	CDBB	CCAB	DBCA	CDBB
CABD	BCBC	ACDB	CABD	BCBC	ACDB
ABDB	CADB	CACD	ABDB	CADB	CACD
BDBC	AADD	BCAC	BDBC	AADD	BCAC
DBCA	AADD	DBCA	DBCA	AADD	DBCA

POUR EXECUTER LES DESSEINS.

Son opposé perpendiculairement.

ACBD	DDAA	ACBD	ACBD	DDAA	ACBD
CACB	DDAA	CBDB	CACB	DDAA	CBDB
DCAC	BDAC	BDBA	DCAC	BDAC	BDBA
BDCA	CBCB	DBAC	BDCA	CBCB	BDAC
BBDC	ACBD	BACC	BBDC	ACBD	BACC
BBBD	CADB	ACCC	BBBD	CADB	ACCC
AAAC	DBCA	BDDD	AAAC	DBCA	BDDD
AACD	BDAC	ABDD	AACD	BDAC	ABDD
ACDB	DADA	CABD	ACDB	BADA	CABD
CDBD	ACBD	ACAB	CDBD	ACBD	ACAB
DBDA	CCBB	DACA	DBDA	CCBB	DACA
BDAC	CCBB	BDAC	BDAC	CCBB	BDAC
ACBD	DDAA	ACBD	ACBD	DDAA	ACBD
CACB	DDAA	CBDB	CACB	DDAA	CBDB
DCAC	BDAC	BDBA	DCAC	BDAC	BDBA
BDCA	CBCB	DBAC	BDCA	CBCB	DBAC
BBDC	ACBD	BACC	BBDC	ACBD	BACC
BBBD	CADB	ACCC	BBBD	CADB	ACCC
AAAC	DBCA	BDDD	AAAC	DBCA	BDDD
AACD	BDAC	ABDD	AACD	BDAC	ABDD
ACDB	DADA	CABD	ACDB	DADA	CABD
CDBD	ACBD	ACAB	CDBD	ACBD	ACAB
DBDA	CCBB	DACA	DBDA	CCBB	DACA
BDAC	CCBB	BDAC	BDAC	CCBB	BDAC

Soixante-dixiéme Deſſein.

DCBD	ACBD	ACBA	DCBD	ACBD	ACBA
ABDB	DADA	CACD	ABDB	DADA	CACD
BDBD	BCBC	ACAC	BDBD	BCBC	ACAC
DBDB	DADA	CACA	DBDB	DADA	CACA
CDBD	BCBC	ACAB	CDBD	BCBC	ACAB
ACAC	ABCD	BDBD	ACAC	ABCD	BDBD
BDBD	BADC	ACAC	BDBD	BADC	ACAC
DCAC	ADAD	BDBA	DCAC	ADAD	BDBA
CACA	CBCB	DBDB	CACA	CBCB	DBDB
ACAC	ADAD	BDBD	ACAC	ADAD	BDBD
BACA	CBCB	DBDC	BACA	CBCB	DBDC
CDAC	BDAC	BDAB	CDAC	BDAC	BDAB
DCBD	ACBD	ACBA	DCBD	ACBD	ACBA
ABDB	DADA	CACD	ABDB	DADA	CACD
BDBD	BCBC	ACAC	BDBD	BCBC	ACAC
DBDB	DADA	CACA	DBDB	DADA	CACA
CDBD	BCBC	ACAB	CDBD	BCBC	ACAB
ACAC	ABCD	BDBD	ACAC	ABCD	BDBD
BDBD	BADC	ACAC	BDBD	BADC	ACAC
DCAC	ADAD	BDBA	DCAC	ADAD	BDBA
CACA	CBCB	DBDB	CACA	CBCB	DBDB
ACAC	ADAD	BDBD	ACAC	ADAD	BDBD
BACA	CBCB	DBDC	BACA	CBCB	DBDC
CDAC	BDAC	BDAB	CDAC	BDAC	BDAB

POUR EXECUTER LES DESSEINS. 171

Son opposé diagonalement.

BADB	CADB	CADC	BADB	CADB	CADC
CDBD	BCBC	ACAB	CDBD	BCBC	ACAB
DBDB	DADA	CACA	DBDB	DADA	CACA
BDBD	BCBC	ACAC	BDBD	BCBC	ACAC
ABDB	DADA	CACD	ABDB	DADA	CACD
CACA	CDAB	DBDB	CACA	CDAB	DBDB
DBDB	DCBA	CACA	DBDB	DCBA	CACA
BACA	CBCB	DBDC	BACA	CBCB	DBDC
ACAC	ADAD	BDBD	ACAC	ADAD	BDBD
CACA	CBCB	DBDB	CACA	CBCB	DBDB
DCAC	ADAD	BDBA	DCAC	ADAD	BDBA
ABCA	DBCA	DBCD	ABCA	DBCA	DBCD
BADB	CADB	CADC	BADB	CADB	CADC
CDBD	BCBC	ACAB	CDBD	BCBC	ACAB
DBDB	DADA	CACA	DBDB	DADA	CACA
BDBD	BCBC	ACAC	BDBD	BCBC	ACAC
ABDB	DADA	CACD	ABDB	DADA	CACD
CACA	CDAB	DBDB	CACA	CDAB	DBDB
DBDB	DCBA	CACA	DBDB	DCBA	CACA
BACA	CBCB	DBDC	BACA	CBCB	DBDC
ACAC	ADAD	BDBD	ACAC	ADAD	BDBD
CACA	CBCB	DBDB	CACA	CBCB	DBDB
DCAC	ADAD	BDBA	DCAC	ADAD	BDBA
ABCA	DBCA	DBCD	ABCA	DBCA	DBCD

Son opposé horisontalement.

ABCA	DBCA	DBCD	ABCA	DBCA	DBCD
DCAC	ADAD	BDBA	DCAC	ADAD	BDBA
CACA	CBCB	DBDB	CACA	CBCB	DBDB
ACAC	ADAD	BDBD	ACAC	ADAD	BDBD
BACA	CBCB	DBDC	BACA	CBCB	DBDC
DBDB	DCBA	CACA	DBDB	DCBA	CACA
CACA	CDAB	DBDB	CACA	CDAB	DBDB
ABDB	DADA	CACD	ABDB	DADA	CACD
BDBD	BCBC	ACAC	BDBD	BCBC	ACAC
DBDB	DADA	CACA	DBDB	DADA	CACA
CDBD	BCBC	ACAB	CDBD	BCBC	ACAB
BADB	CADB	CADC	BADB	CADB	CADC
ABCA	DBCA	DBCD	ABCA	DBCA	DBCD
DCAC	ADAD	BDBA	DCAC	ADAD	BDBA
CACA	CBCB	DBDB	CACA	CBCB	DBDB
ACAC	ADAD	BDBD	ACAC	ADAD	BDBD
BACA	CBCB	DBDC	BACA	CBCB	DBDC
DBDB	DCBA	CACA	DBDB	DCBA	CACA
CACA	CDAB	DBDB	CACA	CDAB	DBDB
ABDB	DADA	CACD	ABDB	DADA	CACD
BDBD	BCBC	ACAC	BDBD	BCBC	ACAC
DBDB	DADA	CACA	DBDB	DADA	CACA
CDBD	BCBC	ACAB	CDBD	BCBC	ACAB
BADB	CADB	CADC	BADB	CADB	CADC

Son

POUR EXECUTER LES DESSEINS. 173

Son opposé perpendiculairement.

CDAC	BDAC	BDAB	CDAC	BDAC	BDAB
BACA	CBCB	DBDC	BACA	CBCB	DBDC
ACAC	ADAD	BDBD	ACAC	ADAD	BDBD
CACA	CBCB	DBDB	CACA	CBCB	DBDB
DCAC	ADAD	BDBA	DCAC	ADAD	BDBA
BDBD	BADC	ACAC	BDBD	BADC	ACAC
ACAC	ABCD	BDBD	ACAC	ABCD	BDBD
CDBD	BCBC	ACAB	CDBD	BCBC	ACAB
DBDB	DADA	CACA	DBDB	DADA	CACA
BDBD	BCBC	ACAC	BDBD	BCBC	ACAC
ABDB	DADA	CACD	ABDB	DADA	CACD
DCBD	ACBD	ACBA	DCBD	ACBD	ACBA
CDAC	BDAC	BDAB	CDAC	BDAC	BDAB
BACA	CBCB	DBDC	BACA	CBCB	DBDC
ACAC	ADAD	BDBD	ACAC	ADAD	BDBD
CACA	CBCB	DBDB	CACA	CBCB	DBDB
DCAC	ADAD	BDBA	DCAC	ADAD	BDBA
BDBD	BADC	ACAC	BDBD	BADC	ACAC
ACAC	ABCD	BDBD	ACAC	ABCD	BDBD
CDBD	BCBC	ACAB	CDBD	BCBC	ACAB
DBDB	DADA	CACA	DBDB	DADA	CACA
BDBD	BCBC	ACAC	BDBD	BCBC	ACAC
ABDB	DADA	CACD	ABDB	DADA	CACD
DCBD	ACBD	ACBA	DCBD	ACBD	ACBA

Z

Soixante-onziéme Deſſein.

BADA	DBCA	DADC	BADA	DBCA	DADC
CDBD	BADC	ACAB	CDBD	BADC	ACAB
DBDB	DBCA	CACA	DBDB	DBCA	CACA
CDBD	BADC	ACAB	CDBD	BADC	ACAB
DBDB	DCBA	CACA	DBDB	DCBA	CACA
BCBC	ADAD	BCBC	BCBC	ADAD	BCBC
ADAD	BCBC	ADAD	ADAD	BCBC	ADAD
CACA	CDAB	DBDB	CACA	CDAB	DBDB
DCAC	ABCD	BDBA	DCAC	ABCD	BDBA
CACA	CADB	DBDB	CACA	CADB	DBDB
DCAC	ABCD	BDBA	DCAC	ABCD	BDBA
ABCB	CADB	CBCD	ABCB	CADB	CBCD
BADA	DBCA	DADC	BADA	DBCA	DADC
CDBD	BADC	ACAB	CDBD	BADC	ACAB
DBDB	DBCA	CACA	DBDB	DBCA	CACA
CDBD	BADC	ACAB	CDBD	BADC	ACAB
DBDB	DCBA	CACA	DBDB	DCBA	CACA
BCBC	ADAD	BCBC	BCBC	ADAD	BCBC
ADAD	BCBC	ADAD	ADAD	BCBC	ADAD
CACA	CDAB	DBDB	CACA	CDAB	DBDB
DCAC	ABCD	BDBA	DCAC	ABCD	BDBA
CACA	CADB	DBDB	CACA	CADB	DBDB
DCAC	ABCD	BDBA	DCAC	ABCD	BDBA
ABCB	CADB	CBCD	ABCB	CADB	CBCD

POUR EXECUTER LES DESSEINS. 175

Son opposé diagonalement.

DCBC	BDAC	BCBA	DCBC	BDAC	BCBA
ABDB	DCBA	CACD	ABDB	DCBA	CACD
BDBD	BDAC	ACAC	BDBD	BDAC	ACAC
ABDB	DCBA	CACD	ABDB	DCBA	CACD
BDBD	BADC	ACAC	BDBD	BADC	ACAC
DADA	CBCB	DADA	DADA	CBCB	DADA
CBCB	DADA	CBCB	CBCB	DADA	CBCB
ACAC	ABCD	BDBD	ACAC	ABCD	BDBD
BACA	CDAB	DBDC	BACA	CDAB	DBDC
ACAC	ACBD	BDBD	ACAC	ACBD	BDBD
BACA	CDAB	DBDC	BACA	CDAB	DBDC
CDAD	ACBD	ADAB	CDAD	ACBD	ADAB
DCBC	BDAC	BCBA	DCBC	BDAC	BCBA
ABDB	DCBA	CACD	ABDB	DCBA	CACD
BDBD	BDAC	ACAC	BDBD	BDAC	ACAC
ABDB	DCBA	CACD	ABDB	DCBA	CACD
BDBD	BADC	ACAC	BDBD	BADC	ACAC
DADA	CBCB	DADA	DADA	CBCB	DADA
CBCB	DADA	CBCB	CBCB	DADA	CBCB
ACAC	ABCD	BDBD	ACAC	ABCD	BDBD
BACA	CDAB	DBDC	BACA	CDAB	DBDC
ACAC	ACBD	BDBD	ACAC	ACBD	BDBD
BACA	CDAB	DBDC	BACA	CDAB	DBDC
CDAD	ACBD	ADAB	CDAD	ACBD	ADAB

Z ij

Son opposé horisontalement.

CDAD	ACBD	ADAB	CDAD	ACBD	ADAB
BACA	CDAB	DBDC	BACA	CDAB	DBDC
ACAC	ACBD	BDBD	ACAC	ACBD	BDBD
BACA	CDAB	DBDC	BACA	CDAB	DBDC
ACAC	ABCD	BDBD	ACAC	ABCD	BDBD
CBCB	DADA	CBCB	CBCB	DADA	CBCB
DADA	CBCB	DADA	DADA	CBCB	DADA
BDBD	BADC	ACAC	BDBD	BADC	ACAC
ABDB	DCBA	CACD	ABDB	DCBA	CACD
BDBD	BDAC	ACAC	BDBD	BDAC	ACAC
ABDB	DCBA	CACD	ABDB	DCBA	CACD
DCBC	BDAC	BCBA	DCBC	BDAC	BCBA
CDAD	ACBD	ADAB	CDAD	ACBD	ADAB
BACA	CDAB	BDDC	BACA	CDAB	DBDC
ACAC	ACBD	BDBD	ACAC	ACBD	BDBD
BACA	CDAB	DBDC	BACA	CDAB	DBDC
ACAC	ABCD	BDBD	ACAC	ABCD	BDBD
CBCB	DADA	CBCB	CBCB	DADA	CBCB
DADA	CBCB	DADA	DADA	CBCB	DADA
BDBD	BADC	ACAC	BDBD	BADC	ACAC
ABDB	DCBA	CACD	ABDB	DCBA	CACD
BDBD	BDAC	ACAC	BDBD	BDAC	ACAC
ABDB	DCBA	CACD	ABDB	DCBA	CACD
DCBC	BDAC	BCBA	DCBC	BDAC	BCBA

Son opposé perpendiculairement.

ABCB	CADB	CBCD	ABCB	CADB	CBCD
DCAC	ABCD	BDBA	DCAC	ABCD	BDBA
CACA	CADB	DBDB	CACA	CADB	DBDB
DCAC	ABCD	BDBA	DCAC	ABCD	BDBA
CACA	CDAB	DBDB	CACA	CDAB	DBDB
ADAD	BCBC	ADAD	ADAD	BCBC	ADAD
BCBC	ADAD	BCBC	BCBC	ADAD	BCBC
DBDB	DCBA	CACA	DBDB	DCBA	CACA
CDBD	BADC	ACAB	CDBD	BADC	ACAB
DBDB	DBCA	CACA	DBDB	DBCA	CACA
CDBD	BADC	ACAB	CDBD	BADC	ACAB
BADA	DBCA	DADC	BADA	DBCA	DADC
ABCB	CADB	CBCD	ABCB	CADB	CBCD
DCAC	ABCD	BDBA	DCAC	ABCD	BDBA
CACA	CADB	DBDB	CACA	CADB	DBDB
DCAC	ABCD	BDBA	DCAC	ABCD	BDBA
CACA	CDAB	DBDB	CACA	CDAB	DBDB
ADAD	BCBC	ADAD	ADAD	BCBC	ADAD
BCBC	ADAD	BCBC	BCBC	ADAD	BCBC
DBDB	DCBA	CACA	DBDB	DCBA	CACA
CDBD	BADC	ACAB	CDBD	BADC	ACAB
DBDB	DBCA	CACA	DBDB	DBCA	CAGA
CDBD	BADC	ACAB	CDBD	BADC	ACAB
BADA	DBCA	DADC	BADA	DBCA	DADC

Soixante-douziéme Deſſein.

BDDB	DDAA	CAAC	BDDB	DDAA	CAAC
DBDD	BDAC	AACA	DBDD	BDAC	AACA
DDBD	DBCA	ACAA	DDBD	DBCA	ACAA
BDDB	DDAA	CAAC	BDDB	DDAA	CAAC
DBDD	BDAC	AACA	DBDD	BDAC	AACA
DDBD	DBCA	ACAA	DDBD	DBCA	ACAA
CCAC	CADB	BDBB	CCAC	CADB	BDBB
CACC	ACBD	BBDB	CACC	ACBD	BBDB
ACCA	CCBB	DBBD	ACCA	CCBB	DBBD
CCAC	CADB	BDBB	CCAC	CADB	BDBB
CACC	ACBD	BBDB	CACC	ACBD	BBDB
ACCA	CCBB	DBBD	ACCA	CCBB	DBBD
BDDB	DDAA	CAAC	BDDB	DDAA	CAAC
DBDD	BDAC	AACA	DBDD	BDAC	AACA
DDBD	DBCA	ACAA	DDBD	DBCA	ACAA
BDDB	DDAA	CAAC	BDDB	DDAA	CAAC
DBDD	BDAC	AACA	DBDD	BDAC	AACA
DDBD	DBCA	ACAA	DDBD	DBCA	ACAA
CCAC	CADB	BDBB	CCAC	CADB	BDBB
CACC	ACBD	BBDB	CACC	ACBD	BBDB
ACCA	CCBB	DBBD	ACCA	CCBB	DBBD
CCAC	CADB	BDBB	CCAC	CADB	BDBB
CACC	ACBD	BBDB	CACC	ACBD	BBDB
ACCA	CCBB	DBBD	ACCA	CCBB	DBBD

POUR EXECUTER LES DESSEINS. 179

Son opposé diagonalement.

DBBD	BBCC	ACCA	DBBD	BBCC	ACCA
BDBB	DBCA	CCAC	BDBB	DBCA	CCAC
BBDB	BDAC	CACC	BBDB	BDAC	CACC
DBBD	BBCC	ACCA	DBBD	BBCC	ACCA
BDBB	DBCA	CCAC	BDBB	DBCA	CCAC
BBDB	BDAC	CACC	BBDB	BDAC	CACC
AACA	ACBD	DBDD	AACA	ACBD	DBDD
ACAA	CADB	DDBD	ACAA	CADB	DDBD
CAAC	AADD	BDDB	CAAC	AADD	BDDB
AACA	ACBD	DBDD	AACA	ACBD	DBDD
ACAA	CADB	DDBD	ACAA	CADB	DDBD
CAAC	AADD	BDDB	CAAC	AADD	BDDB
DBBD	BBCC	ACCA	DBBD	BBCC	ACCA
BDBB	DBCA	CCAC	BDBB	DBCA	CCAC
BBDB	BDAC	CACC	BBDB	BDAC	CACC
DBBD	BBCC	ACCA	DBBD	BBCC	ACCA
BDBB	DBCA	CCAC	BDBB	DBCA	CCAC
BBDB	BDAC	CACC	BBDB	BDAC	CACC
AACA	ACBD	DBDD	AACA	ACBD	DBDD
ACAA	CADB	DDBD	ACAA	CADB	DDBD
CAAC	AADD	BDDB	CAAC	AADD	BDDB
AACA	ACBD	DBDD	AACA	ACBD	DBDD
ACAA	CADB	DDBD	ACAA	CADB	DDBD
CAAC	AADD	BDDB	CAAC	AADD	BDDB

Son opposé horisontalement.

CAAC	AADD	BDDB	CAAC	AADD	BDDB
ACAA	CADB	DDBD	ACAA	CADB	DDBD
AACA	ACBD	DBDD	AACA	ACBD	DBDD
CAAC	AADD	BDDB	CAAC	AADD	BDDB
ACAA	CADB	DDBD	ACAA	CADB	DDBD
AACA	ACBD	DBDD	AACA	ACBD	DBDD
BBDB	BDAC	CACC	BBDB	BDAC	CACC
BDBB	DBCA	CCAC	BDBB	DBCA	CCAC
DBBD	BBCC	ACCA	DBBD	BBCC	ACCA
BBDB	BDAC	CACC	BBDB	BDAC	CACC
BDBB	DBCA	CCAC	BDBB	DBCA	CCAC
DBBD	BBCC	ACCA	DBBD	BBCC	ACCA
CAAC	AADD	BDDB	CAAC	AADD	BDDB
ACAA	CADB	DDBD	ACAA	CADB	DDBD
AACA	ACBD	DBDD	AACA	ACBD	DBDD
CAAC	AADD	BDDB	CAAC	AADD	BDBB
ACAA	CADB	DDBD	ACAA	CADB	DDBD
AACA	ACBD	DBDD	AACA	ACBD	DBDD
BBDB	BDAC	CACC	BBDB	BDAC	CACC
BDBB	DBCA	CCAC	BDBB	DBCA	CCAC
DBBD	BBCC	ACCA	DBDB	BBCC	ACCA
BBDB	BDAC	CACC	BBDB	BDAC	CACC
BDBB	DBCA	CCAC	BDBB	DBCA	CCAC
DBBD	BBCC	ACCA	DBBD	BBCC	ACCA

Son

POUR EXECUTER LES DESSEINS. 181

Son opposé perpendiculairement.

ACCA	CCBB	DBBD	ACCA	CCBB	DBBD
CACC	ACBD	BBDB	CACC	ACBD	BBDB
CCAC	CADB	BDBB	CCAC	CADB	BDBB
ACCA	CCBB	DBBD	ACCA	CCBB	DBBD
CACC	ACBD	BBDB	CACC	ACBD	BBDB
CCAC	CADB	BDBB	CCAC	CADB	BDBB
DDBD	DBCA	ACAA	DDBD	DBCA	ACAA
DBDD	BDAC	AACA	DBDD	BDAC	AACA
BDDB	DDAA	CAAC	BDDB	DDAA	CAAC
DDBD	DBCA	ACAA	DDBD	DBCA	ACAA
DBDD	BDAC	AACA	DBDD	BDAC	AACA
BDDB	DDAA	CAAC	BDDB	DDAA	CAAC
ACCA	CCBB	DBBD	ACCA	CCBB	DBBD
CACC	ACBD	BBDB	CACC	ACBD	BBDB
CCAC	CADB	BDBB	CCAC	CADB	BDBB
ACCA	CCBB	DBBD	ACCA	CCBB	DBBD
CACC	ACBD	BBDB	CACC	ACBD	BBDB
CCAC	CADB	BDBB	CCAC	CADB	BDBB
DDBD	DBCA	ACAA	DDBD	DBCA	ACAA
DBDD	BDAC	AACA	DBDD	BDAC	AACA
BDDB	DDAA	CAAC	BDDB	DDAA	CAAC
DDBD	DBCA	ACAA	DDBD	DBCA	ACAA
DBDD	BDAC	AACA	DBDD	BDAC	AACA
BDDB	DDAA	CAAC	BDDB	DDAA	CAAC

A a

Remarquez que les desseins diagonalement opposez, sont generalement tous bons.

Remarquez aussi que le carreau mi-parti de deux couleurs par une ligne diagonale, pourroit recevoir encore quatre autres differentes dispositions, en le plaçant comme une losange de cette maniere ce qui est inutile ; car si l'on veut un dessein dans ce goût, l'on n'a qu'à se mouler sur les desseins figurez dans ce Livre, en les regardant par la ligne diagonale : d'ailleurs m'étant proposé de montrer ce qui peut être fait avec le carreau entier, je sortirois de mon sistême ; puisque dans cette hypotese il faudroit necessairement se servir de demi-carreaux pour finir un dessein ou compartiment.

TABLE

Contenant deux cens cinquante-six Desseins differens, qui sera d'un grand usage pour trouver les centres & angles des Desseins plus composez.

1	2	3	4	5	6
DDAA	BBCC	AADD	CCBB	DDAA	BBCC
DDAA	BBCC	AADD	CCBB	DADA	BCBC
CCBB	AADD	BBCC	DDAA	CBCB	ADAD
CCBB	AADD	BBCC	DDAA	CCBB	AADD

7	8	9	10	11	12
AADD	CCBB	DDAA	BBCC	AADD	CCBB
ADAD	CBCB	DBCA	BDAC	ACBD	CADB
BCBC	DADA	CADB	ACBD	BDAC	DBCA
BBCC	DDAA	CCBB	AADD	BBCC	DDAA

13	14	15	16	17	18
DDAA	BBCC	AADD	CCBB	DDAA	BBCC
DCBA	BADC	ABCD	CDAB	ADAD	CBCB
CDAB	ABCD	BADC	DCBA	BCBC	DADA
CCBB	AADD	BBCC	DDAA	CCBB	AADD

19	20	21	22	23	24
AADD	CCBB	DDAA	BBCC	AADD	CCBB
DADA	BCBC	BDAC	DBCA	CADB	ACBD
CBCB	ADAD	ACBD	CADB	DBCA	BDAC
BBCC	DDAA	CCBB	AADD	BBCC	DDAA

25	26	27	28	29	30
DDAA	BBCC	AADD	CCBB	DADA	BCBC
CDAB	ABCD	BADC	DCBA	DDAA	BBCC
DCBA	BADC	ABCD	CDAB	CCBB	AADD
CCBB	AADD	BBCC	DDAA	CBCB	ADAD

TABLE CONTENANT

31	32	33	34	35	36
ADAD	CBCB	DBCA	BDAC	ACBD	CADB
AADD	CCBB	DDAA	BBCC	AADD	CCBB
BBCC	DDAA	CCBB	AADD	BBCC	DDAA
BCBC	DADA	CADB	ACBD	BDAC	DBCA

37	38	39	40	41	42
DCBA	BADC	ABCD	CDAB	DDAA	BBCC
DDAA	BBCC	AADD	CCBB	AADD	CCBB
CCBB	AADD	BBCC	DDAA	BBCC	DDAA
CDAB	ABCD	BADC	DCBA	CCBB	AADD

43	44	45	46	47	48
AADD	CCBB	DDAA	BBCC	AADD	CCBB
DDAA	BBCC	BBCC	DDAA	CCBB	AADD
CCBB	AADD	AADD	CCBB	DDAA	BBCC
BBCC	DDAA	CCBB	AADD	BBCC	DADA

49	50	51	52	53	54
DDAA	BBCC	AADD	CCBB	DADA	BCBC
CCBB	AADD	BBCC	DDAA	DADA	BCBC
DDAA	BBCC	AADD	CCBB	CBCB	ADAD
CCBB	AADD	BBCC	DDAA	CBCB	ADAD

55	56	57	58	59	60
ADAD	CBCB	DBCA	BDAC	ACBD	CADB
ADAD	CBCB	DBCA	BDAC	ACBD	CADB
BCBC	DADA	CADB	ACBD	BDAC	DBCA
BCBC	DADA	CADB	ACBD	BDAC	DBCA

61	62	63	64	65	66
DCBA	BADC	ABCD	CDAB	DADA	BCBC
DCBA	BADC	ABCD	CDAB	ADAD	CBCB
CDAB	ABCD	BADC	DCBA	BCBC	DADA
CDAB	ABCD	BADC	DCBA	CBCB	ADAD

67	68	69	70	71	72
ADAD	CBCB	DBCA	BDAC	ACBD	CADB
DADA	BCBC	BDAC	DBCA	CADB	ACBD
CBCB	ADAD	ACBD	CADB	DBCA	BDAC
BCBC	DADA	CADB	ACBD	BDAC	DBCA

73	74	75	76	77	78
DCBA	BADC	ABCD	CDAB	DDAA	BBCC
CDAB	ABCD	BADC	DCBA	ABCD	CDAB
DCBA	BADC	ABCD	CDAB	BADC	DCBA
CDAB	ABCD	BADC	DCBA	CCBB	AADD

79	80	81	82	83	84
AADD	CCBB	DDAA	BBCC	AADD	CCBB
DCBA	BADC	BADC	DCBA	CDAB	ABCD
CDAB	ABCD	ABCD	CDAB	DCBA	BADC
BBCC	DDAA	CCBB	AADD	BBCC	DDAA

85	86	87	88	89	90
DDAA	BBCC	AADD	CCBB	DDAA	BBCC
BCBC	DADA	CBCB	ADAD	CBCB	ADAD
ADAD	CBCB	DADA	BCBC	DADA	BCBC
CCBB	AADD	BBCC	DDAA	CCBB	AADD

91	92	93	94	95	96
AADD	CCBB	DDAA	BBCC	AADD	CCBB
BCBC	DADA	ACBD	CADB	DBCA	BDAC
ADAD	CBCB	BDAC	DBCA	CADB	ACBD
BBCC	DDAA	CCBB	AADD	BBCC	DDAA

97	98	99	100	101	102
DDAA	BBCC	AADD	CCBB	DADA	BCBC
CADB	ACBD	BDAC	DBCA	DBCA	BDAC
DBCA	BDAC	ACBD	CADB	CADB	ACBD
CCBB	AADD	BBCC	DDAA	CBCB	ADAD

103	104	105	106	107	108
ADAD	CBCB	DBCA	BDAC	ACBD	CADB
ACBD	CADB	DADA	BCBC	ADAD	CBCB
BDAC	DBCA	CBCB	ADAD	BCBC	DADA
BCBC	DADA	CADB	ACBD	BDAC	DBCA

109	110	111	112	113	114
DADA	BCBC	ADAD	CBCB	DCBA	BADC
DCBA	BADC	ABCD	CDAB	DADA	BCBC
CDAB	ABCD	BADC	DCBA	CBCB	ADAD
CBCB	ADAD	BCBC	ADAD	CDAB	ABCD

115	116	117	118	119	120
ABCD	CDAB	DBCA	BDAC	ACBD	CADB
ADAD	CBCB	DCBA	BADC	ABCD	CDAB
BCBC	DADA	CDAB	ABCD	BADC	DCBA
BADC	DCBA	CADB	ACBD	BDAC	DBCA

121	122	123	124	125	126
DCBA	BADC	ABCD	CDAB	DADA	BCBC
DBCA	BDAC	ACBD	CADB	BDAC	DBCA
CADB	ACBD	BDAC	DBCA	ACBD	CADB
CDAB	ABCD	BADC	DCBA	CBCB	ADAD

127	128	129	130	131	132
ADAD	CBCB	DBCA	BDAC	ACBD	CADB
CADB	ACBD	ADAD	CBCB	DADA	BCBC
DBCA	BDAC	BCBC	DADA	CBCB	ADAD
BCBC	DADA	CADB	ACBD	BDAC	DBCA

133	134	135	136	137	138
DADA	BCBC	ADAD	CBCB	DCBA	BADC
CDAB	ABCD	BADC	DCBA	ADAD	CBCB
DCBA	BADC	ABCD	CDAB	BCBC	DADA
CBCB	ADAD	BCBC	DADA	CDAB	ABCD

139	140	141	142	143	144
ABCD	CDAB	DBCA	BDAC	ACBD	CADB
DADA	BCBC	CDAB	ABCD	BADC	DCBA
CBCB	ADAD	DCBA	BADC	ABCD	CDAB
BADC	DCBA	CADB	ACBD	BDAC	DBCA

145	146	147	148	149	150
DCBA	BADC	ABCD	CDAB	DADA	BCBC
BDAC	DBCA	CADB	ACBD	AADD	CCBB
ACBD	CADB	DBCA	BDAC	BBCC	DDAA
CDAB	ABCD	BADC	DCBA	CBCB	ADAD

151	152	153	154	155	156
ADAD	CBCB	DBCA	BDAC	ACBD	CADB
DDAA	BBCC	BBCC	DDAA	CCBB	AADD
CCBB	AADD	AADD	CCBB	DDAA	BBCC
BCBC	DADA	CADB	ACBD	BDAC	DBCA

256 Desseins differens.

157	158	159	160	161	162
DCBA	BADC	ABCD	CDAB	DADA	BCBC
CCBB	AADD	BBCC	DDAA	ABCD	CDAB
DDAA	BBCC	AADD	CCBB	BADC	DCBA
CDAB	ABCD	BADC	DCBA	CBCB	ADAD

163	164	165	166	167	168
ADAD	CBCB	DADA	BCBC	ADAD	CBCB
DCBA	BADC	ACBD	CADB	DBCA	BDAC
CDAB	ABCD	BDAC	DBCA	CADB	ACBD
BCBC	DADA	CBCB	ADAD	BCBC	DADA

169	170	171	172	173	174
DBCA	BDAC	ACBD	CADB	DBCA	BDAC
BADC	DCBA	CDAB	ABCD	BCBC	DADA
ABCD	CDAB	DCBA	BADC	ADAD	CBCB
CADB	ACBD	BDAC	DBCA	CADB	ACBD

175	176	177	178	179	180
ACBD	CADB	DCBA	BADC	ABCD	CDAB
CBCB	ADAD	CADB	ACBD	BDAC	DBCA
DADA	BCBC	DBCA	BDAC	ACBD	CADB
BDAC	DBCA	CDAB	ABCD	BADC	DCBA

181	182	183	184	185	186
DCBA	BADC	ABCD	CDAB	DBCA	BDAC
CBCB	ADAD	BCBC	DADA	AADD	CCBB
DADA	BCBC	ADAD	CBCB	BBCC	DDAA
CDAB	ABCD	BADC	DCBA	CADB	ACBD

187	188	189	190	191	192
ACBD	CADB	DCBA	BADC	ABCD	CDAB
DDAA	BBCC	AADD	CCBB	DDAA	BBCC
CCBB	AADD	BBCC	DDAA	CCBB	AADD
BDAC	DBCA	CDAB	ABCD	BADC	DCBA

193	194	195	196	197	198
DADA	BCBC	ADAD	CBCB	DCBA	BADC
BBCC	DDAA	CCBB	AADD	BBCC	DDAA
AADD	CCBB	DDAA	BBCC	AADD	CCBB
CBCB	ADAD	BCBC	DADA	CDAB	ABCD

188 TABLE CONTENANT

199	200	201	202	203	204
ABCD	CDAB	DADA	BCBC	ADAD	CBCB
CCBB	AADD	CCBB	AADD	BBCC	DDAA
DDAA	BBCC	DDAA	BBCC	AADD	CCBB
BADC	DCBA	CBCB	ADAD	BCBC	DADA

205	206	207	208	209	210
DBCA	BDAC	ACBD	CADB	DADA	BCBC
CCBB	AADD	BBCC	DDAA	BADC	DCBA
DDAA	BBCC	AADD	CCBB	ABCD	CDAB
CADB	ACBD	BDAC	DBCA	CBCB	ADAD

211	212	213	214	215	216
ADAD	CBCB	DADA	BCBC	ADAD	CBCB
CDAB	ABCD	CADB	ACBD	BDAC	ACBD
DCBA	BADC	DBCA	BDAC	ACBD	BDAC
BCBC	DADA	CBCB	ADAD	BCBC	ADAD

217	218	219	220	221	222
DBCA	BDAC	ACBD	CADB	DBCA	BDAC
ABCD	CDAB	DCBA	BADC	CBCB	ADAD
BADC	DCBA	CDAB	ABCD	DADA	BCBC
CADB	ACBD	BDAC	DBCA	CADB	ACBD

223	224	225	226	227	228
ACBD	CADB	DCBA	BADC	ABCD	CDAB
BCBC	DADA	ACBD	CADB	DBCA	BDAC
ADAD	CBCB	BDAC	DBCA	CADB	ACBD
BDAC	DBCA	CDAB	ABCD	BADC	DCBA

229	230	231	232	233	234
DCBA	BADC	ABCD	CDAB	DADA	BCBC
BCBC	DADA	CBCB	ADAD	BCBC	DADA
ADAD	CBCB	DADA	BCBC	ADAD	CBCB
CDAB	ABCD	BADC	DCBA	CBCB	ADAD

235	236	237	238	239	240
ADAD	CBCB	DCBA	BADC	ABCD	CDAB
CBCB	ADAD	ABCD	CDAB	DCBA	BADC
DADA	BCBC	BADC	DCBA	CDAB	ABCD
BCBC	DADA	CDAB	ABCD	BADC	DCBA

256 DESSEINS DIFFERENS.

241	242	243	244	245	246
DCBA	BADC	ABCD	CDAB	DBCA	BDAC
BADC	DCBA	CDAB	ABCD	ACBD	CADB
ABCD	CDAB	DCBA	BADC	BDAC	DBCA
CDAB	ABCD	BADC	DCBA	CADB	ACBD

247	248	249	250	251	252
ACBD	CADB	DADA	BCBC	ADAD	CBCB
DBCA	BDAC	CBCB	ADAD	BCBC	DADA
CADB	ACBD	DADA	BCBC	ADAD	CBCB
BDAC	DBCA	CBCB	ADAD	BCBC	DADA

253	254	255	256
DBCA	BDAC	ACBD	CADB
CADB	ACBD	BDAC	DBCA
DBCA	BDAC	ACBD	CADB
CADB	ACBD	BDAC	DBCA

F I N.

De l'Imprimerie de JACQUES QUILLAU, rue Galande 1722.

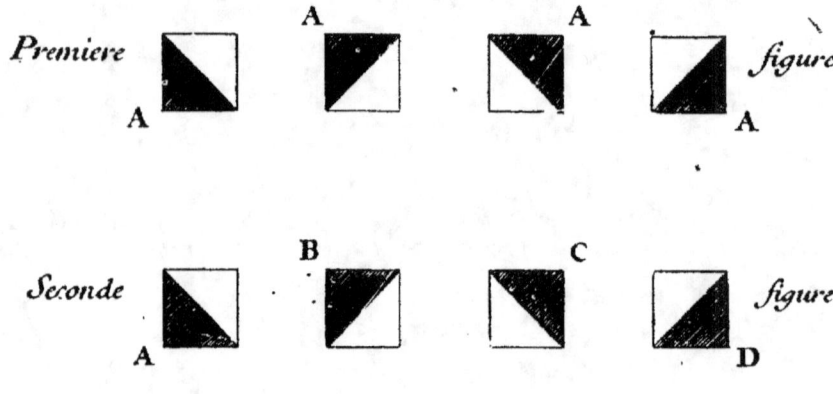

Premiere Table
Contenant quatre Permutations

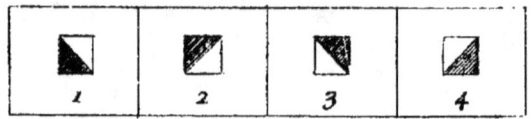

Seconde Table
Contenant Seize Permutations.

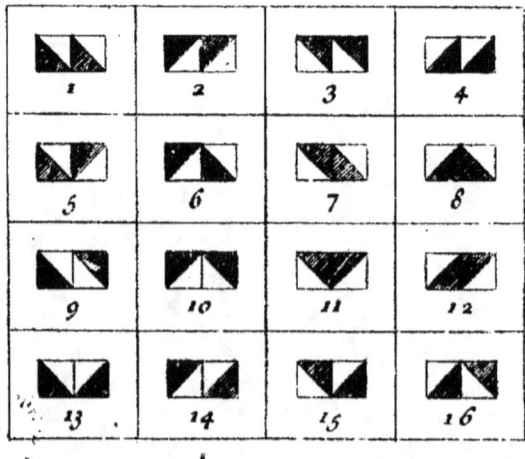

Troisieme Table
Contenant 64 Permutations.

Quatrieme Table,
Contenant 256 Permutations.

Continuation de la Table de 256 Permutations.

Continuation de la Table de 256 Permutations.

Continuation de la Table de 256 Permutations.

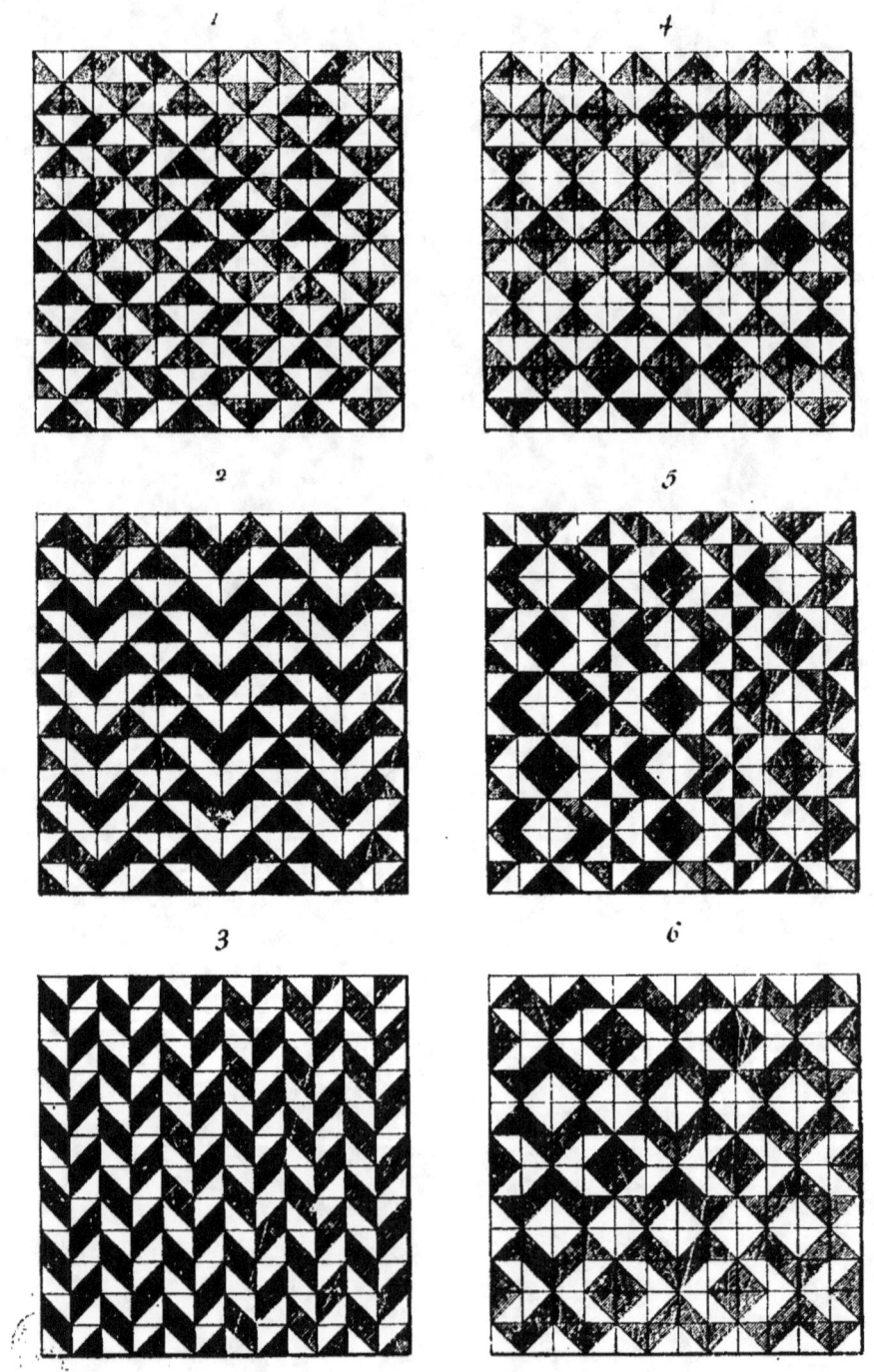

Lucas Scul.

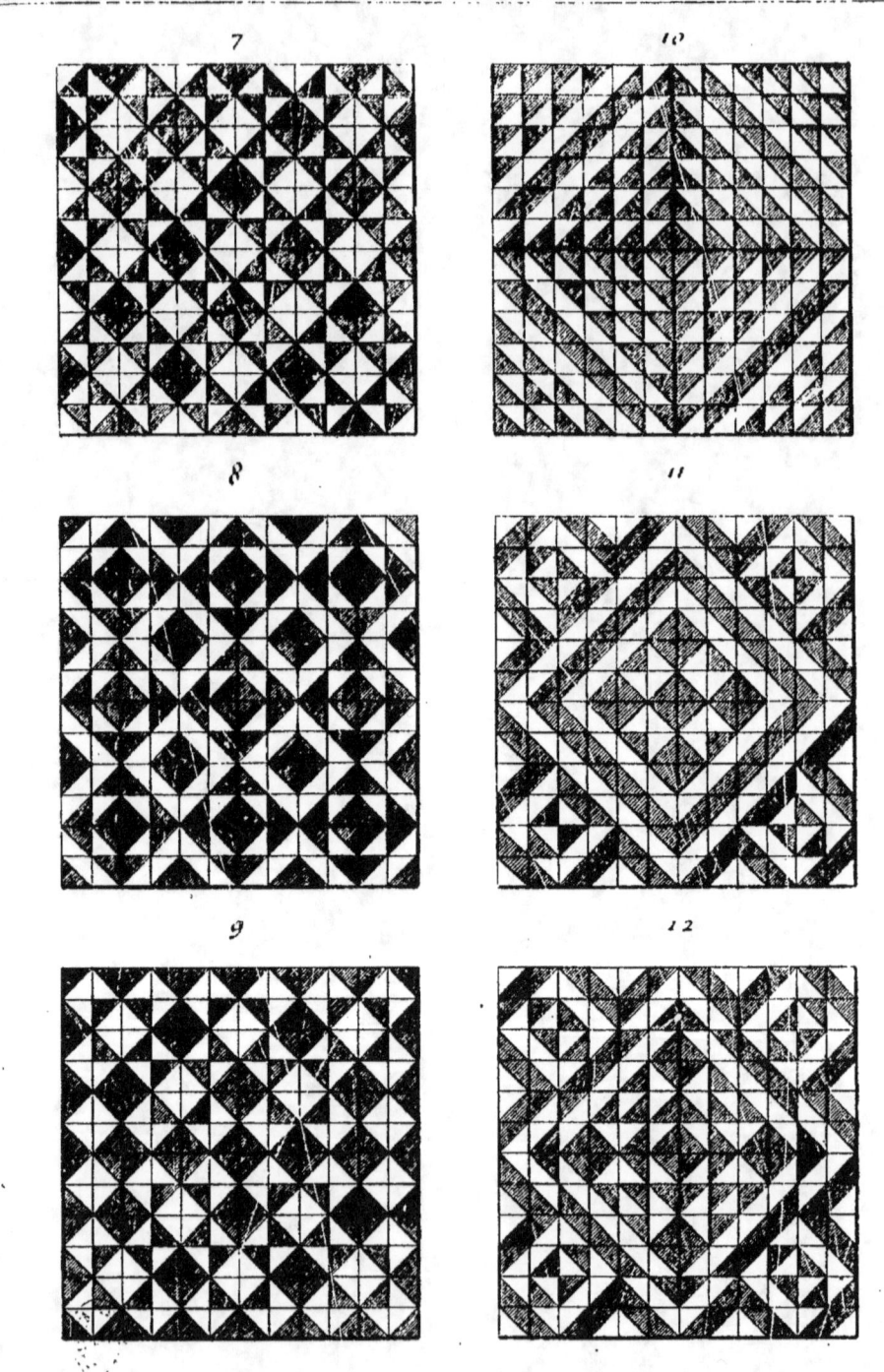

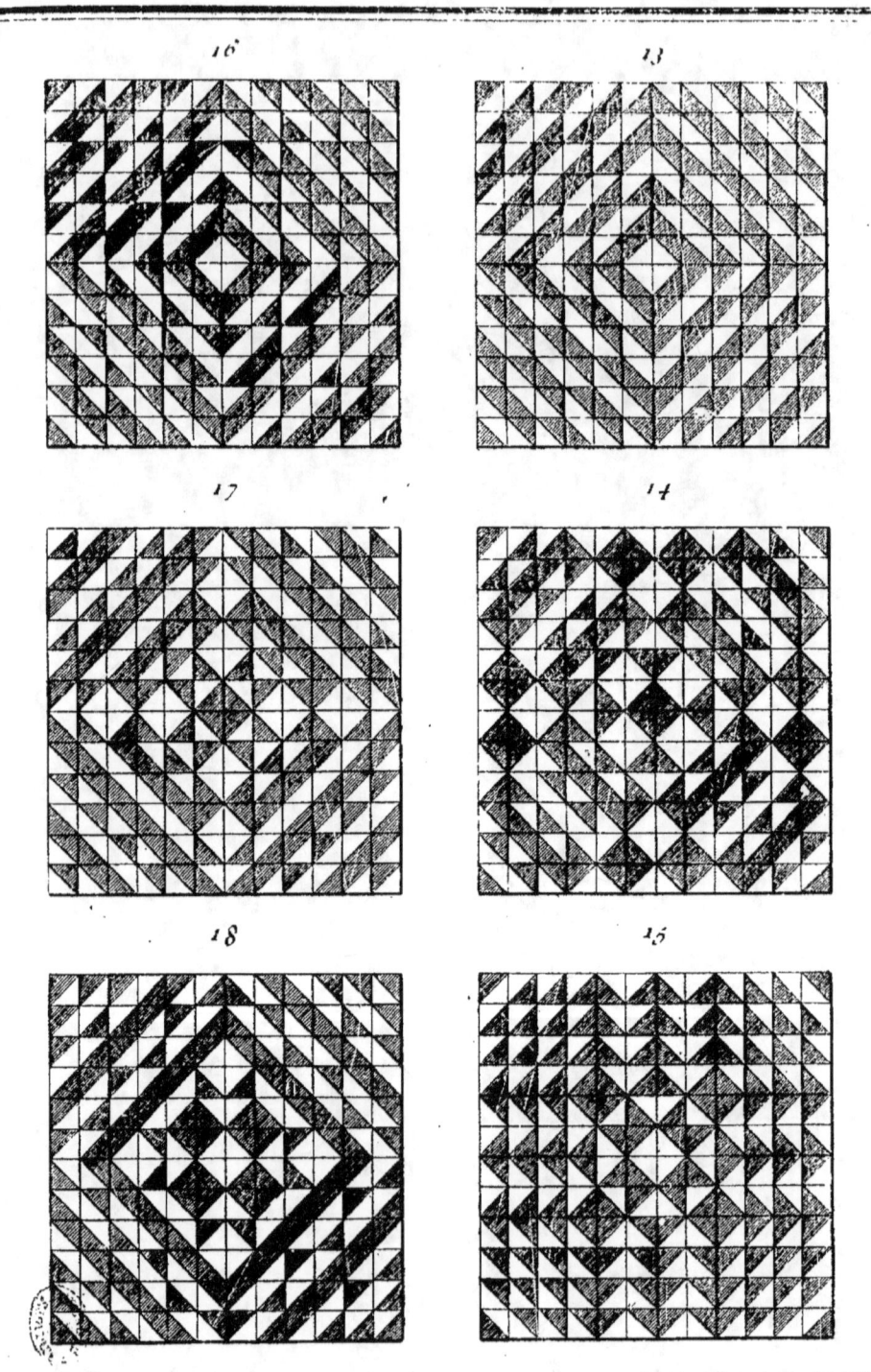

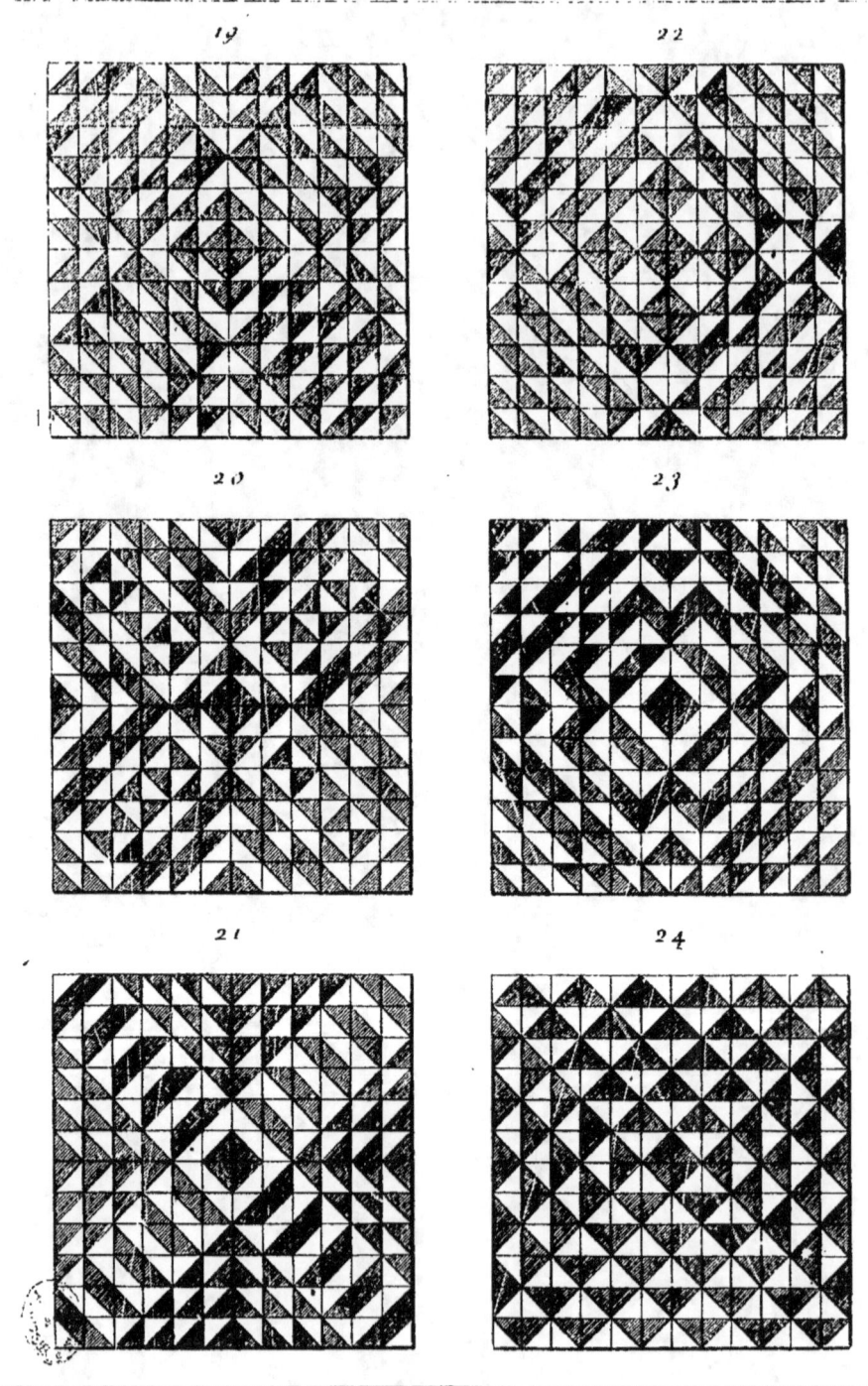

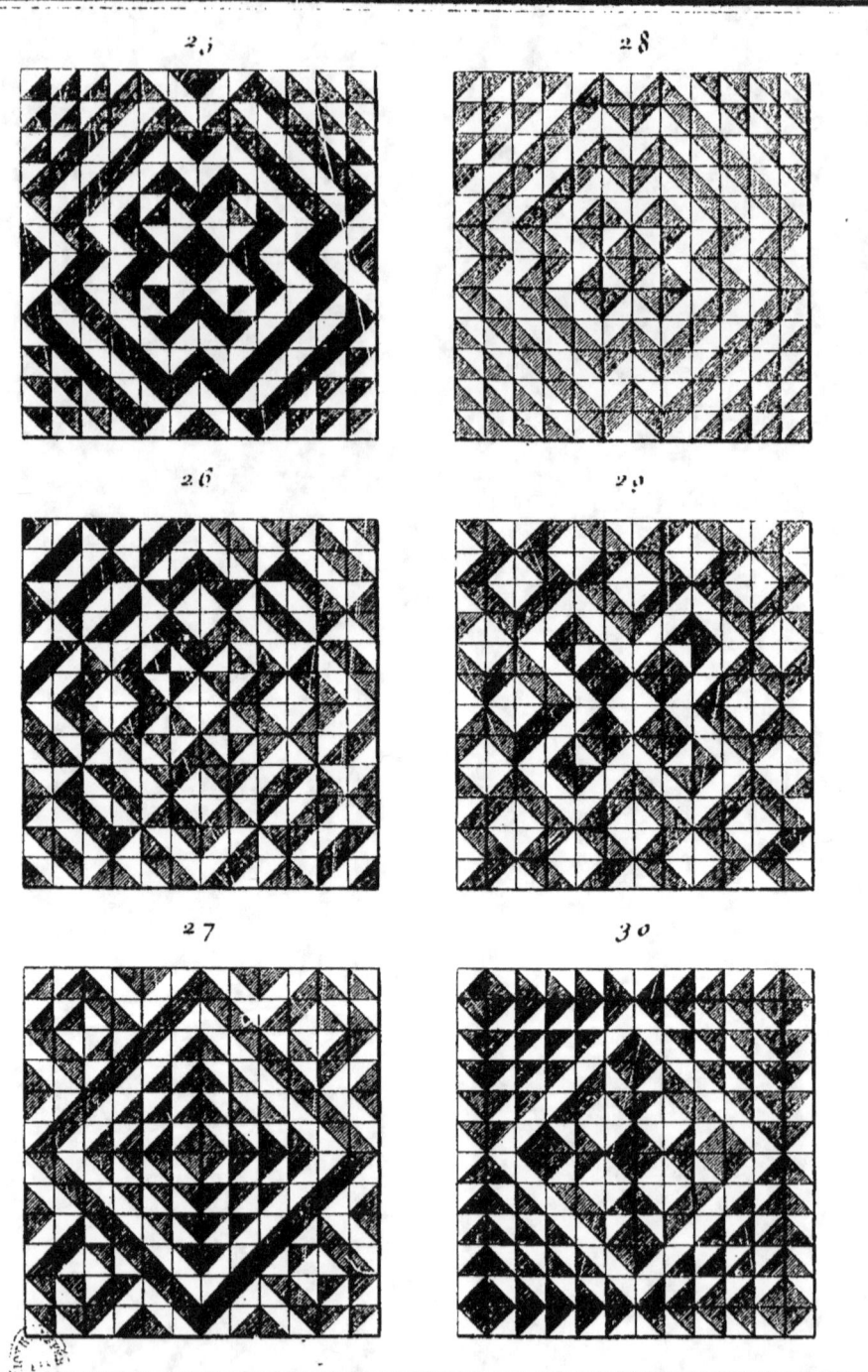

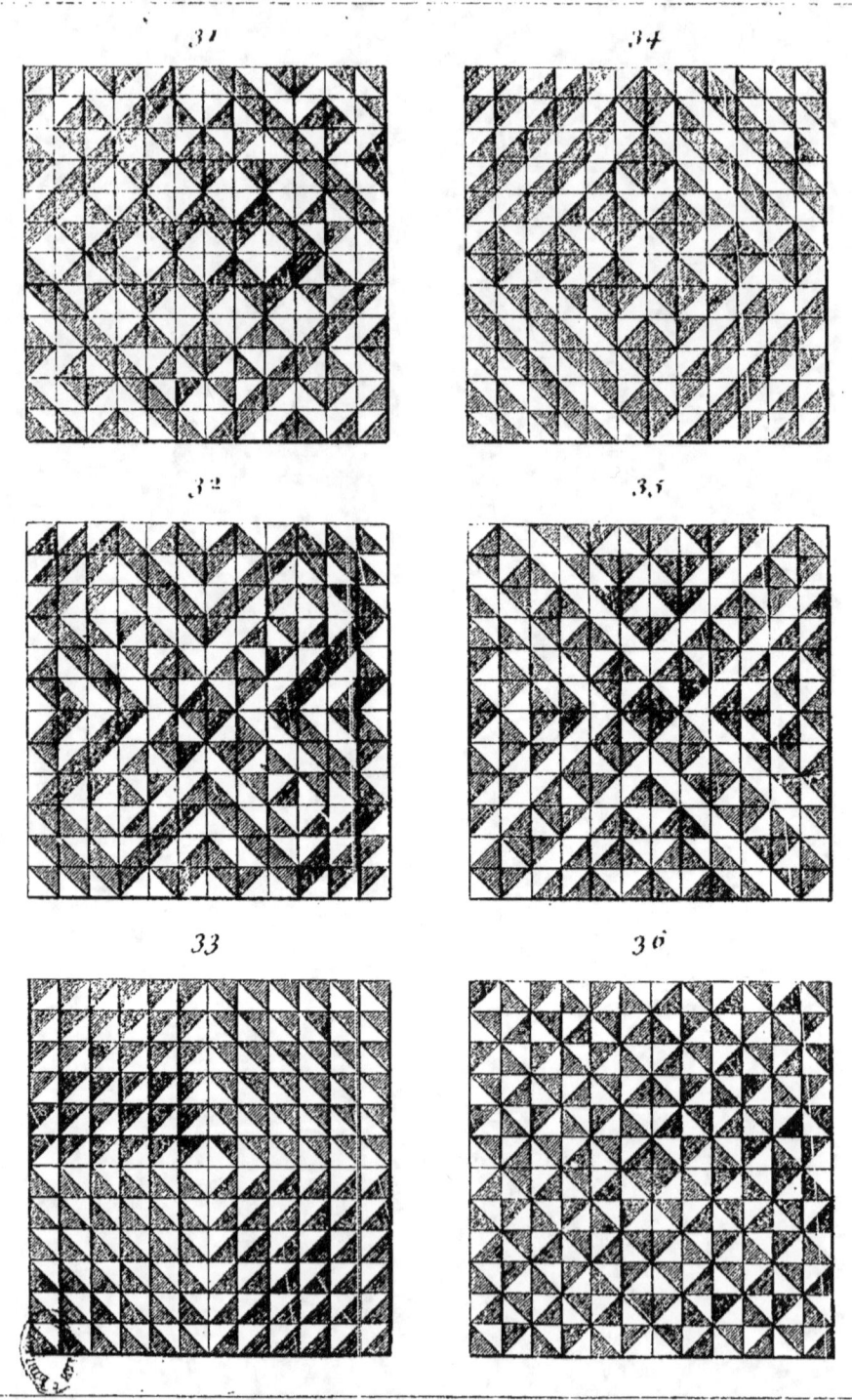

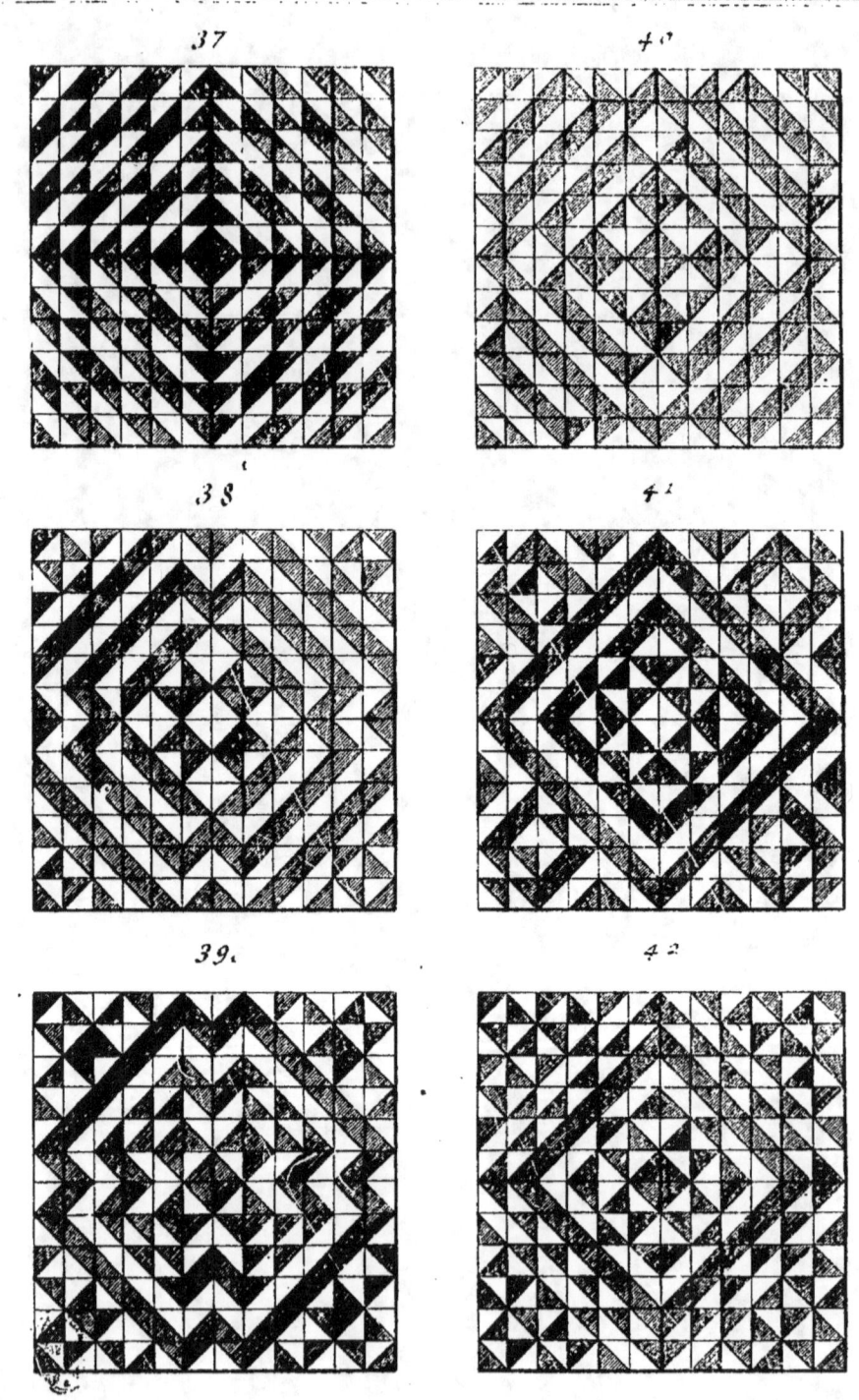

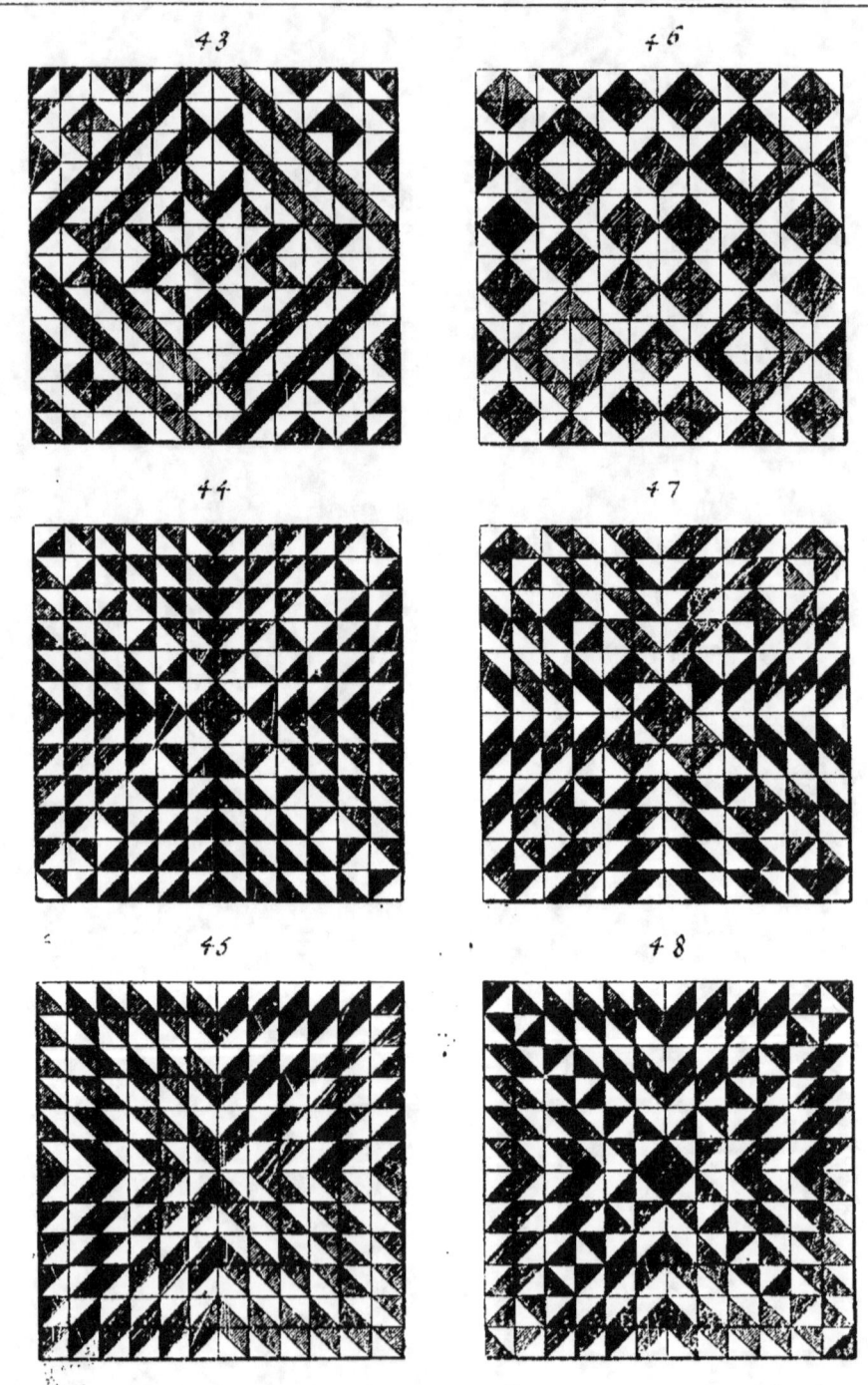

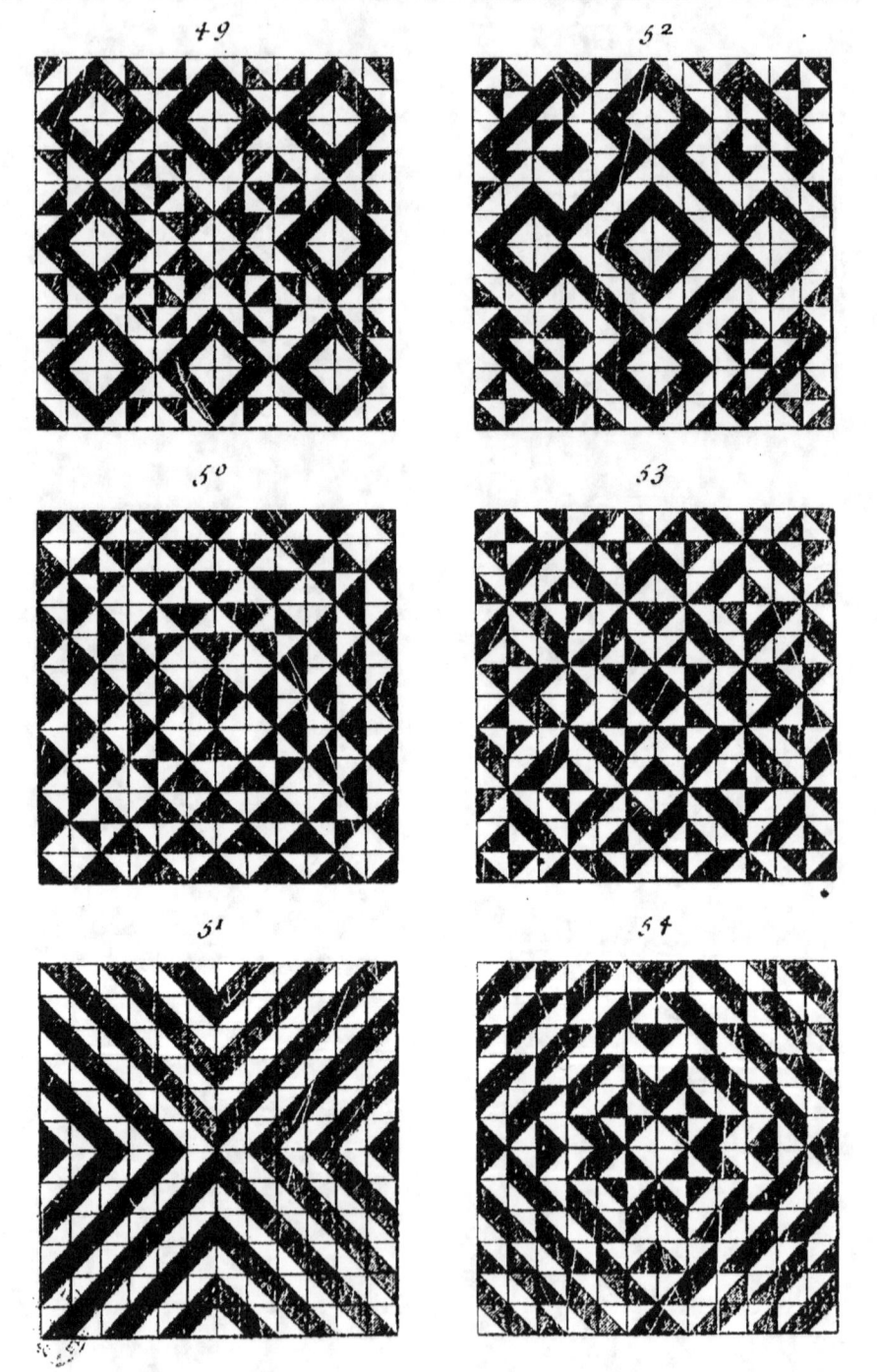

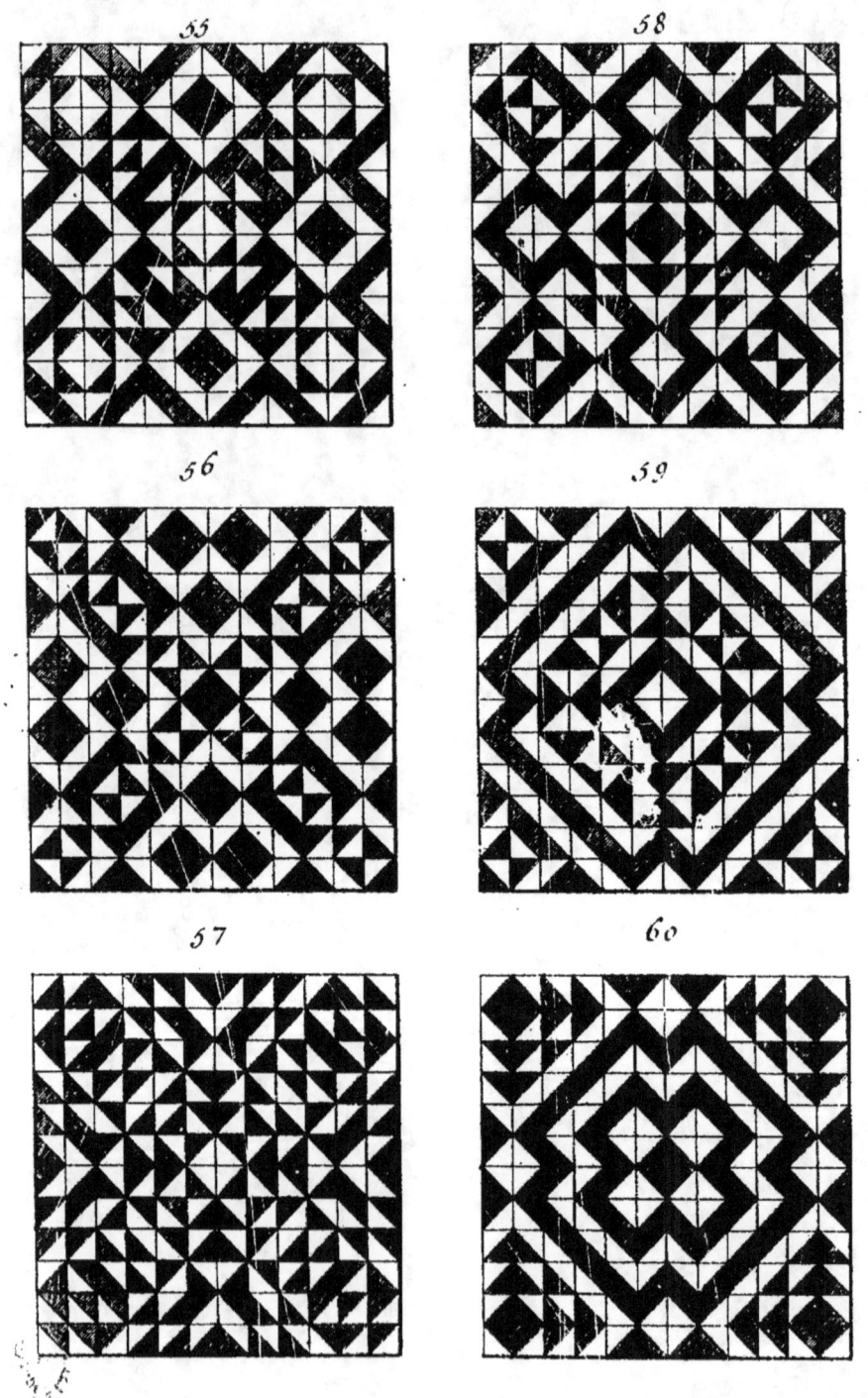

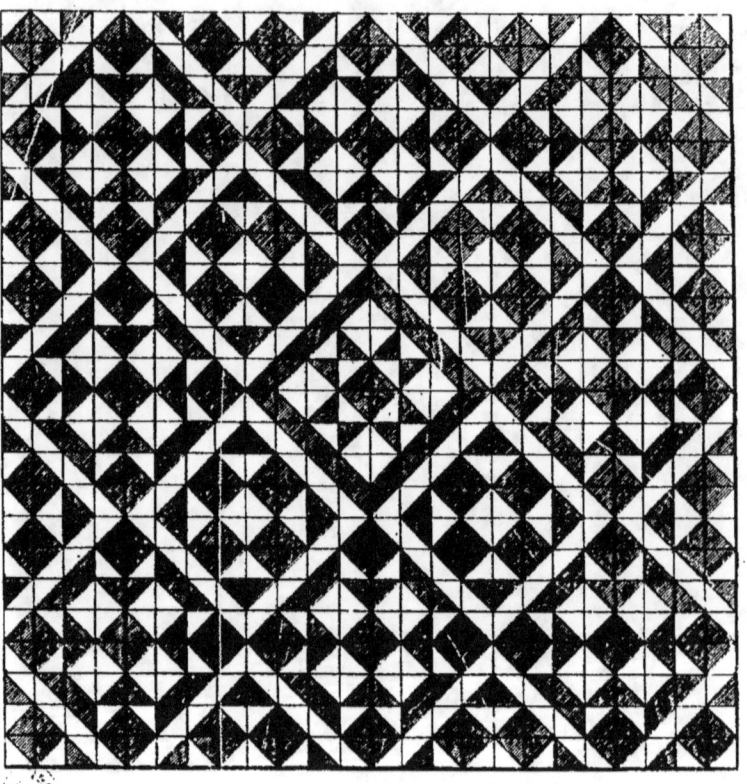

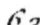

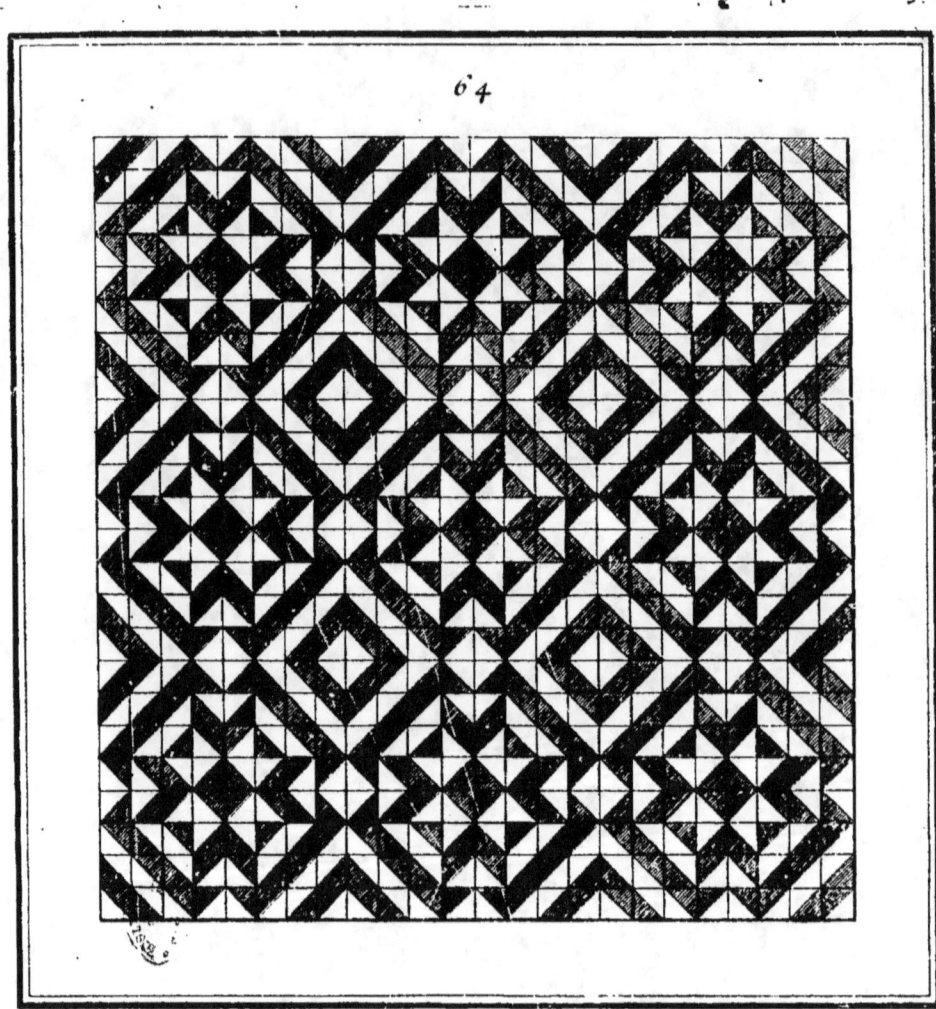

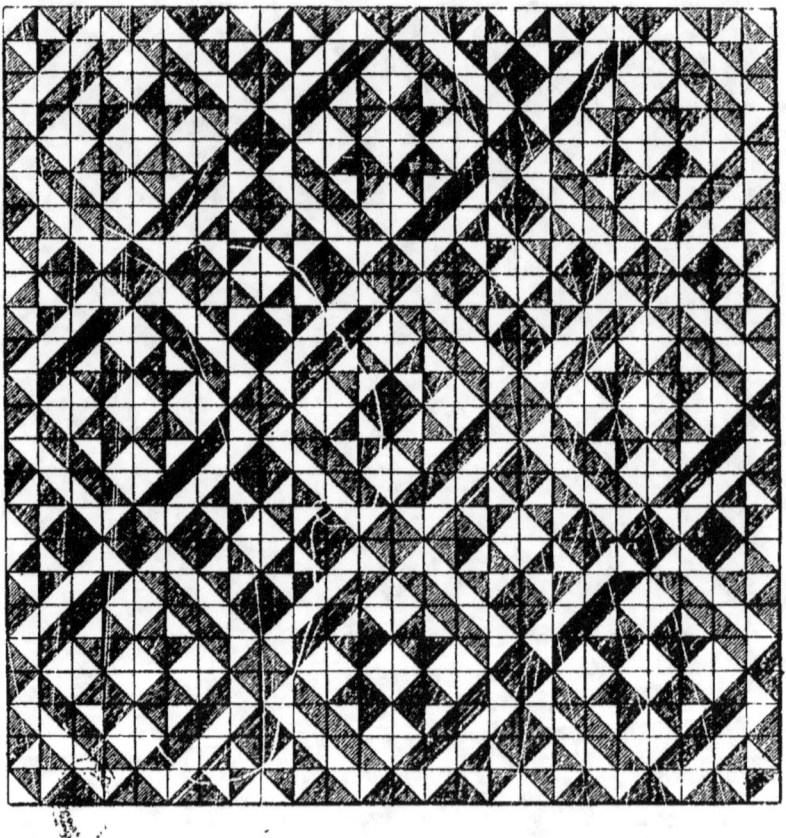

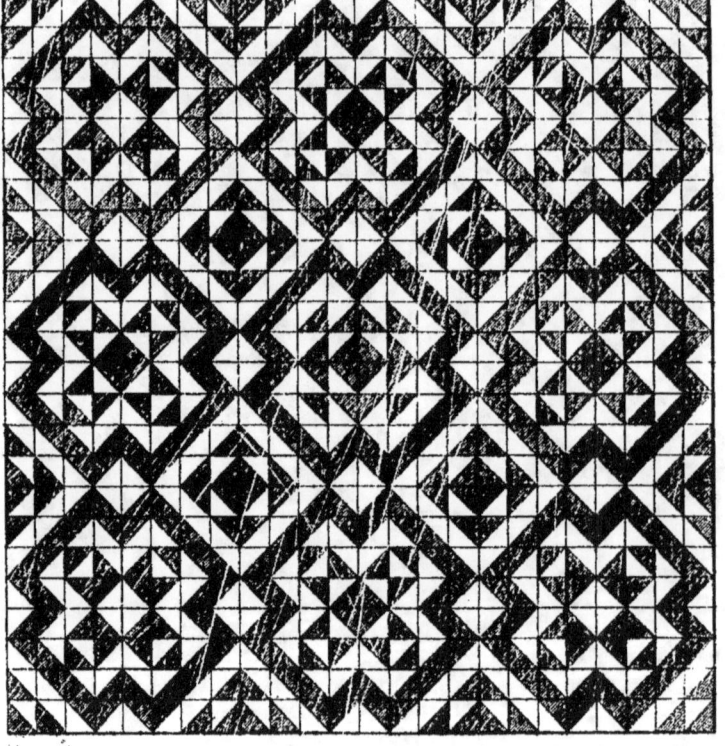

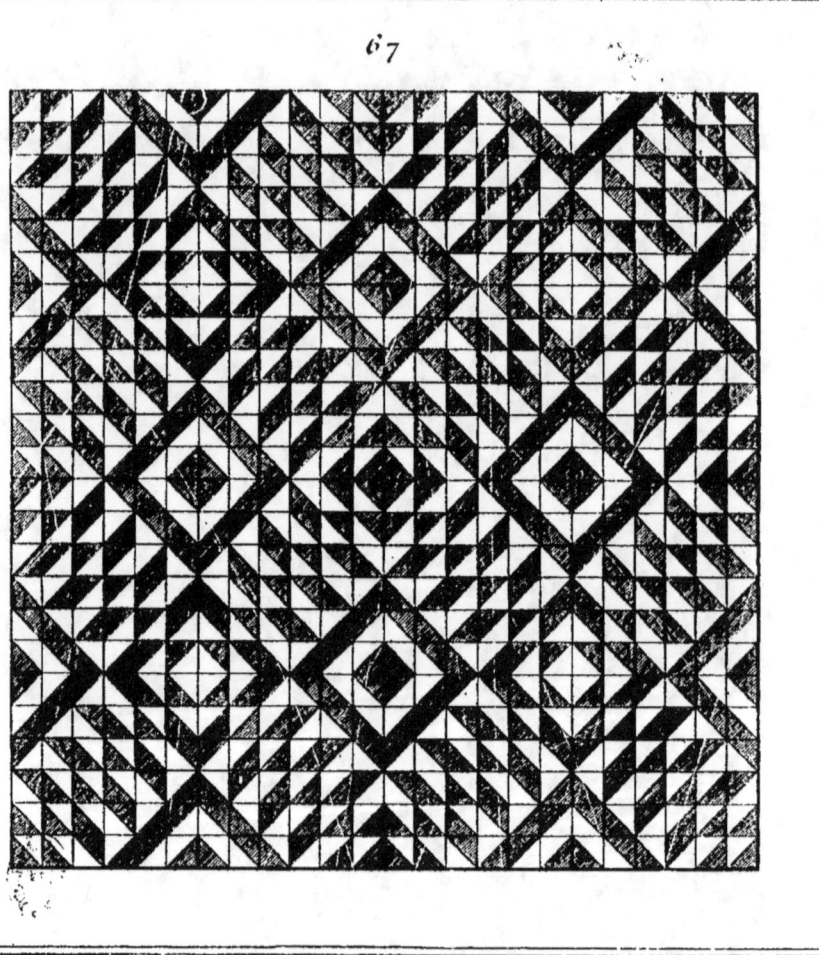

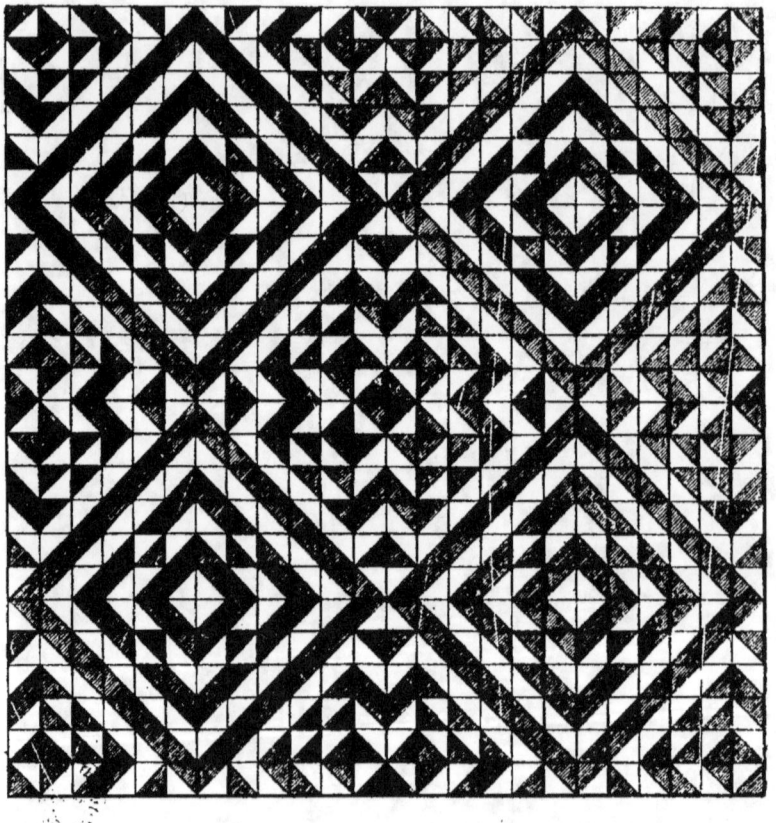

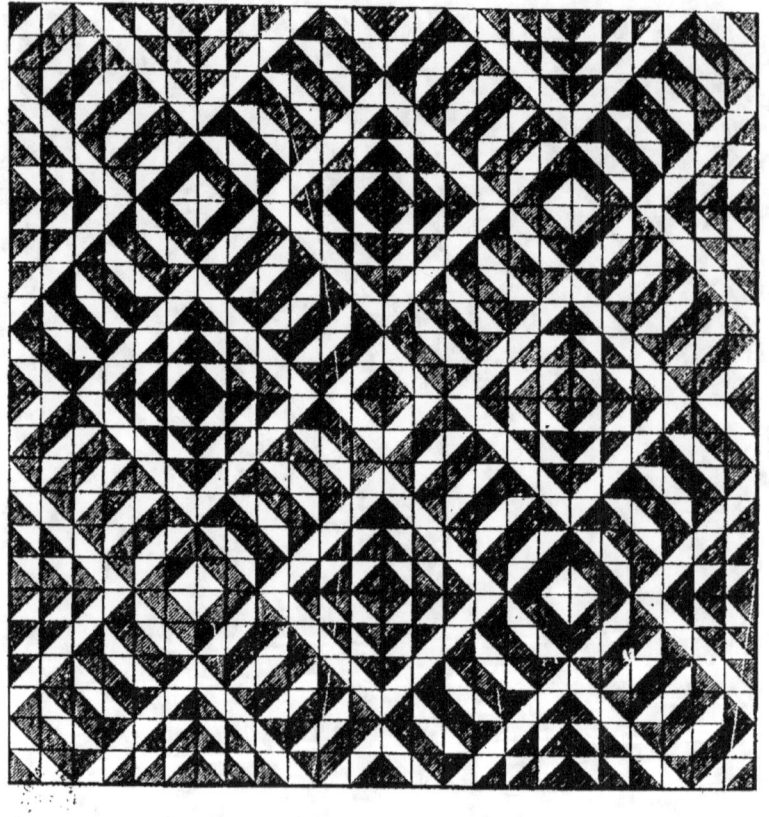

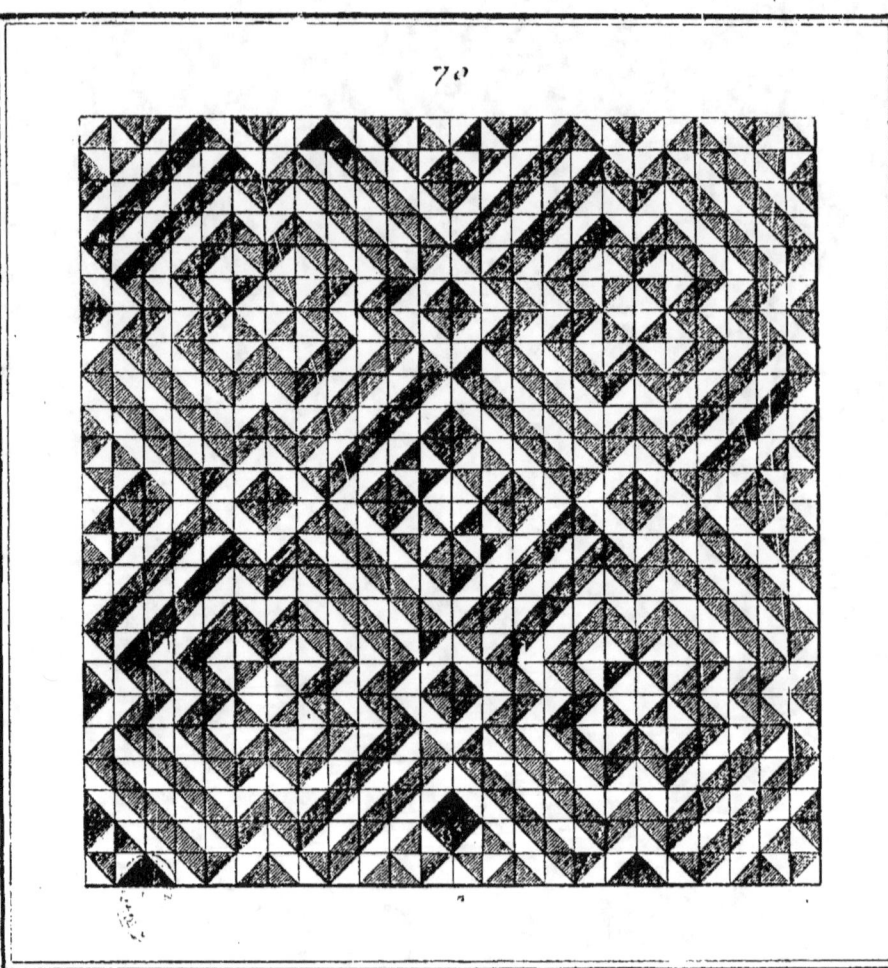

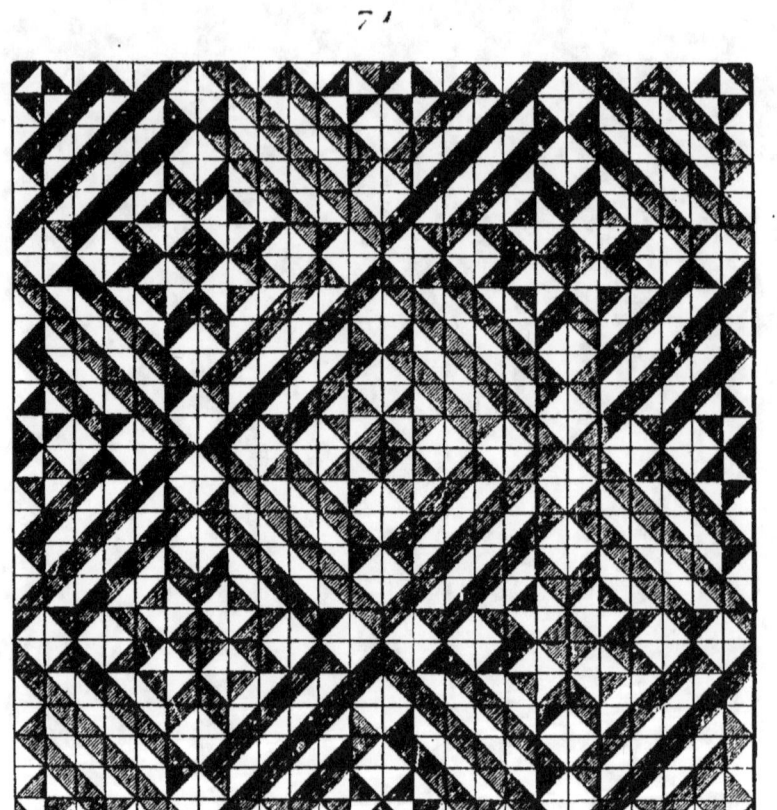

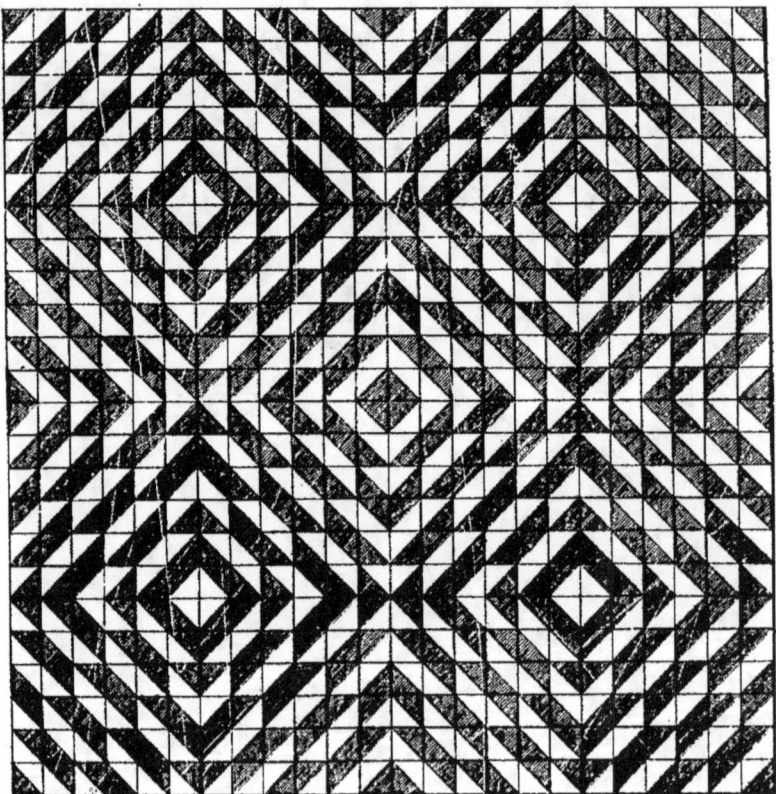